廢 礦 之 城

Poti的作品集和繪製技巧

Poti 著／羅淑慧 譯

駄菓子

氷

博碩文化

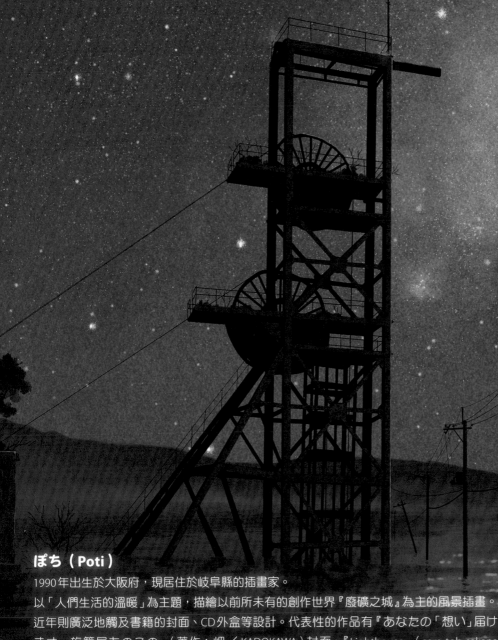

ぽち（Poti）

1990年出生於大阪府，現居住於岐阜縣的插畫家。

以「人們生活的溫暖」為主題，描繪以前所未有的創作世界『廢礦之城』為主的風景插畫。

近年則廣泛地觸及書籍的封面、CD外盒等設計。代表性的作品有『あなたの「想い」届け

ます。旅籠屋あのこの』（著作：岬／KADOKAWA）封面、『Lighthouse』（sora tob sakana

／ワーナー・ブラザース・ジャパン）音樂錄影帶插畫、『TOKYO IDOL FESTIVAL × Village

Vanguard コラボレーション【sora tob sakana × ぽち】』（Village Vanguard webbed）T恤插畫、

『cocoon ep』（sora tob sakana ／ジ・ズー、FUJIYAMA PROJECT JAPAN）外盒插畫、『ブームインダ

ストリー』（灯油／エグジットチューンズ）的外盒內插畫等。

Twitter：@poti 1990　　pixiv ID：2773206　　HP：https://poti 1990 .tumblr.com/

前言

非常感謝購買本書的讀者們。

我在大阪出生，在三重長大，然後現在住在岐阜。
因此，我並沒有所謂的故鄉。
正因為如此，我對自己居住的城鎮一直抱持著強烈的渴望和熱愛。
或許我持續畫了將近8年之久的創作世界『廢礦之城』，
也是從這樣的背景所衍生出來的。

城鎮是由過去居民的生活和記憶所堆疊而成的，
然後再包含現在居民的生活靈魂。
在每盞街燈下存在著各種不同人的生活，並在該處點亮著溫暖。
光是住在該城鎮的人數，就能展現出人們生活的溫暖。
我想那份溫暖肯定會成為故鄉的記憶，
持續成為點亮現在或過去居住在該城鎮的人們心中的燭台。
『廢礦之城』是指不管距離多遠，
隨時都會以「歡迎回來」來迎接的心靈故鄉。
如果能夠從本書前半段所刊載的作品讓大家感受到「人們生活的溫暖」，那就太令人開心了。

另外，在本書的後半段將透過6個作品介紹，為了透過城鎮來表現出這種溫暖，
而在這8年的活動期間所學習到或經驗累積而成的描繪方法和思考方法。
我的描繪方法或許效率不怎麼好；
然而卻是支持書中這些『廢礦之城』的製作技術及想法所在。
把僅有自己的世界創造方法，
以及溫暖靈魂世界的描繪方法，
從我的角度來說，已竭盡全力地收錄在其中了。

此書想要描繪出具有故事的風景！
如果這本書能夠稍微傳遞出這樣的熱情，
就再也沒有比這個更令人開心的事情了。

歡迎光臨，前往廢礦之城。

ぽち（Poti）

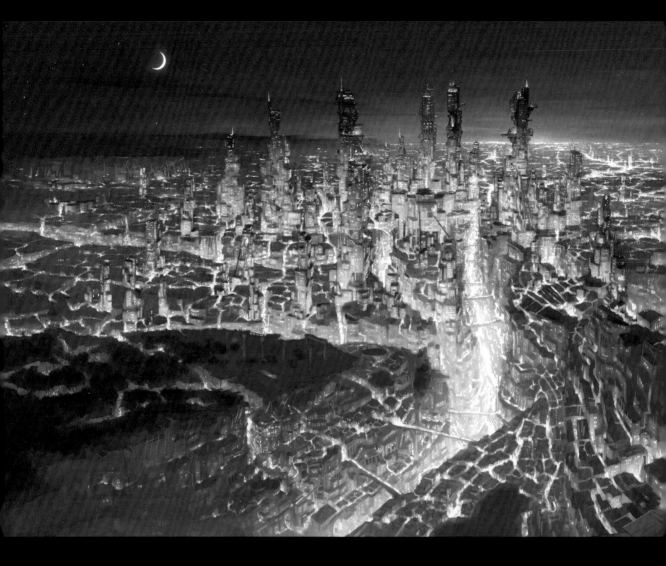

Gallery　廢礦之城

城鎮　　礦山

躁動

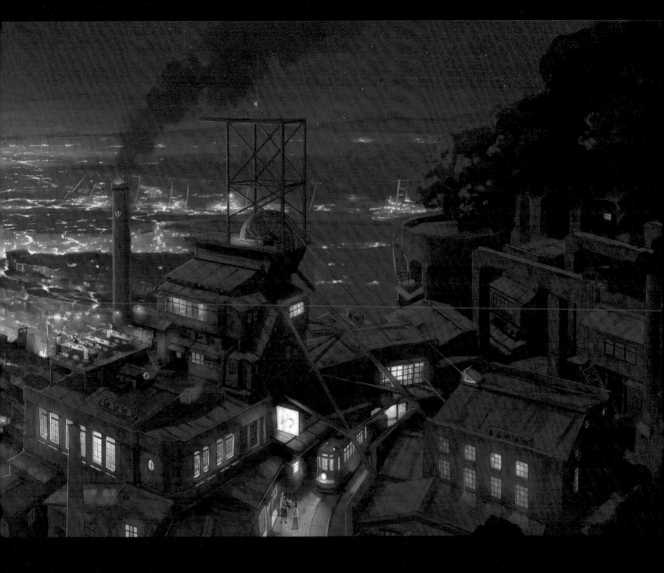

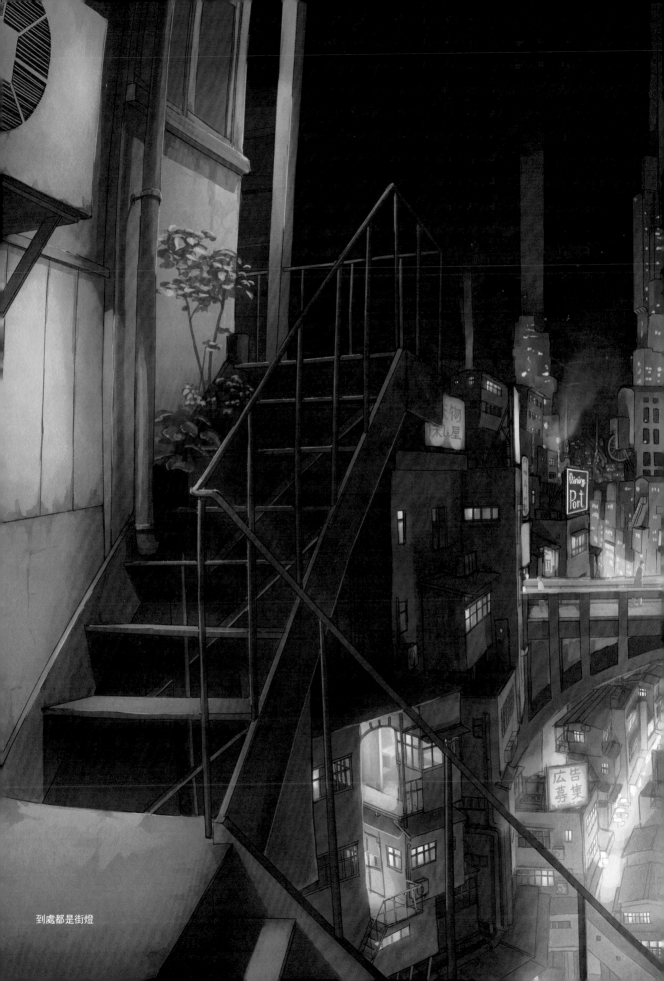

到處都是街燈

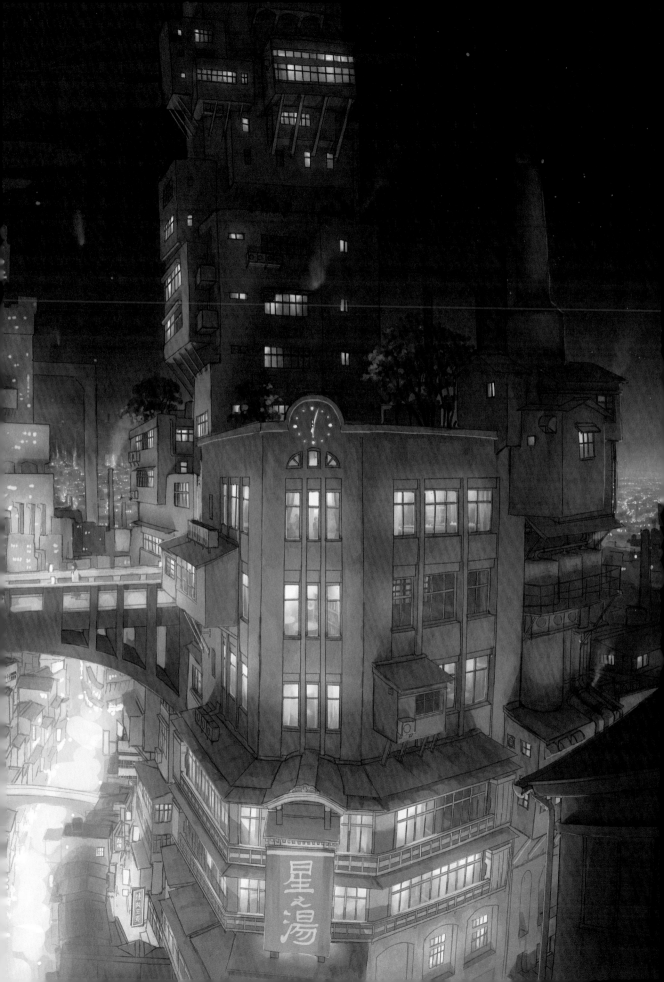

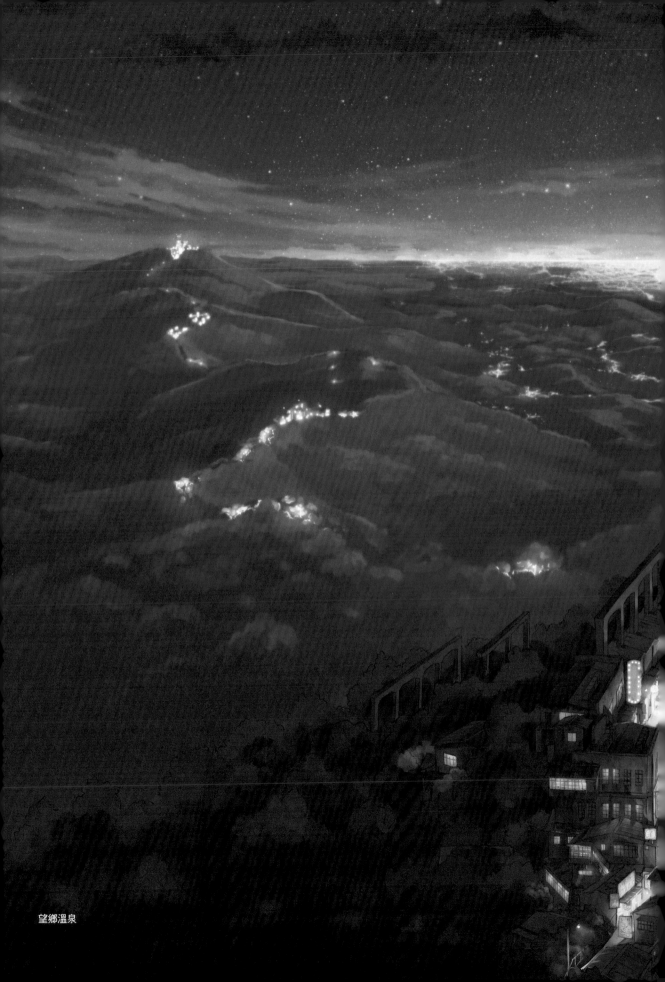

望郷温泉

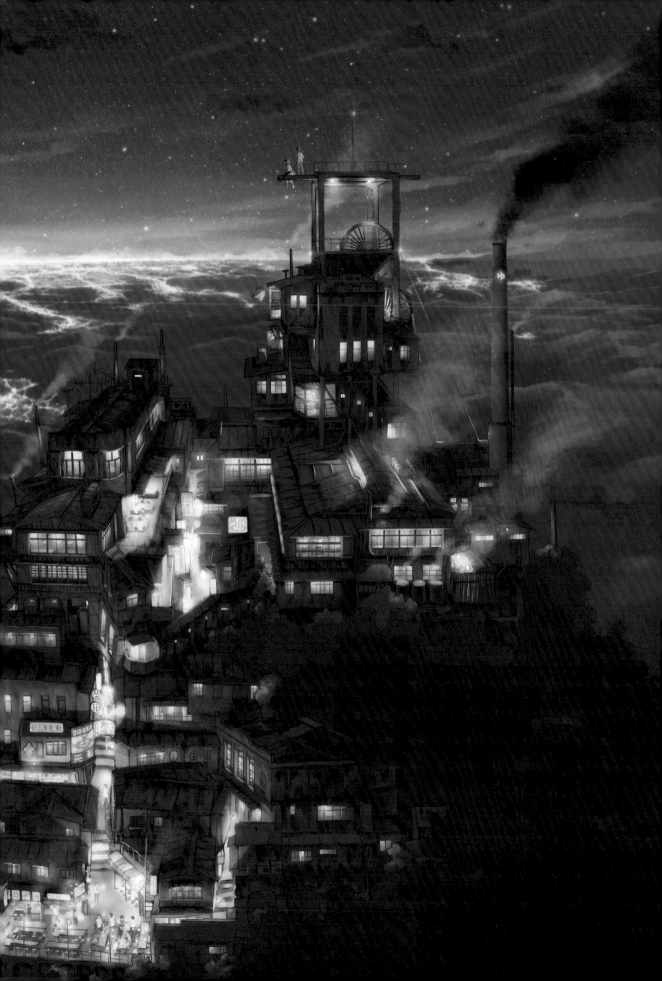

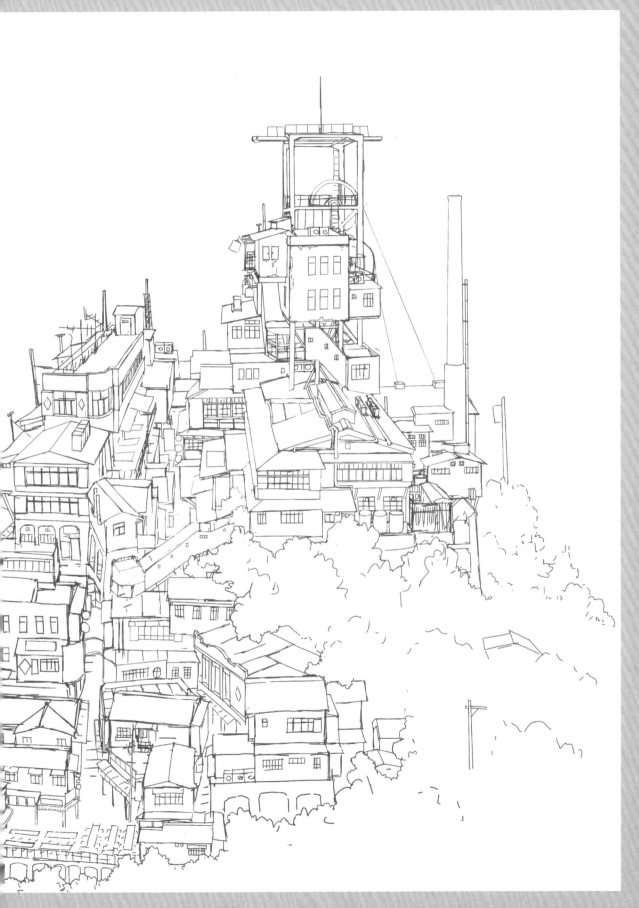

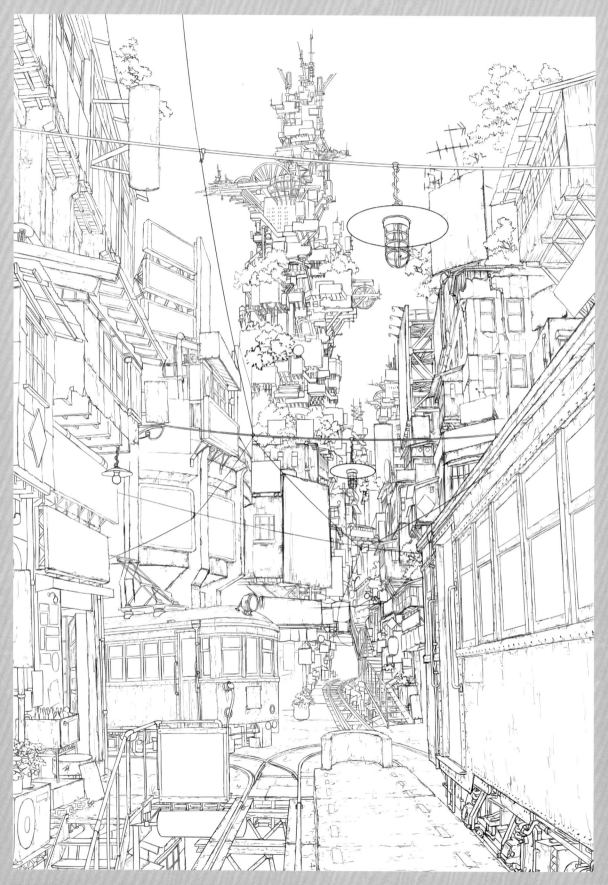

尋找物語之城

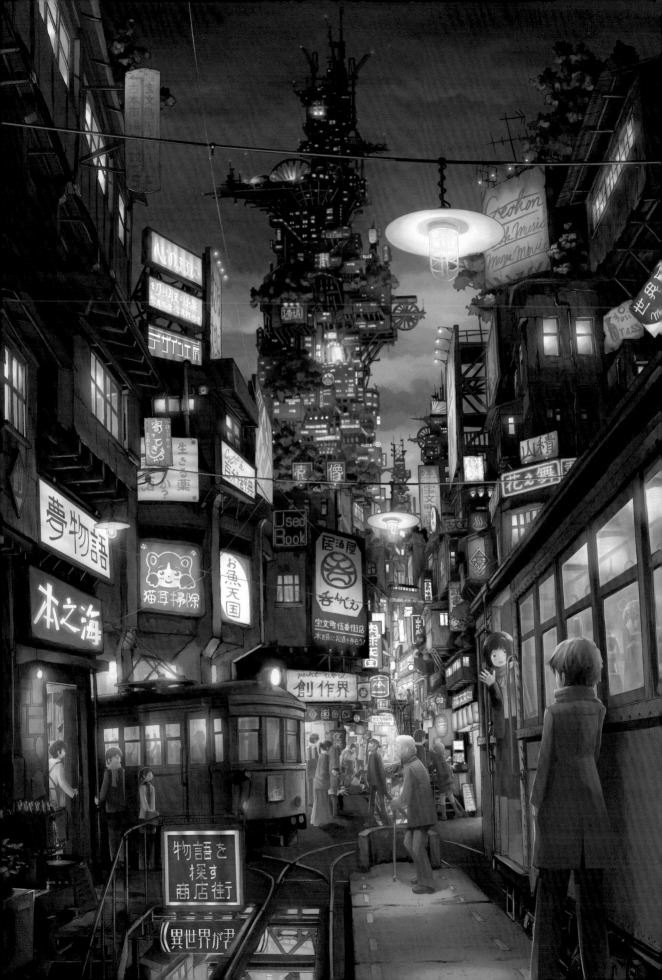

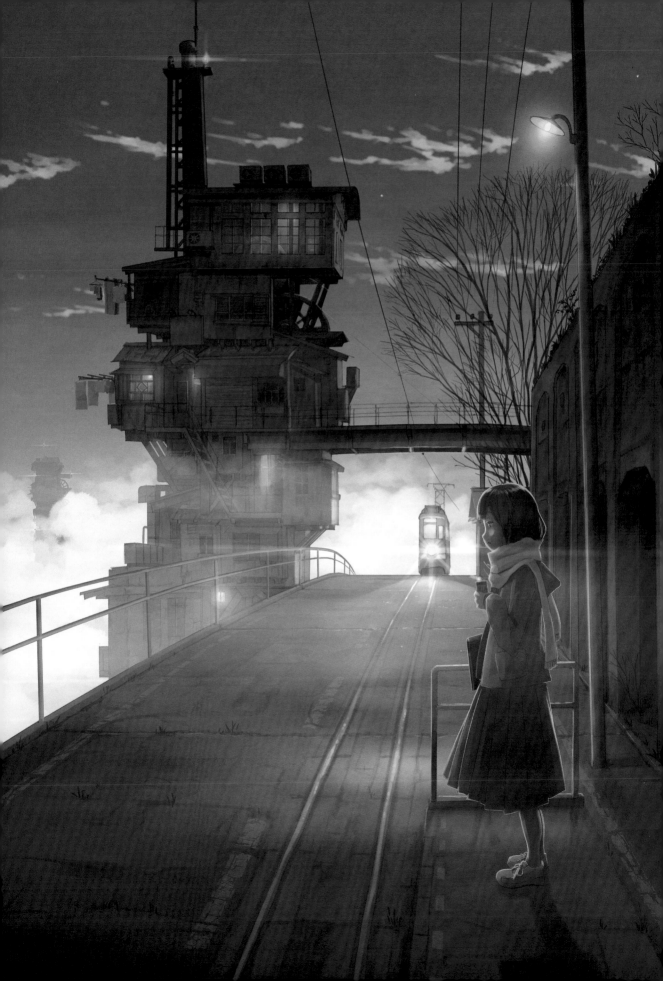

首班車

蒼藍之城

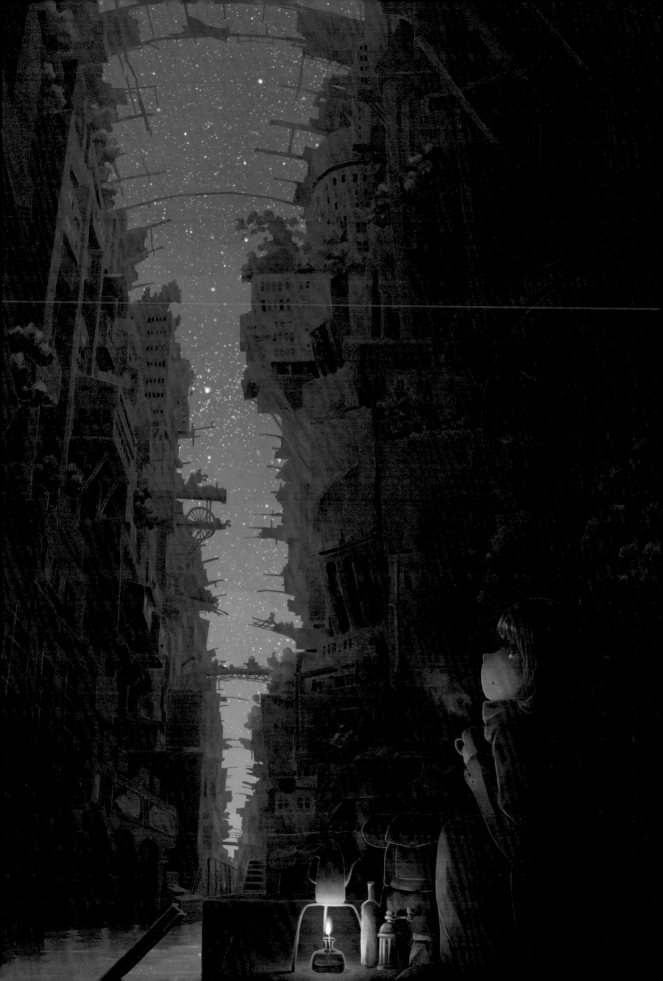

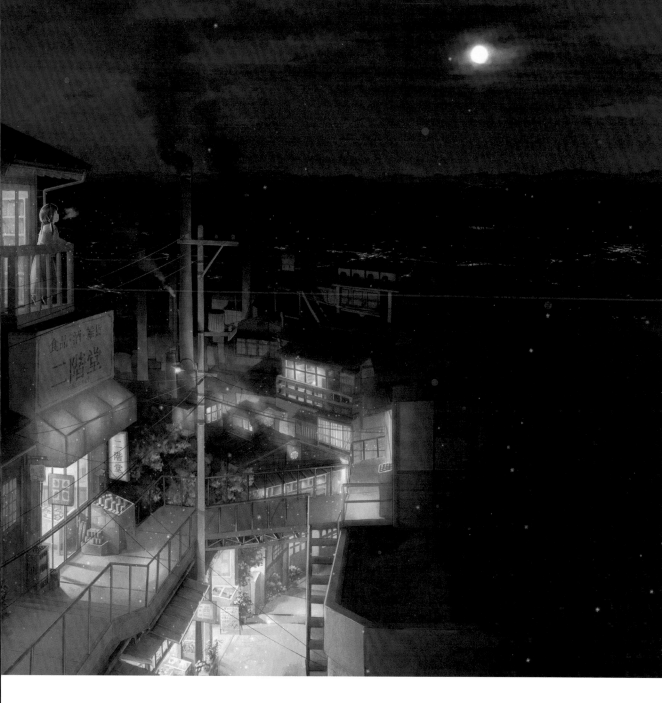

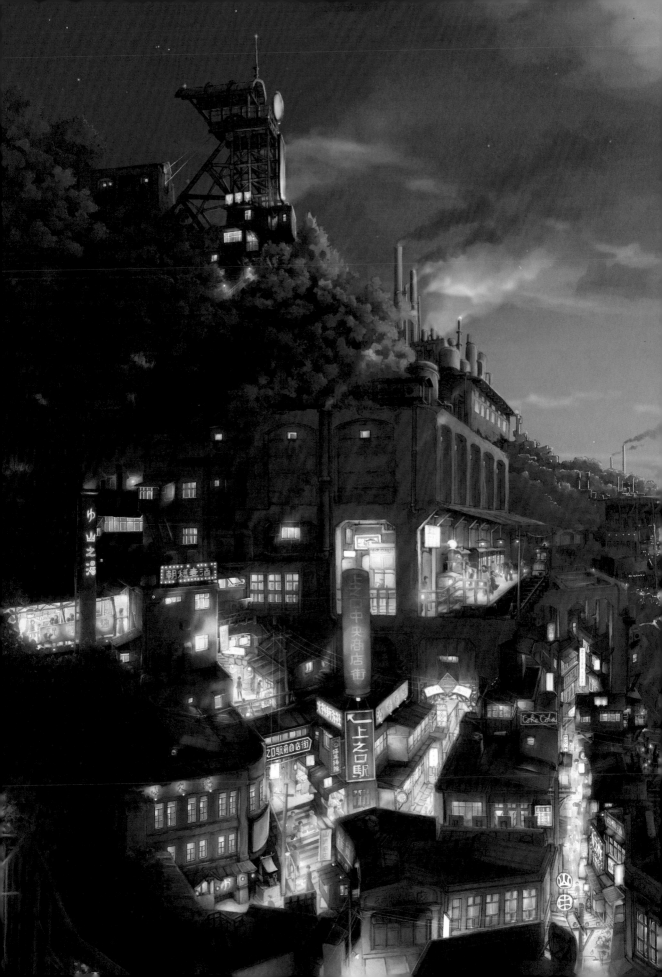

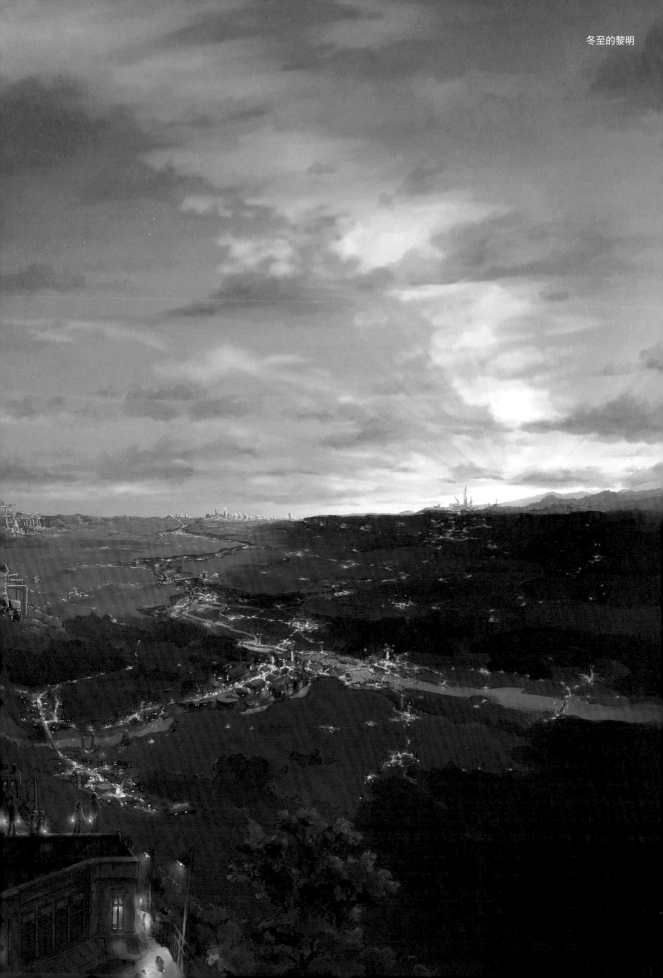

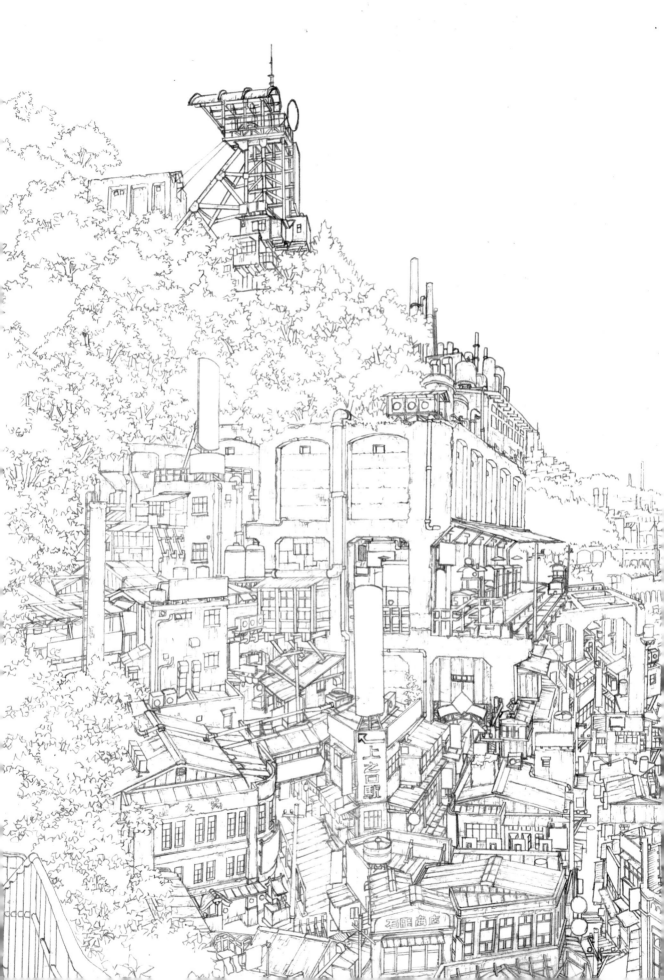

寄生樹之城

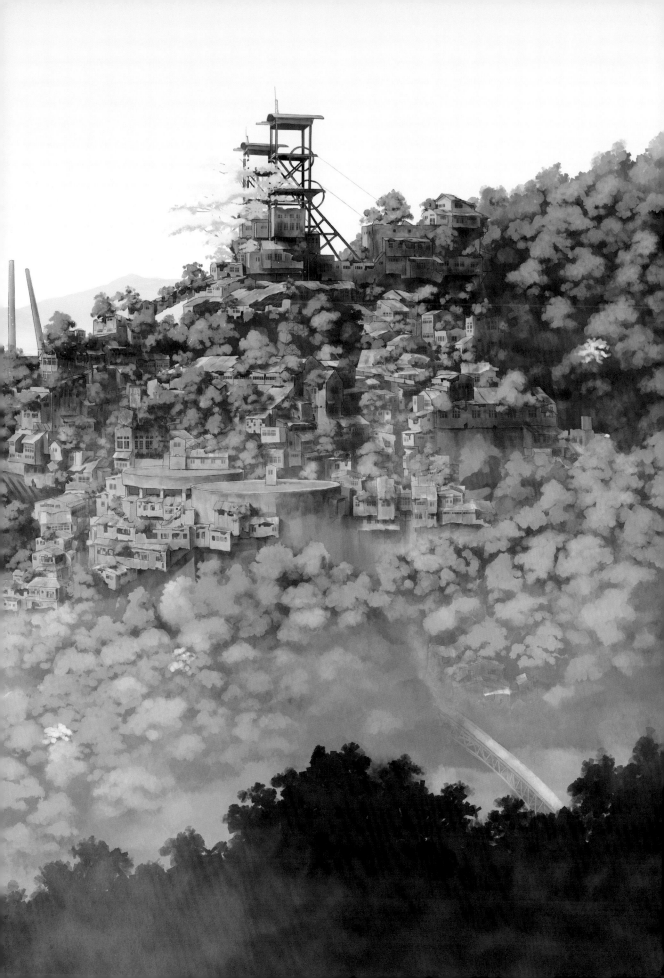

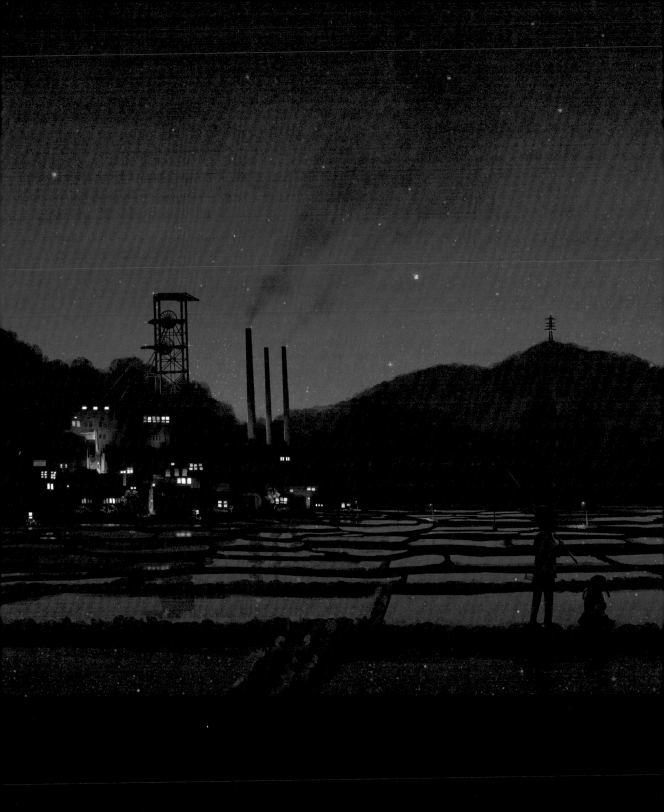

五月的某夜

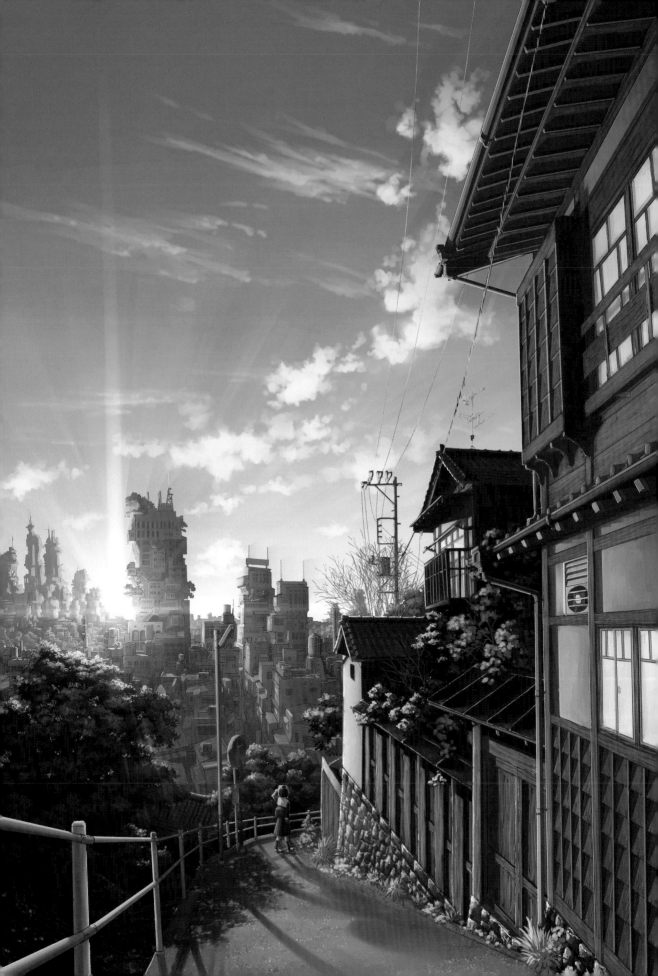

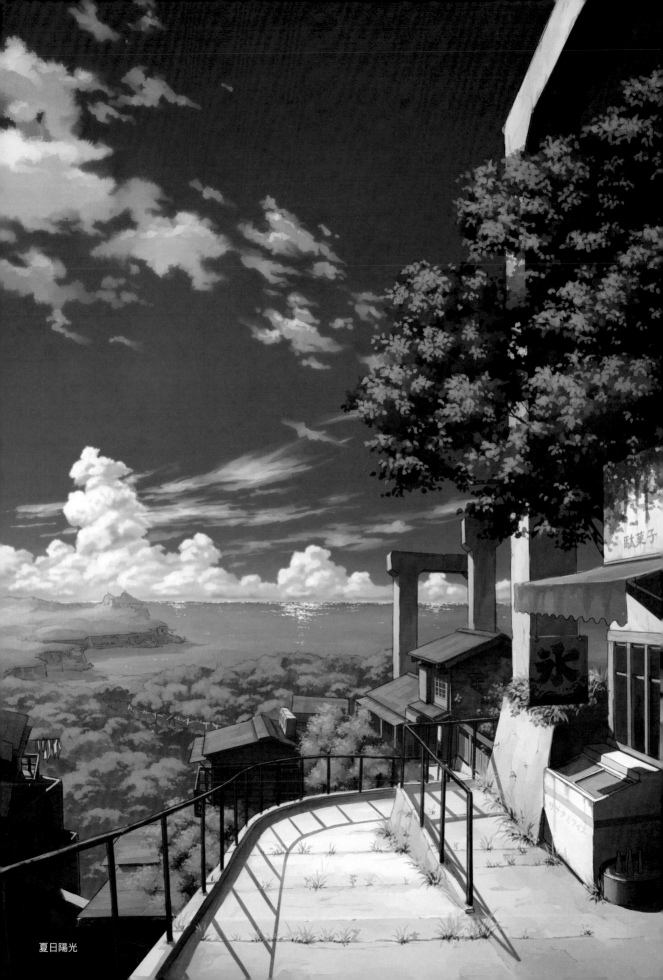

夏日陽光

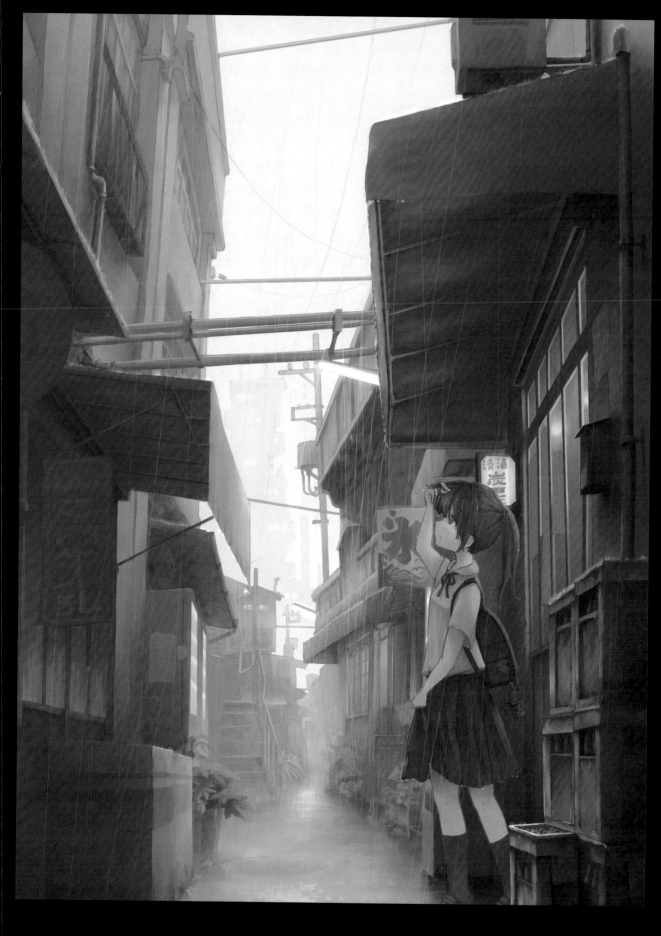

驟雨的巷弄

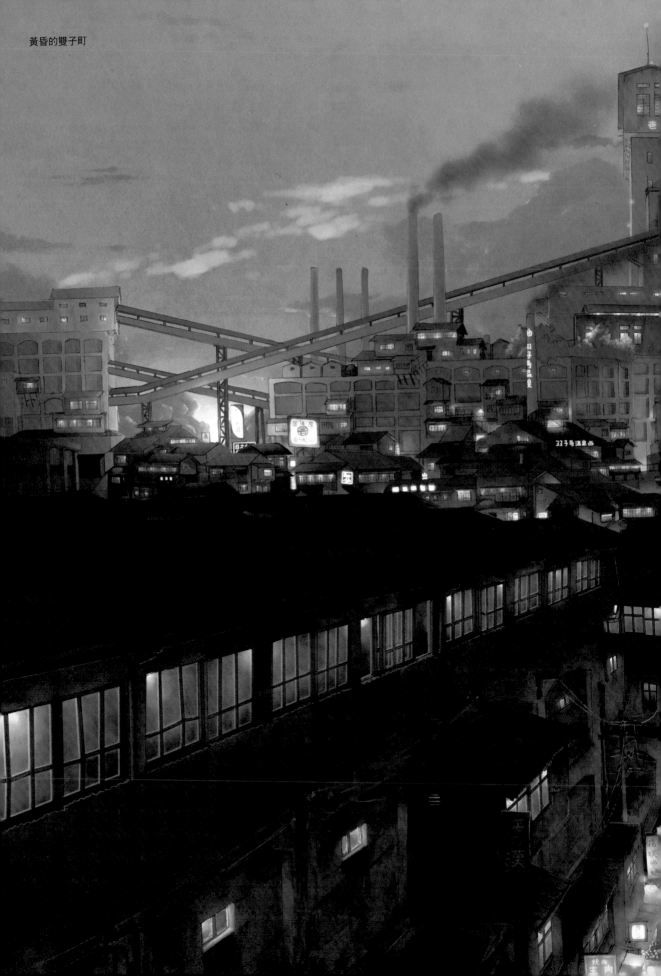

黄昏的雙子町

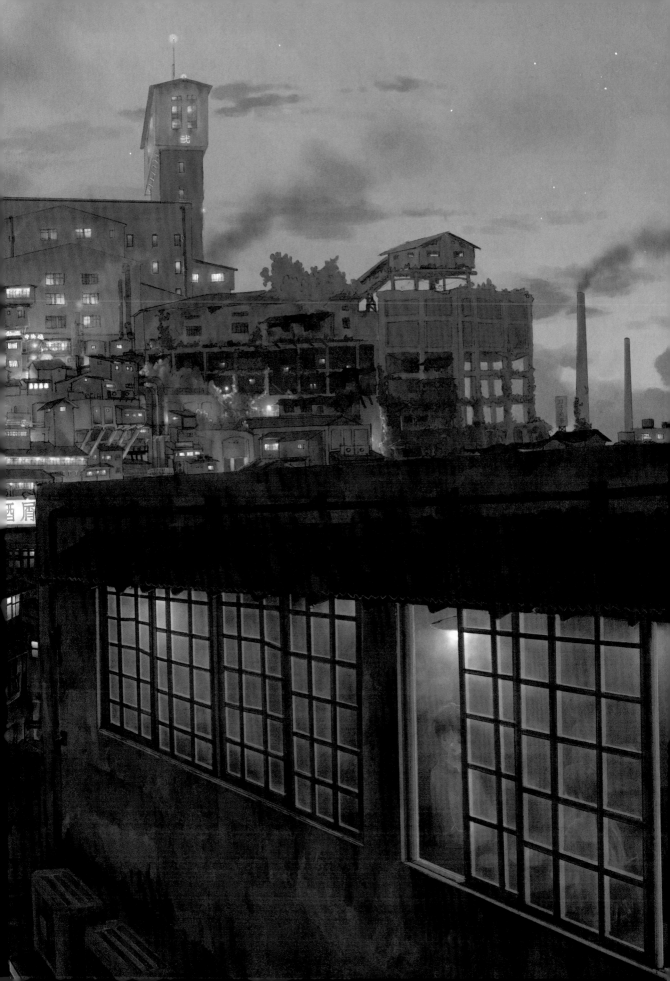

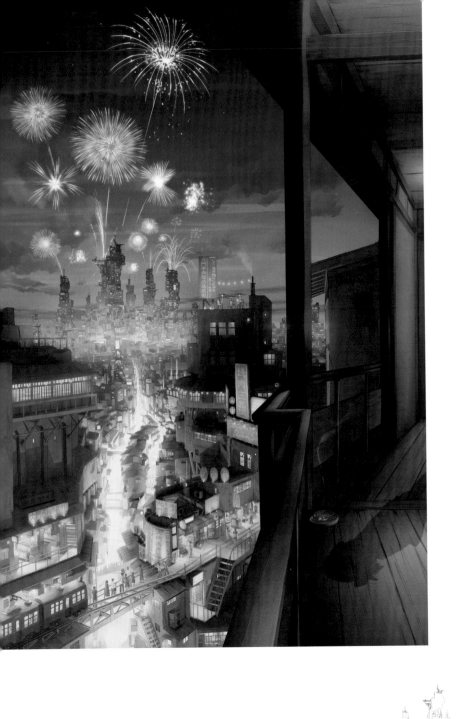

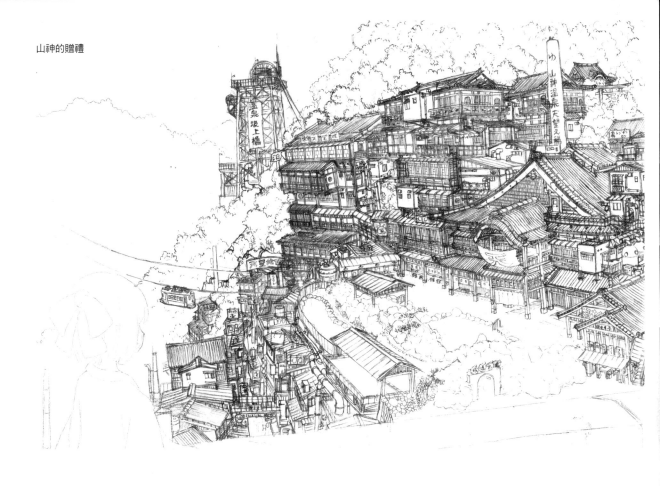

山神的贈禮

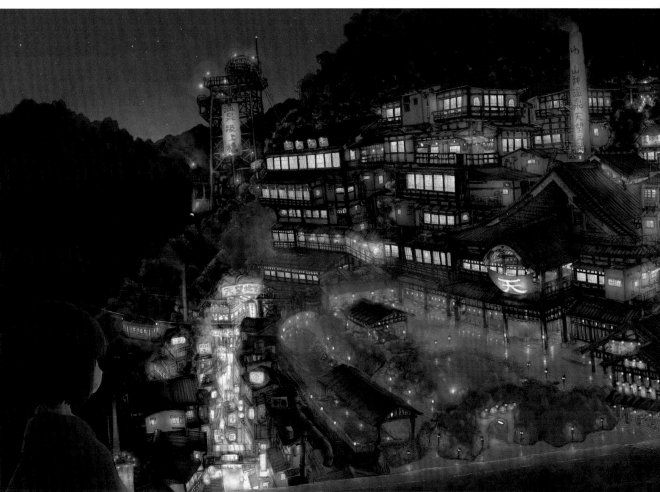

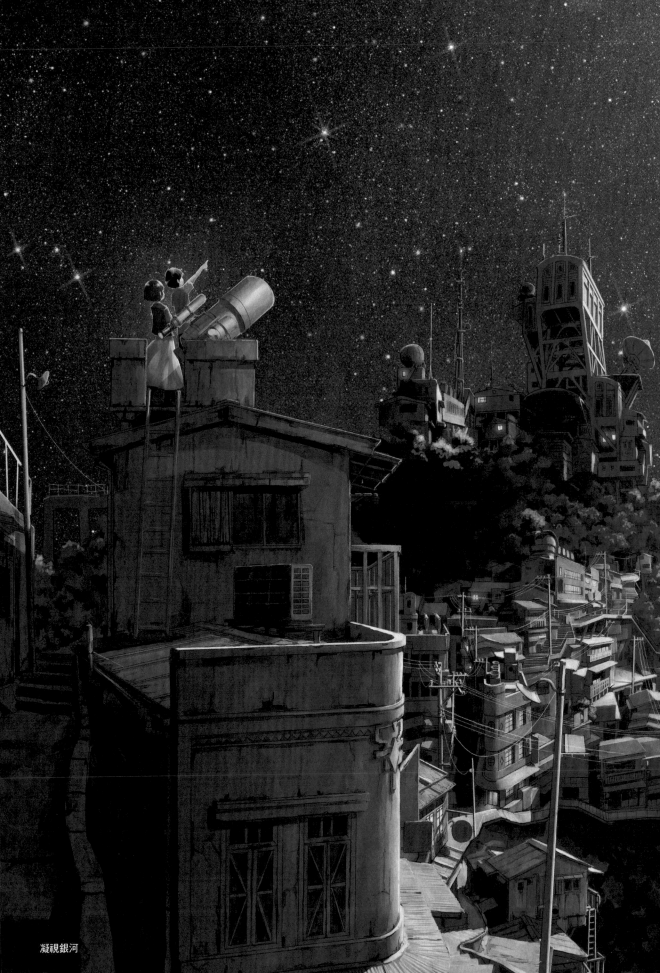

凝視銀河

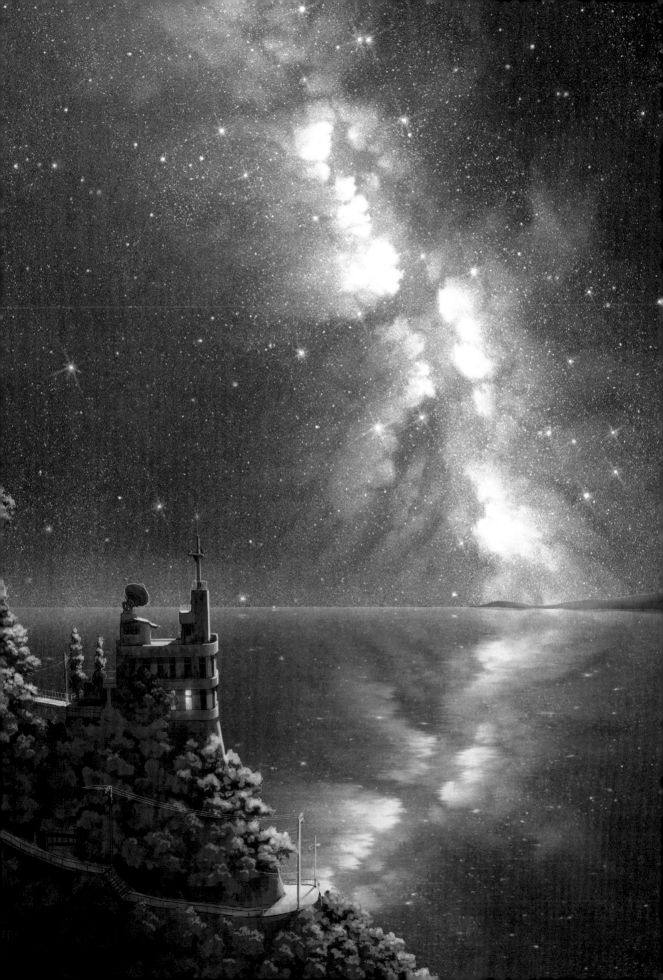

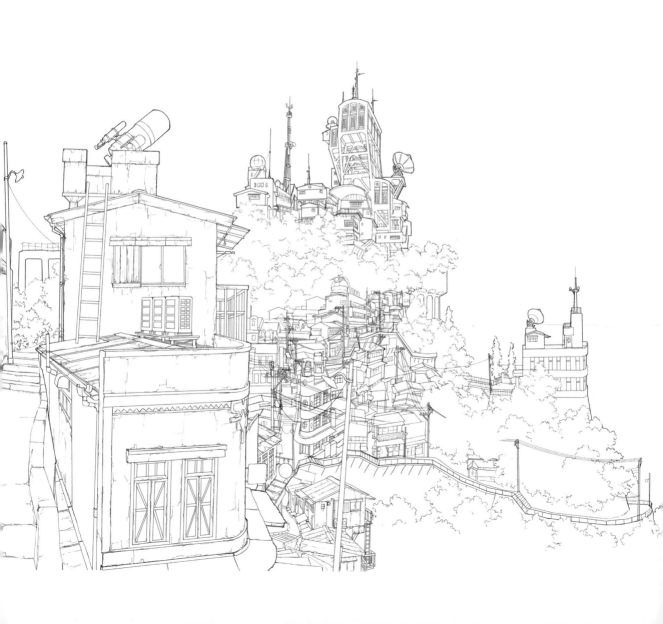

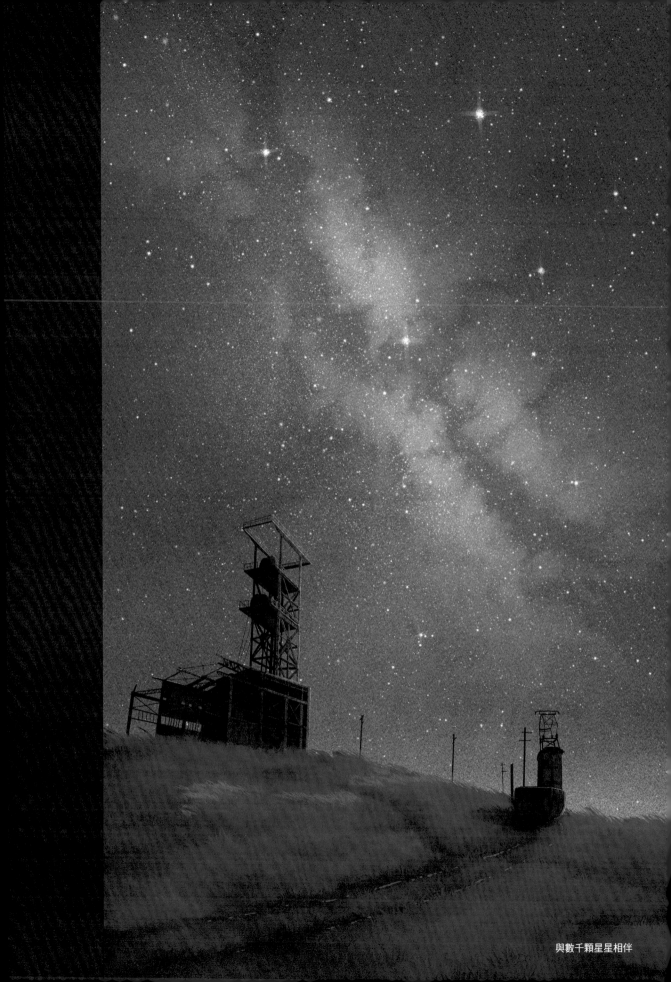

與數千顆星星相伴

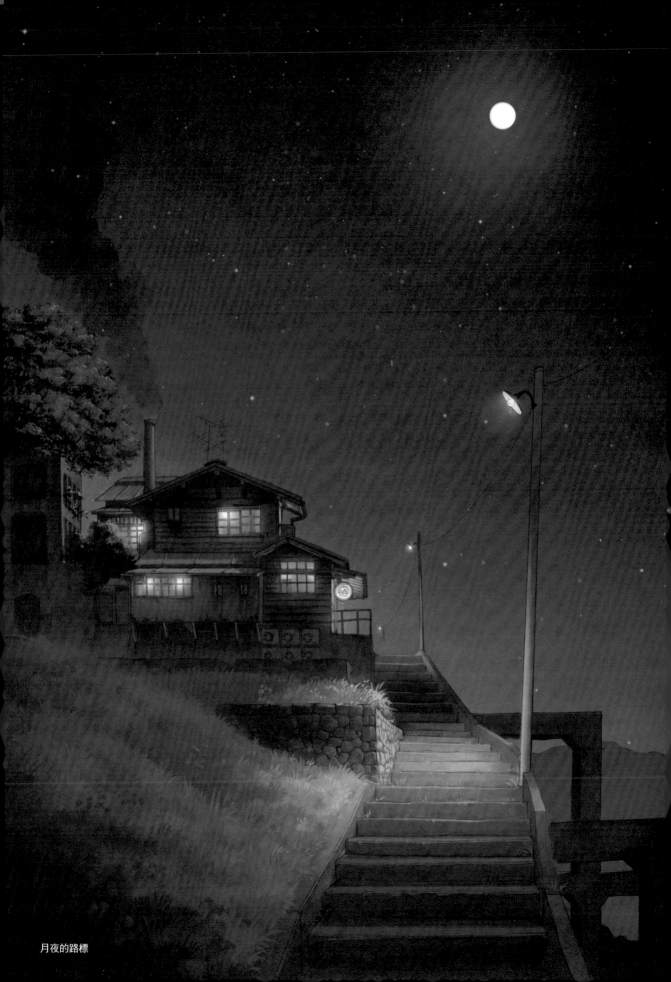

月夜的路標

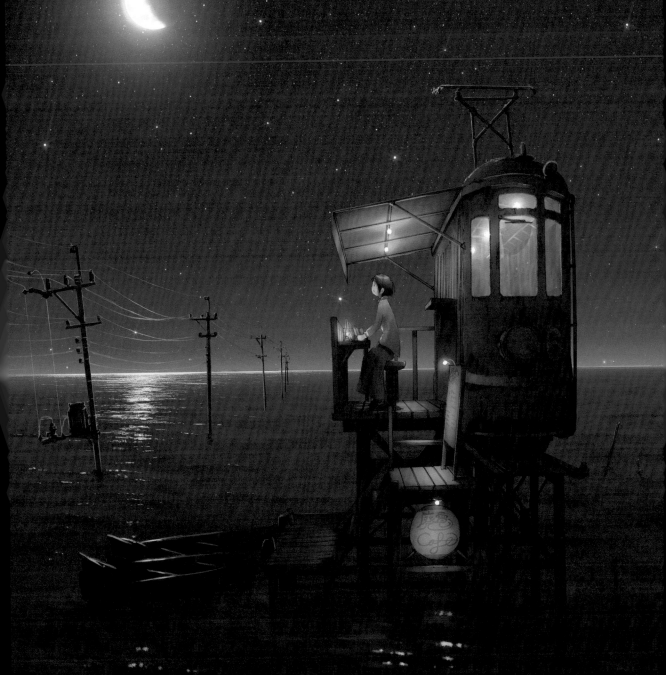

月夜的廢電咖啡

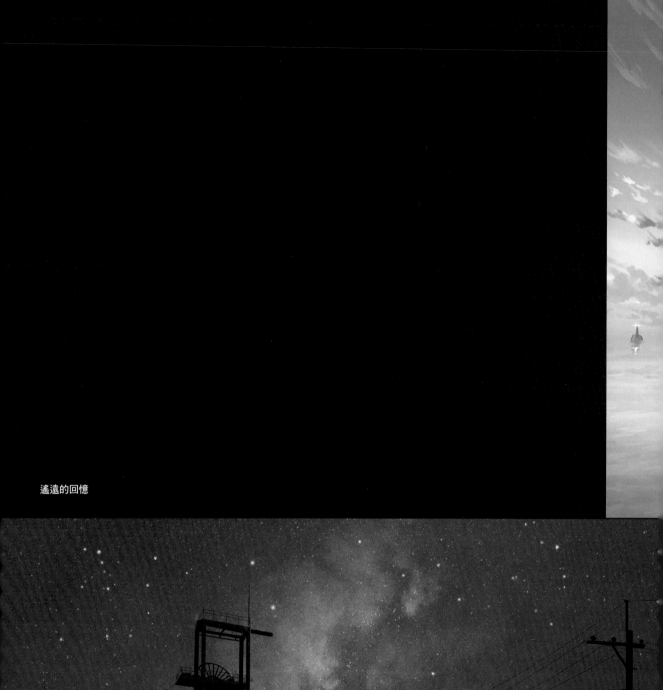

遙遠的回憶

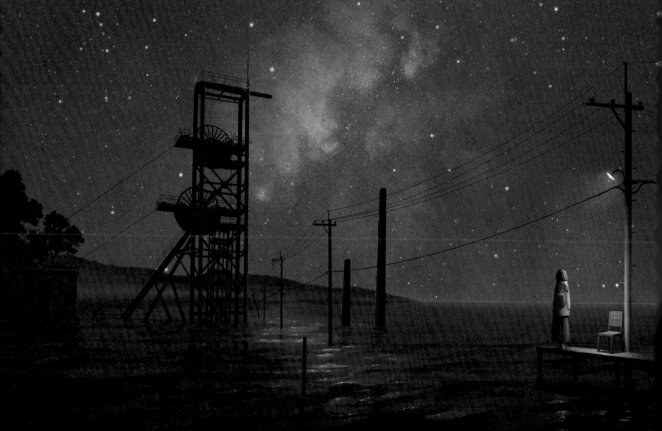

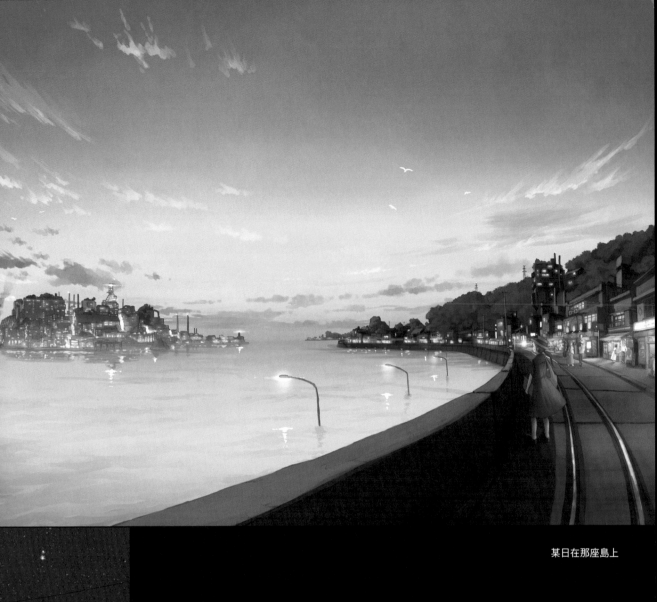

某日在那座島上

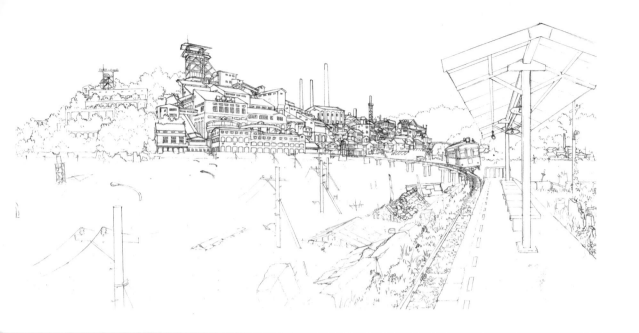

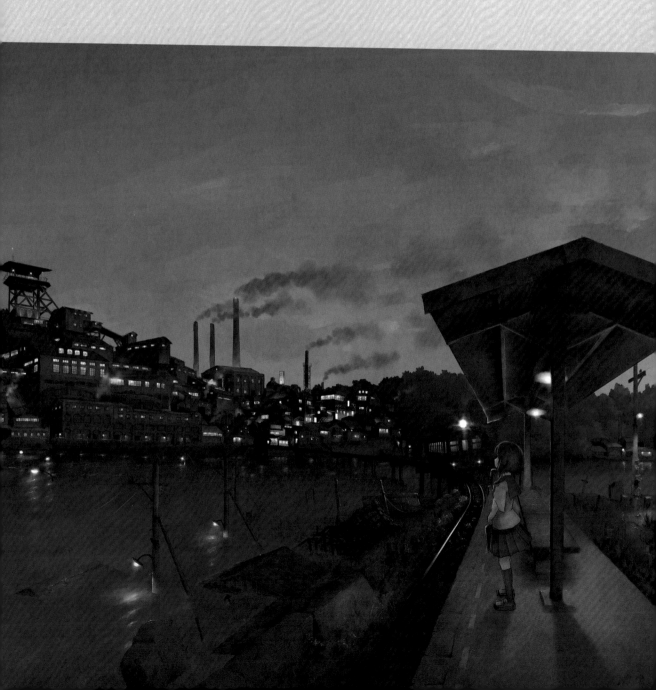

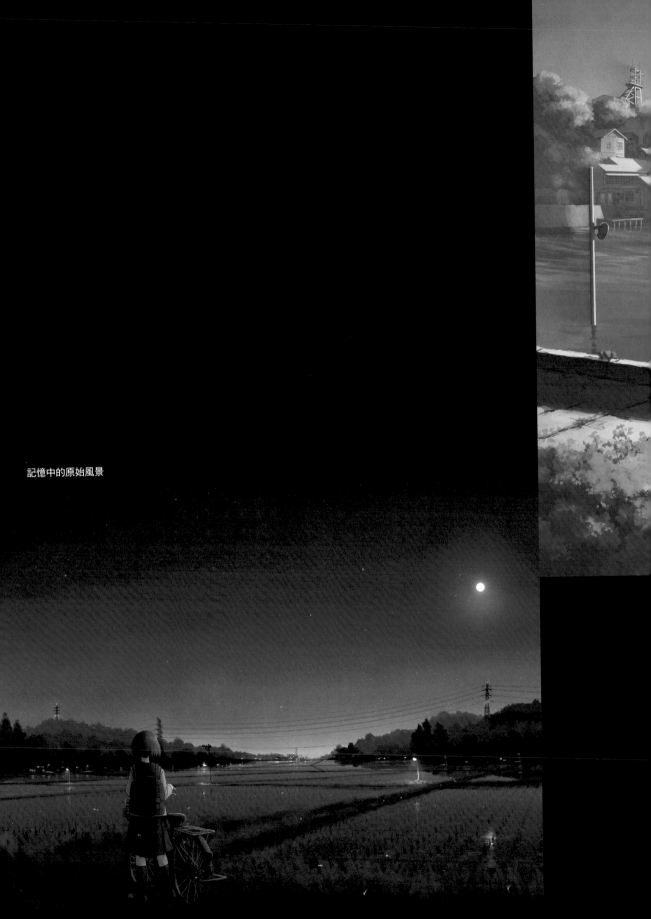

記憶中的原始風景

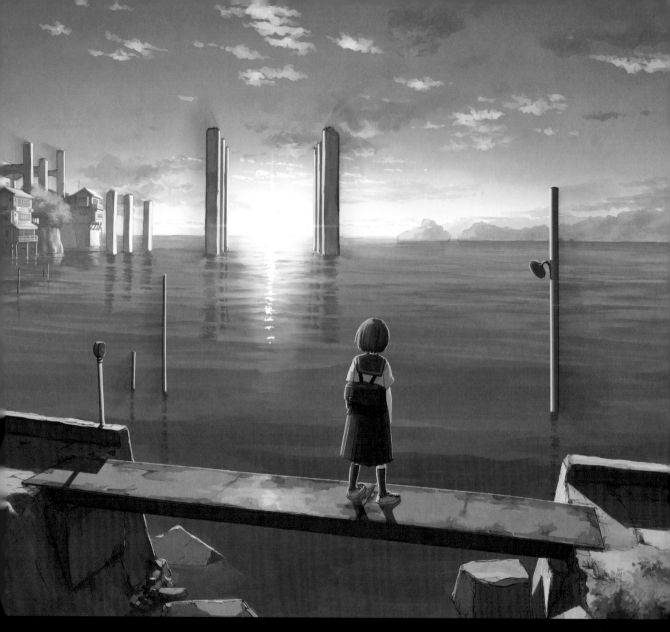

今天的起點

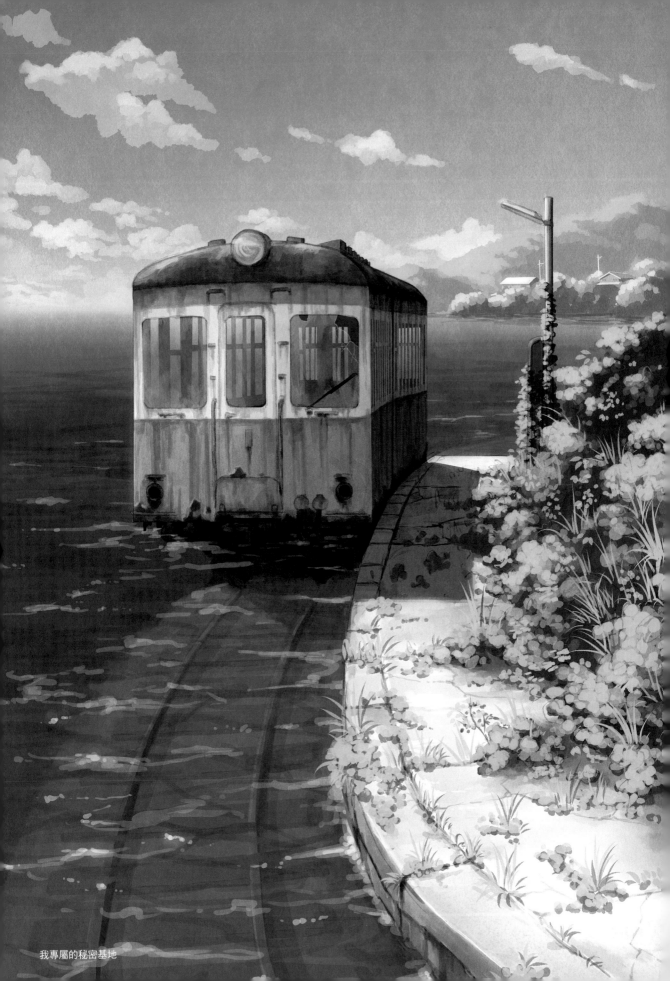

我專屬的秘密基地

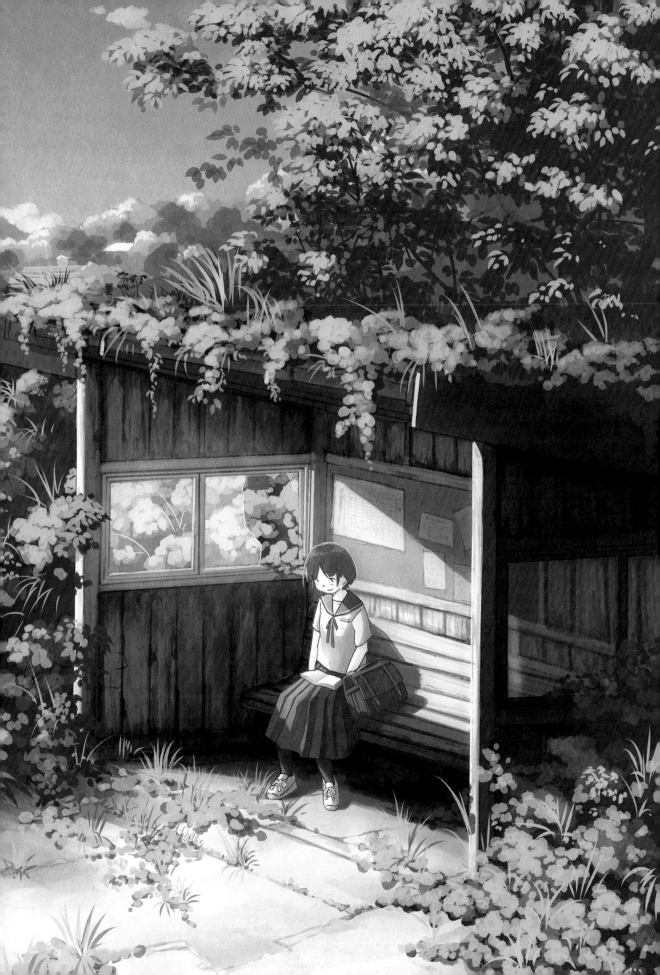

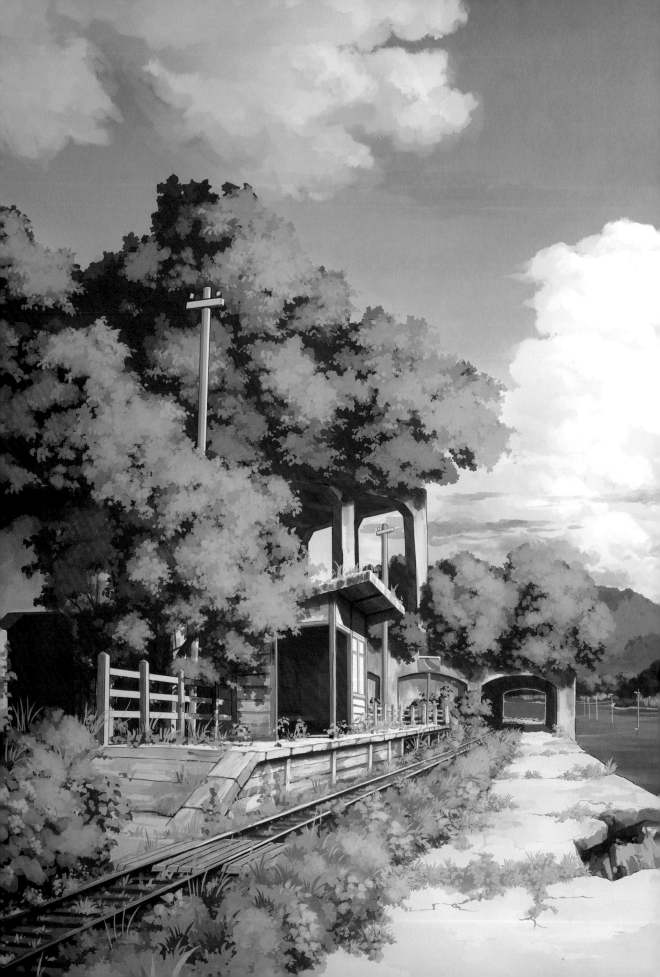

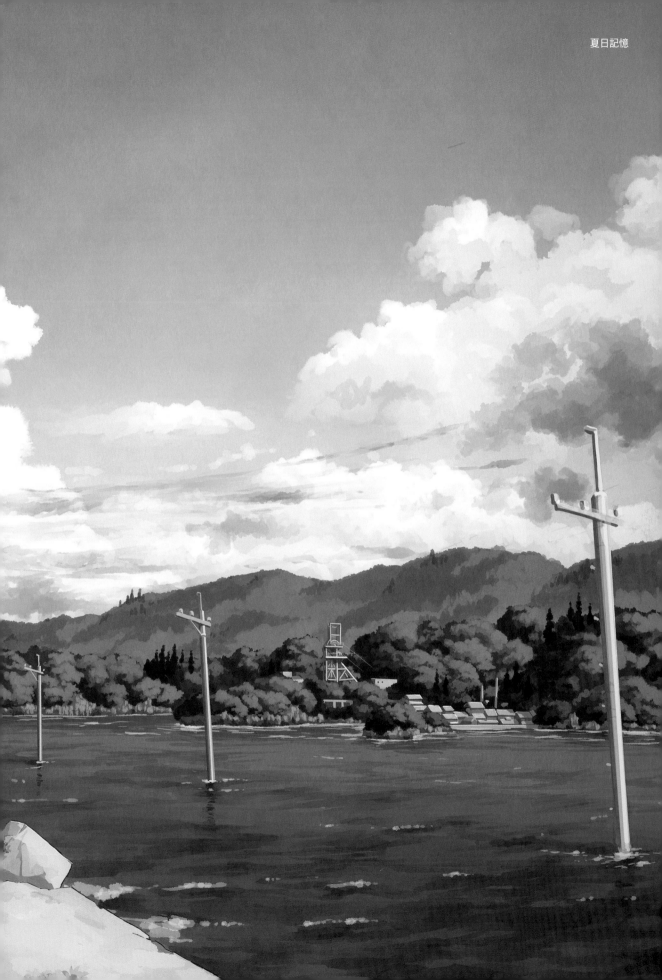

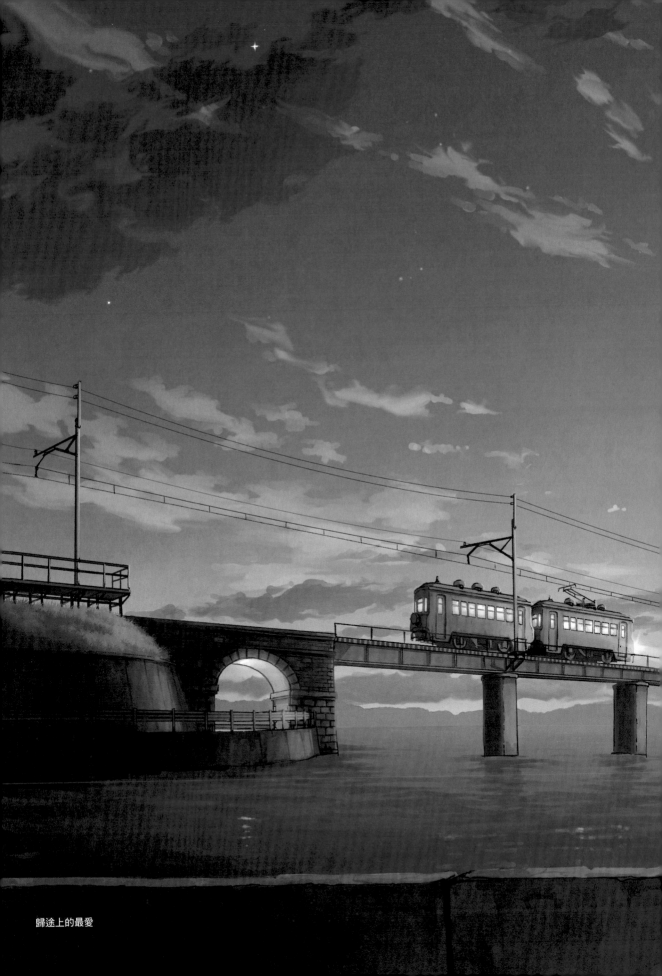

歸途上的最愛

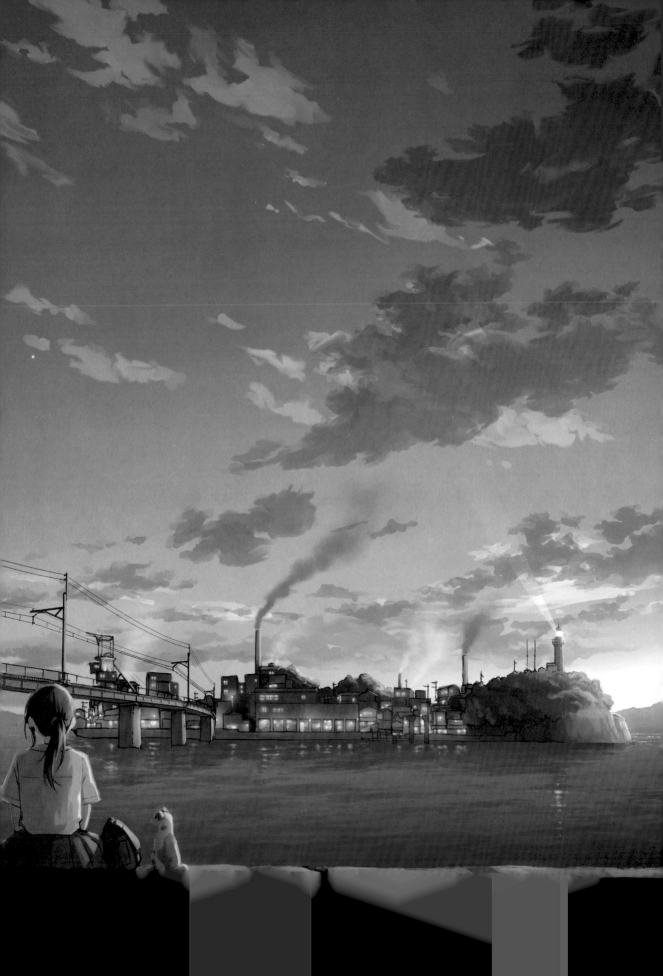

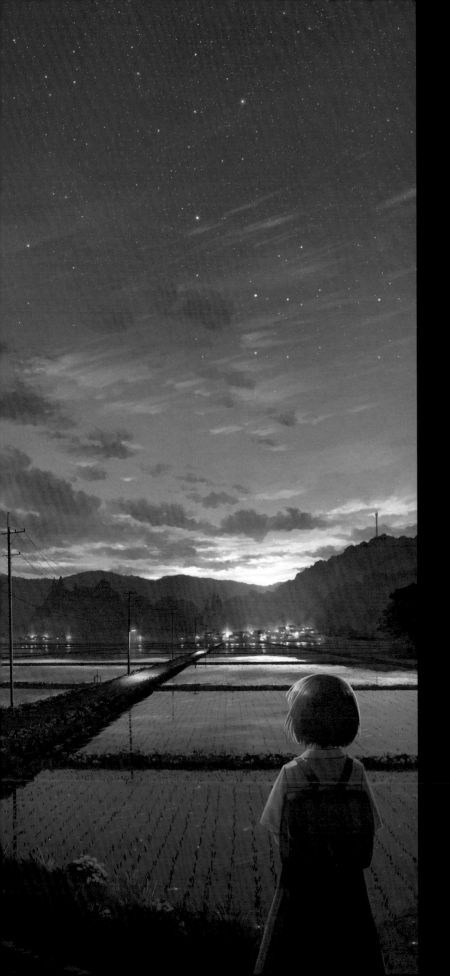

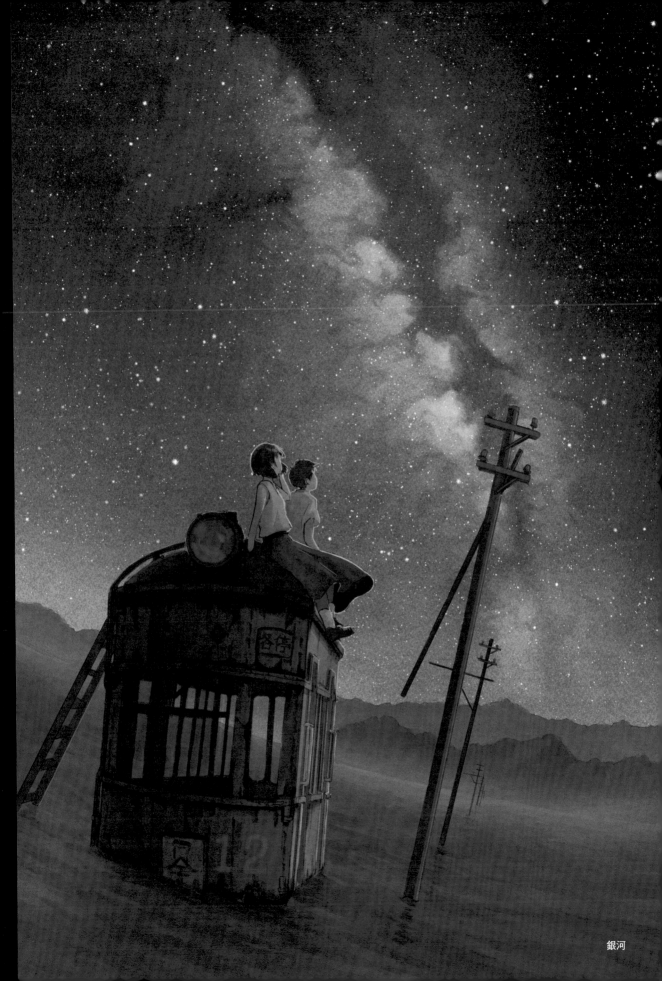

銀河

幻想風景的描繪方法

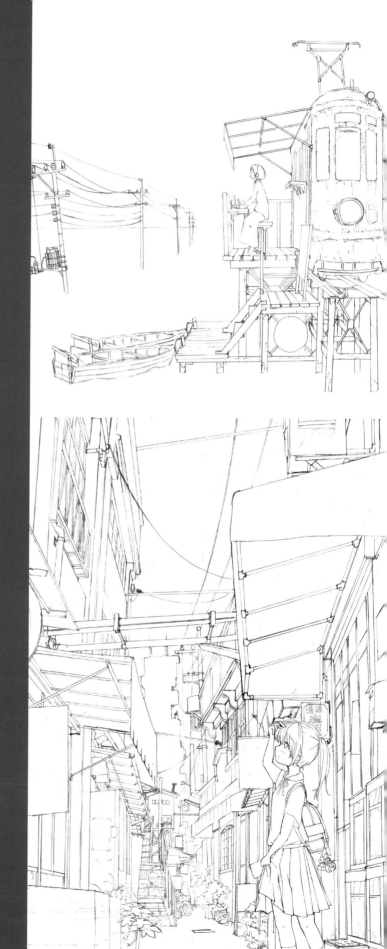

1. 所謂的創造世界

在創作世界裡，作者就是神

在解說『廢礦之城』的世界觀之前，我想先來聊一下個人對創作世界的認知。

所謂的創作世界就如字面上所寫的，就是指不存在於現實世界，由作者憑空想像的幻想世界。為了想要描繪創作世界，就必須視創作世界的需求去思考那個世界的自然、地理或歷史文化等各種元素。

一旦寫成這樣，或許會覺得難度很高；然而也不用想得太難。

因為只要是你所創造的世界，世界的規則就全由你來決定。就算違反現實世界的物理法則、交通工具的動力機構不合邏輯，也都沒有關係。因為你就是這個世界的造物主。

輕鬆創造出塞滿個人「偏愛」的世界吧！

創作沒辦法從無到有

可是，即便是你可以自由創造的世界，仍有一個限制。

那就是這個世界得要仰賴身為造物主的你的知識。透過創作（＝原創）這個名詞經常會被誤解，創作必須完全僅由新的要素所構成。

可是，基本上我們的創作沒辦法從完全沒有產生出新的東西。

如何把現實中的無數要素加以搭配組合，這個乘法的模式正是創作，即我所思考的。因此，知道的組合要素或組合方法越多，創作的領域會越是寬廣。

為了產生完美的輸出，大量的輸入便很重要。請務必多看、多感受、接觸更多的藝術，增加創作的靈感吧！

2. 關於『廢礦之城』

『廢礦之城』的成長經歷

『廢礦之城』來自於我的筆記本塗鴉，當時是 2010 年的冬天，我還是個大學生。

我在書店偶然買了一本廢墟攝影集，書中收錄有三池煤礦的四山坑豎坑櫓，那個粗曠、宏偉的外觀讓我一見鍾情，之後，我便以煤礦為中心，調查了各個礦山的歷史和結構物等資料，從西邊的九州離島直到東邊的北海道。

過去，煤礦被視為主要能源，支撐著明治維新後的近代化與戰後的復興，而如今，那些渴望富饒而努力奮鬥的夢想痕跡，早已變得乏人問津、悽慘落魄。我希望再次地為這些難以言喻的龐大結構物群，點亮人們生活的溫暖燈光，這就是我創造『廢礦之城』這種世界的契機。

在『廢礦之城』最重要的關鍵就是生活感和街燈的溫暖。

一邊依靠曾經支撐一國的龐大結構物一邊度日的人們，那種實物大小的生活感和溫暖。這種宏觀和微觀的組合，正是『廢礦之城』的風貌。

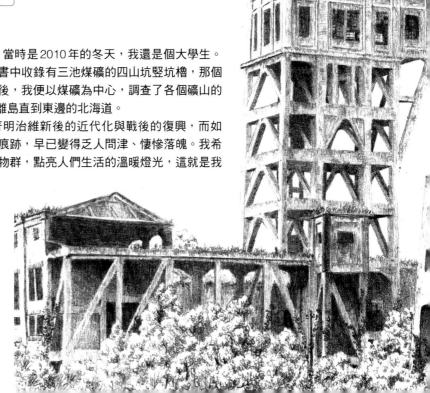

三池煤礦的四山坑豎坑櫓

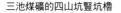

3. 思考故事

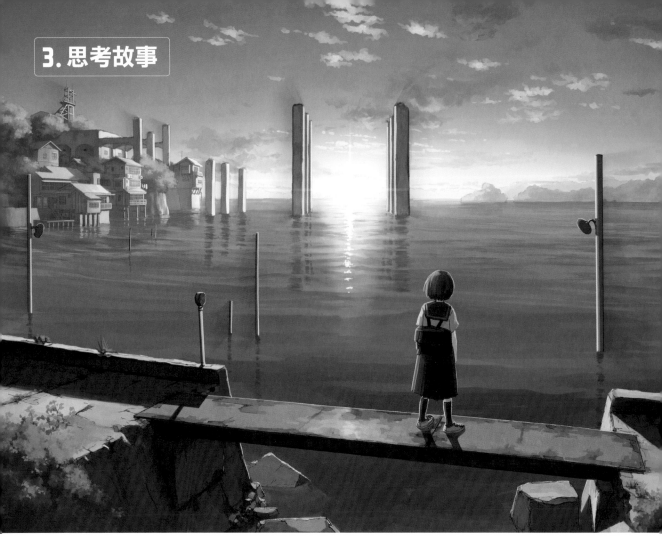

上：礦山遺跡的巨大結構物（今日開始）　下：具有生活感的街道（下雪的日子）

故事＝物語（傳說）是創作世界的最基本

接下來將以『廢礦之城』為例，介紹編造創作世界的設定過程。

首先要思考的是，這裡是怎麼樣的世界？怎麼樣的形成？也就是所謂的「故事」。

以這個故事為基礎，把歷史和地理等細微的設定開展出去，這就是世界觀的最根本。

然而『廢礦之城』，就是把「依靠在礦山遺跡的龐大結構物群之城鎮的溫暖生活感」的基本概念當作主軸來加以思考。

從概念去思考要素

首先，從概念去思考必要的要素。

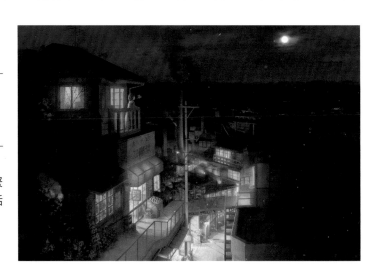

・礦山遺跡的龐大結構物群

過去，龐大的礦山群相當興盛、繁華。現在，這些礦山大多已經功成身退，成了廢墟。

・依靠在龐大結構物群之城鎮的溫暖生活感

以礦山設施的遺址為中心所建構的城鎮，聚集了許多小型的建築物，充滿了雜亂的生活感，同時也能感受到溫暖的場景。

『廢礦之城』列舉了上述2個要素。

創造歷史

要素決定了之後，思考故事＝歷史。

基本上就是根據要素使想像膨脹並賦予意義，然後把彼此加以串聯起來。

→「龐大礦山群曾經繁榮過」→「之後功成身退，廢墟化（＝無人化）」

→「人們再次回到遺跡，形成可以感受到生活溫暖的城鎮＝廢礦之城」

對「→」的部分，給予「為什麼」的說明。

・為什麼龐大礦山群繁榮過？

話說之所以我把礦山當成創作世界的舞台，乃是針對在明治維新～高度成長期，作為能源來源並持續支撐日本發展，然而如今卻是瓦解、廢墟化的煤礦，想以自己的方式點燃全新的生命。

因此，『廢礦之城』的礦山群，採用了這樣的歷史背景，「過去這個地區剛開始發展時，在地底深處幻想豐富生活的人們開創了煤礦群」。

・為什麼會廢墟化？

思考這些煤礦群遭到遺棄的背景。日本的能源在 1960 年代從煤炭轉換成石油，正是導致煤礦瞬間蕭條的最大主因。『廢礦之城』也是一樣；不過，此外再加上居民的心態轉變和「在地底尋求夢想」的對比。因而構思出這樣的故事，「科技發展的進步，煤炭不再被需要，變富裕的人們把夢想從陰暗潮濕的地底，轉移到天空、外太空。於是在地面便遺留下廢墟化的礦山⋯」。

・為什麼人們再次回到曾經遺棄的礦山廢墟？建造出具有溫暖的城鎮？

這部分將是與『廢礦之城』的形成直接相關的重點。

在『廢礦之城』把「從外太空再次回到地球」的趨勢放進這個故事裡面。「在外太空那個無邊無際的空間裡長時間旅行的人，最後希望回歸到這片土地，而再次回到了地球，像是依靠在被拋棄的巨大建築物群那樣，建造了城鎮」。

地球散發著熱力。被充滿了這個大地的溫暖和昔日夢想的巨大建築物群所環繞，而且是期望穩定生活的人們建造完成的城鎮。因此，『廢礦之城』刻意透過白熾燈等老舊物件所建構，為懷舊風的氛圍所包圍。

至此，『廢礦之城』形成之前的歷史＝故事便完成了。

懷舊的小物（驟雨的巷弄）

4. 思考自然、地形和文化

故事完成之後，終於要進入創作世界的具體設定了。
這個部分將是實際顯現在作品的設定，乃是最重要的部分。

自然、地形

首先，粗略地決定這個世界的地理。
在『廢礦之城』中，不用拘泥在氣候和植物等物件，所以採用與日本相同。
可是，在想像城鎮當中，因為不僅是坑道，還打算運用直接深掘地面的「露天開採」方式，所以存有很多宛如山谷般的地形。另外，因為喜歡被水淹沒的世界，在沿岸部分製作了因海面上升而被水淹沒的地區。

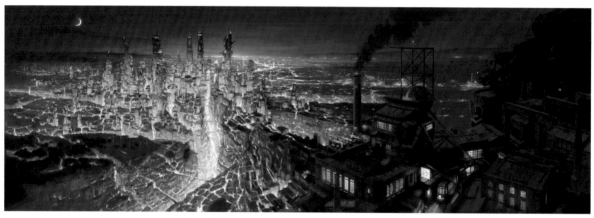

『廢礦之城』乃是以在這個世界之中被稱為「大地溝」、藉由露天開採而造成的巨大山谷為中心所形成的（躁動）

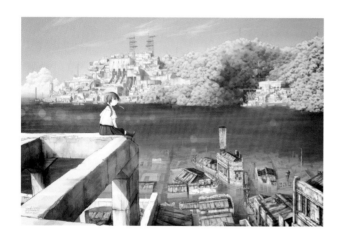

文化

接著思考文化，也就是人造物品的設定基礎。
『廢礦之城』是以特別與城鎮的結構和居民的生活方式相關的部分為中心來思考。
文化要從歷史和自然、地理兩個方面來分析。
關於歷史方面，則按照前項所編造的故事，從中打造成小心使用古物、拉近與人的距離、具有充滿生活感的文化世界。

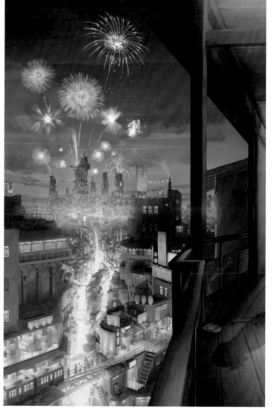

上：沿岸部分的昔日城鎮直接被水淹沒（小海灣）
右：傾斜形成的城鎮和路面電車（山神祭的傍晚）

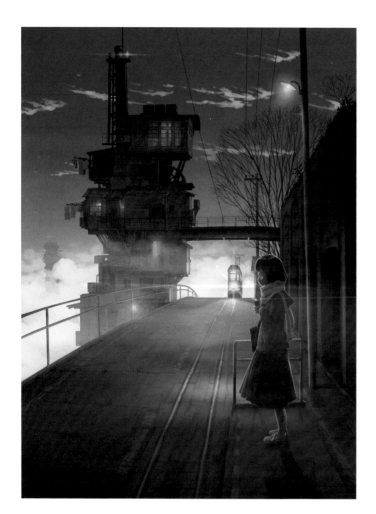

另外，因為是以礦山為基礎，所以不論是多麼小的城鎮，在中央部一定會有澡堂。

其次是基於自然和地理所衍生出的文化。『廢礦之城』其大多數都是礦山的遺跡。因此，除了地下坑道之外，山區、「露天開採」遺跡的山谷、被水淹沒的河口水邊等斜坡，到處都有城鎮的發展。一旦打算在地下坑道和斜坡之地一起建造城鎮，就會產生狹窄且斜面較多的非常複雜道路。而為了配合這樣的條件，主要的公共交通工具並不是汽車，而是活用也能行駛在狹窄道路上的礦山鐵路遺跡之狹小窄幅的路面電車。

還有，因為這種地形的限制，所以建築物是增建得越來越高，經常可以看到上層樓比一樓部分略為突出，或是陡峭山坡上的上層樓也設有入口的結構。

因此，『廢礦之城』呈現過於密集且複雜的結構，不光是地下坑道，就連地表部分也有許多陰暗的場所。居民時常備有燈籠和手電筒等照明道具，再者為了防範犯罪於未然，家中也經常點亮燈光。

有著複雜結構的建築物（首班車）

5. 思考象徵

經過 4. 思考自然、地形和文化 之後，設定便大致完成了；不過，描繪相同的世界時，一旦具有串聯作品的象徵和淺顯易懂的共通項目，創作世界的形象就會更加遼闊。

例如，在城鎮的中央天守閣聳立著的圖畫，看一眼就可以想像成日本的城鎮。因此，要進一步思考可以感受到作品相關的共通項目或是象徵。

自然、地形、文化的設定本身，正是作品之間的共通項目，只要試著加上幾個乍看便能讓人馬上聯想到「啊！是同一個世界」的共通項目即可。

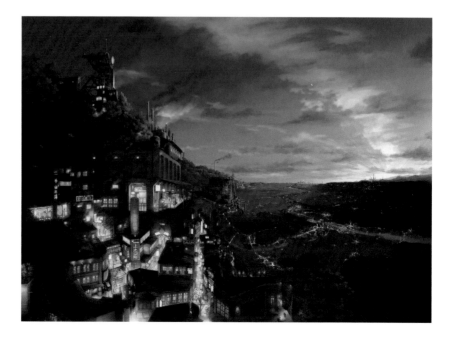

燈籠和街燈（冬至的黎明）

首先，容易思考的是獨立的「文字資訊」和「設計」。

「文字資訊」和「設計」有設計原創語言和文字的方法，以及使用諸如日本語或英語等實際存在的語言，再加以組合設計的方法。

『廢礦之城』是藉由抑制虛渺感的方式，採用著親切感更容易湧現的後者。一旦仔細觀察被懸掛在『廢礦之城』裡的招牌，就可以在每個城鎮上看到「居酒屋飲兵衛」、「CokeCola」等共通的文字或設計招牌。

連鎖店和名牌商品的招牌，可以讓人聯想到各個作品都是以相同的世界為舞台。一旦甚至加上「○○店（分店）」等資訊，不光是知道那個城鎮的名稱而已，親切感也會湧現出來。

請務必懷抱著玩心，試著多方地思考。

藉由 **4.思考自然、地形和文化** 所想出的設定，以及這種淺顯易懂的共通項目組合，演繹出『廢礦之城』的模樣。

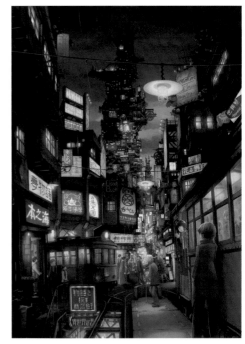

『廢礦之城』裡共通的連鎖店等招牌（尋找物語之城）

接著，思考強調世界觀的象徵，讓人一眼便可看出各個作品都有著相同的歷史文化。

『廢礦之城』有個礦山的象徵，即稱之為「豎坑櫓」的塔樓，具有搬運工人和煤礦等的電梯，位於多數的城鎮的核心所在。

若屏除煙囪，豎坑櫓是礦山設施中最高的建築物，再者，在山坡地的礦山中，多數是被設置在標高較高的位置，因此相當醒目。

豎坑櫓是地面和地底之間的出入口，所以在『廢礦之城』中，採用聳立於城鎮中央的這種設定，作為地下街和地上街的交點。

許多城鎮都有豎坑櫓這個象徵性建築；不過仍可藉由做成各種不同的形狀來表現出各個城鎮的特徵和色彩。

象徵在能夠串聯相同世界的作品的同時，也可以使用在表現各個作品的差異與個性。

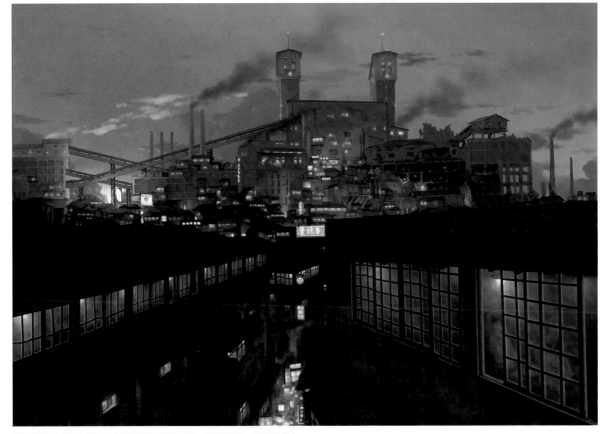

豎坑櫓是『廢礦之城』的象徵（黃昏的雙子町、凝視銀河、望鄉溫泉）

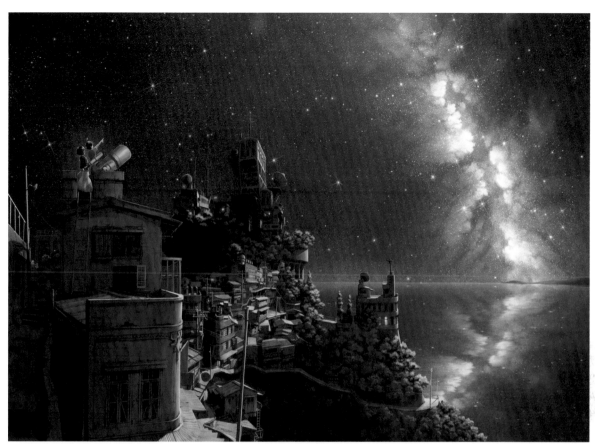

結論

前面以『廢礦之城』為基礎，
針對創作世界的設定方法來
進行解說。但是，這終究是
我個人的方法。

當然，你也可以事先決定好
地形和文化等元素，然後再
來思考用來說明這些元素的
故事。

思考創作世界時，最重要的
事情是「希望表現什麼」。從
最初想到的元素開始，讓想
像無限膨脹去吧！

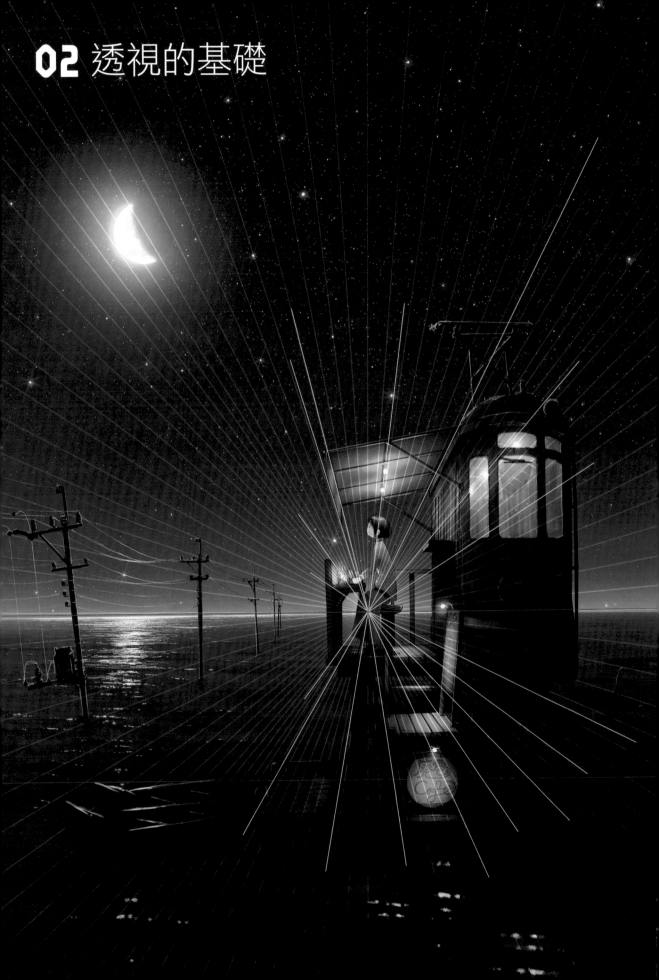

02 透視的基礎

1. 所謂的透視

透視是什麼？

透視（Pers）是「透視圖法（Perspective）」的簡稱，乃是遠近法或透視圖法等的總稱。簡單來說，就是把三次元的物件落入二次元時，為了盡可能看起來自然而使用的技巧。

透視的基本特徵有下列2點。

・若是越近，看起來越大；若是越遠，則看起來越小。

・平面看起來呈平面。

透視沒有絕對

說到透視，往往是非常難懂的概念，對於欲挑戰風景的人來說，容易形成巨大的障

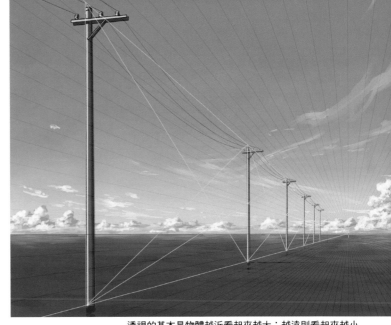

透視的基本是物體越近看起來越大；越遠則看起來越小

礙。可是，透視終究只是繪圖用的「工具」而已。只要具有透視的知識，就可以更輕鬆地描繪出工整的圖畫，請把它想成一種便利的工具。

例如，畫表格時，一旦想要在白紙上不歪斜地描繪，那是相當困難；不過如果使用預先畫有正方形網格的方格紙，就可以參考方格進行描繪，畫起來就會變得輕鬆許多。透視就像是那樣的概念。

另外，根據構圖一旦套用透視來描繪，反而看起來歪斜或是感覺不協調者也倒是不少。

那是因為我們平常所見的景色會在腦中適時校正、補足，或是把不需要的資訊省略掉的關係。

因此，要是認為「這裡運用透視的知識會看起來較好」，那就使用透視吧！相反地，感覺「套用透視會有不協調」的時候，反而自由描繪會比較能夠描繪出自然且看起來舒服的圖畫。

再重申一次，透視終究是用來輕鬆描繪出工整圖畫的工具。我自己的圖畫也是以自然的外觀為優先的產物，有很多圖畫的透視都不太正確。

重視外觀的感覺，並非被拘泥在透視，巧妙地活用透視吧！

2. 視平線

視平線

視平線是指視線的高度。一旦把圖畫比喻成照片，就相當於照相機的高度，在構圖當中幾乎和地平線或水平線相同。構圖中的視平線位置也會根據照相機的位置和方向而改變。

根據照相機的位置和方向＝視平線的位置，構圖也會大幅地改變，呈現方式也會改變過來。

另外，後面說明的「消失點」也位在視平線上面的模式將成為基本，因此會成為思考透視和構圖時的重要基準。這裡實際上要根據我所拍攝的照片來進行說明。

根據照相機方向的改變

把照相機朝向著地平線方向＝前方的狀態想成「一般」的狀態。

在這種場合，因為是把與照相機視線等高的東西描繪在中心，所以會變成一般且安穩的圖畫。

從我的視線等高處進行拍攝。路人的眼睛高度和視平線幾乎一致

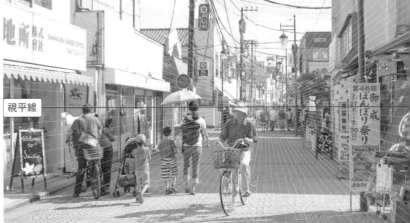

視平線

接著，照相機朝下的狀態稱為「俯視（俯瞰）」。

從天空或山丘俯視著地面的概念。

在這種場合，因為是觀看比地平線還低的部分，所以視線來到構圖的上方。只要把照相機設置在高處，採用俯視的構圖，就能描繪出宛如客觀地展望著世界般的圖畫。

照相機從高樓大廈向下拍攝。因為照相機的位置較高，假設有拍攝到人的話，那個人的視線就會在視平線的下方

相反地，照相機朝上的狀態稱為「仰視」。

從地面仰視天空或高樓大廈等的概念。在這種場合，因為是觀看比地平線還高的部分，所以視平線來到構圖的下方。只要把照相機設置在低處，採用仰視的構圖，就能描繪出主觀且具衝擊性的圖畫，例如讓人感受到建築物的龐大等。

3. 消失點

什麼是消失點？

我們一般看到的世界，越近的物體看起來越大，而越遠的物體看起來越小，這種法則稱之為遠近法。

請想像一下筆直延續的綠蔭大道。行道樹和道路不斷地變小而去，不久會收斂在地平線上的一點。這個點就是消失點。

消失點若是和地面平行，一定會出現在地平線＝視平線的上面。另外，根據物體的角度，消失點會產生數個。接下來就來說明用1點消失點表現單一物件的「一點透視圖法」、用2點消失點表現的「二點透視圖法」、用3點表現的「三點透視圖法」、用4點表現的「魚眼」等4個。

基本上利用這4種模式，就可以描繪透視。

諸如建築物等與地面平行的物件的透視消失點會位在視平線的上面（圖是一點透視圖法）

照相機從腰的位置向上拍攝。因為照相機的位置較低，路人的視線高度會比視平線來得更高

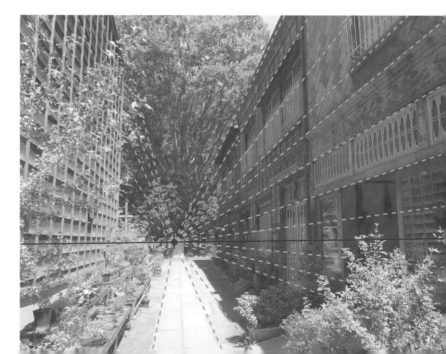

4. 一點透視圖法

一點透視圖法的消失點是1點

因為消失點是1點，便直接稱為「一點透視圖法」。

經常使用在諸如筆直延續的綠蔭大道、高樓林立街道和隧道等，**物件收斂在視線前頭的1點、具有深度的構圖**。

一點透視圖法是所有
的透視朝向視平線收
斂而去

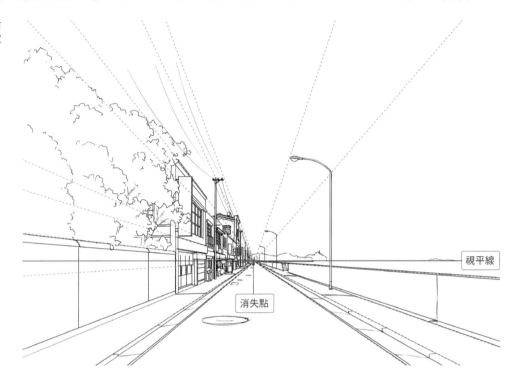

這種透視是朝向消失點收斂而去，在這裡用「縮小」來加以表現。曲折的道路、河川和坡道等也可以用一點透視圖的組合來表現。可是，因為消失點只有1點，所以沒有面對消失點方向的平面則在不套用透視下，與水平方向呈現平行。高樓林立街道和隧道也一樣，正因為不套用透視的平面是看不見的（難以看得見），所以一點透視圖法格外有用。

另外，由於現實生活中不可能有綿延到天邊而且完全沒有彎曲的筆直道路，因此單靠一點透視圖法來描繪透視，有時也會看起來不自然。基本上，只要和其他的透視圖法來組合使用即可。

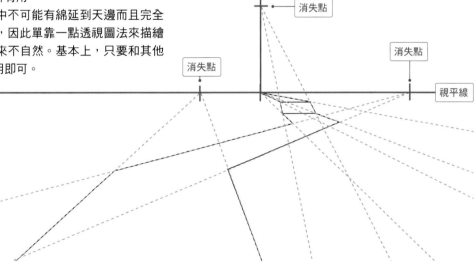

一點透視圖法的組合

5. 二點透視圖法

二點透視圖法的消失點是2點

一點透視圖法沒有套用透視的平面。

但是，從邊角方向觀看四方形建築物的時候，不僅是深度而已，另一方也包含，套用透視在2個平面。

在這種場合，必須要有對應各個平面的消失點。

也就是說，**使用2點的消失點來表現1個物件的形式。**

而這就是「二點透視圖法」。

相對於一點透視圖法，請想成在視平線上添加了另一點消失點。

消失點一旦有2點，物件就可以表現得更加立體。

如果把第1點想成是深度的消失點，第2點就可說是水平方向擴展的消失點。

二點透視圖法是把照相機朝向地平線的狀態，大多使用在把物體描繪成立體化的時候。

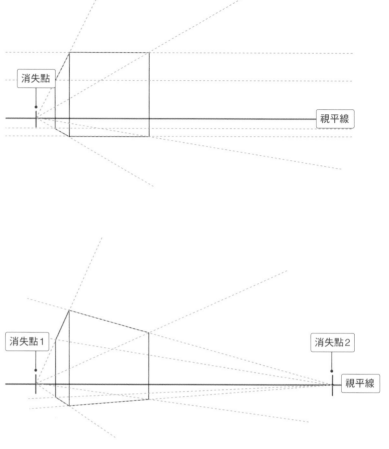

二點透視圖法更能展現立體感

6. 三點透視圖法

一點透視圖法和二點透視圖法都同樣是深度的透視，並在水平方向發揮透視效果。

而在這裡添加與高度＝垂直方向相關的消失點，即是「三點透視圖法」。

前面說明的俯視是朝向較地平線為低；而仰視則是朝向較地平線為高。

遠處的物件看起來較小的遠近法，不管是深度還是高度，皆均等地套用在所有的方向。因此，例如在「仰視」構圖中，抬頭看高樓大廈時，越高的樓層看起來越小。

採用「俯視」和「仰視」構圖的時候，添加1點與高度相關的消失點，即是三點透視圖法。

消失點3（高度）

消失點1　　　　〔俯視〕　　消失點2

視平線

消失點1　　　消失點2

視平線

〔仰視〕

消失點3（深度）

三點透視圖法是可以對「俯視」或「仰視」等構圖賦予變化

7. 魚眼表現

當與高度相關的透視跨越視平線時，就會在三點透視圖法中造成問題。

例如，從10層樓觀看著隔壁20層樓高的高樓大廈的時候。

若是以人類的視野程度來說，就算看得到，充其量也只是10樓上下的2、3樓程度；當想要描繪出像是從1樓展望到20樓般的超廣角圖畫時，就會出現一個問題。

如同前面說明，遠近法是以照相機為中央，在所有方向上均等縮小。

一旦遵照這個法則，就會夾著視平線並上下產生消失點，分別地套用縮小效果。因此，上下都是最靠近照相機的部分看起來較大，隨著從照相機遠去而變小。

但是，這樣一來，從各個的消失點採直線狀延伸的透視線，就會在視平線交錯，因此從消失點朝向視平線放大起來的透視，就會形成視平線在邊界突然縮小的怪異表現。

「魚眼透視（對角魚眼）」是從自己站立的位置把散佈在前面的景象完全映入的特殊透視。

在這裡省去艱澀的說明；總之，為了從正面到正側面完全展望而形成歪斜成球狀的透視。這樣的話，在上面造成問題的視平線跨越的透視也就可以表現。

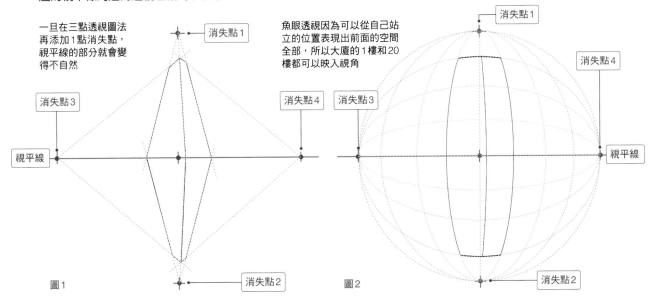

一旦在三點透視圖法再添加1點消失點，視平線的部分就會變得不自然

圖1

魚眼透視因為可以從自己站立的位置表現出前面的空間全部，所以大廈的1樓和20樓都可以映入視角

圖2

但是，這樣一來的話，球狀的透視會被過分地強調，所以出現非常不協調的表現。

因此，想要在沒有破綻下，並且一邊抑制不協調感一邊描繪4點消失點時，就在圖1加上圖2的曲線，使用**「和緩的魚眼」**表現。

把圖1中發生破綻的視平線的上下附近用和緩的曲線連接起來，與視平線交錯的部分則做成垂直交疊。同時，讓魚眼效果離視平線越遠越趨於和緩，藉此緩和魚眼透視的不協調。

關於魚眼表現，基本上有時也會用曲線來加以表現，就算透視有些許鬆散也沒關係。

在透視圖法中，透視線原則上都是直線，所以魚眼多半都不包含在透視圖法當中；不過想要以動態表現寬廣的範圍時，魚眼是個可加以運用的透視知識，所以當作例外來刊載。

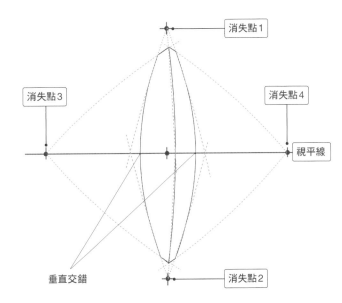

垂直交錯

［自訂筆刷的製作方法］

以下是本書中經常使用的「草叢筆刷」和「三角葉筆刷」的製作方法。

軟體環境

繪圖軟體使用CELSYS的「CLIP STUDIO PAINT PRO」。
基於以下3點，採用這樣的配置。
- 圖層數較多，因而加大圖層的顯示領域
- 分為左右兩邊較能取得平衡且沉穩
- 因為是右撇子，所以想要把常用的「工具」、「色環」、「圖層」集中在右側

另外，尺標是在建立裁切線時，以及掌握概略的描繪位置時相當便利，所以要設為顯示。

1. 草叢筆刷的製作方法

2. 筆刷描繪之後，把所有圖層合併。接著，選擇「素材」面板的「將圖像登記為素材」。

1. 首先，用灰階描繪筆刷的形狀。這次是要表現草叢的筆刷，所以採用濃密蓬鬆的形狀。

3. 在「素材名稱」填入任意名稱（這次命名為「草叢」），並勾選「設定筆刷用素材」的「作為筆刷前端形狀使用」，選擇「OK」。

4. 從「輔助工具」面板適當地選擇筆刷，選擇「複製輔助工具」。

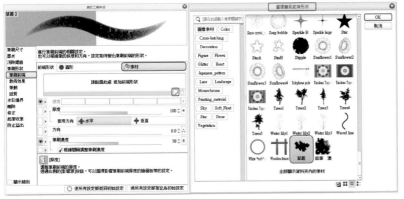
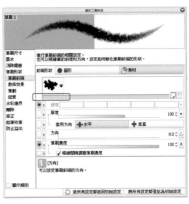

5. 從「輔助工具詳細」選擇「筆刷前端」→「素材」，選擇「追加筆刷前端形狀」按鈕。顯示「選擇筆刷前端形狀」視窗，從中找出剛才製作好的「草叢」，選擇後點擊OK。

6. 筆刷的前端形狀被反映出來。至此，自訂筆刷的登錄便完成了。之後則配合使用的情境，設定「筆刷濃度」和「方向設定影響源」等來使用吧！

2. 三角葉筆刷的製作方法

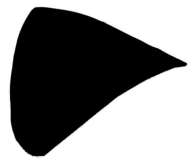

1. 只是剛開始描繪的筆刷形狀不同，之後的步驟和「草叢」筆刷的製作步驟相同。首先，用灰階描繪筆刷的形狀。這個筆刷因為是假定表現一片片的樹葉，所以採用三角形。

2. 筆刷描繪之後，把圖層全部組合。
接著，選擇「素材」面板的「將圖像登記為素材」。

3. 在「素材名稱」填入任意名稱（這次命名為「三角葉」），並勾選「設定筆刷用素材」的「作為筆刷前端形狀使用」，選擇「OK」。

4. 從「輔助工具」面板適當地選擇筆刷，選擇「複製輔助工具」。

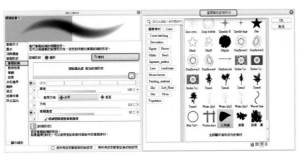

5. 從「輔助工具詳細」選擇「筆刷前端」→「素材」，選擇「追加筆刷前端形狀」按鈕。

6. 筆刷的前端形狀被反映出來。至此，自訂筆刷的登錄便完成了。

03 『今天的起點』—點透視和早晨的空氣感

從地平線、水平線升起的旭日光輝，以及遠方清澈的天空……。
解說「黎明」的描繪方法，帶給人一日之計在於晨的感受。

KEYWORD
黎明的天空、海（有波浪的水面）

1. 描繪草圖線稿

1. 畫布的事前準備

首先，用單色把畫布最下方的圖層填滿。一旦在描繪草圖線稿前決定好整體的色彩，在描繪線稿時就會變得容易塑造出形象，與純白的畫布相比，眼睛的負擔會變少。這次打算以黎明的藍天和海邊為主題，所以用淺藍色進行填滿。

接著，在畫布的中央增加草圖線稿用的外框。把外框縮小得比畫布更小，以便日後在構圖的變更上也能夠從容對應。

2. 描繪草圖線稿

決定畫布的色彩和外框之後，開始描繪線稿。

這次的圖畫是要描繪旭日從水平線升起的場景，所以起先描繪水平線（視平線）。

因為是眺望水平線遠方那一邊的形像，所以把視平線配置在畫布上方，採取稍微的俯視構圖，同時營造出與預定配置在前面的女孩之間的距離感。

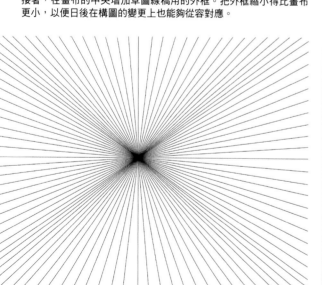

3. 描繪放射線狀的透視線

藉由使用放射線狀的透視線，更容易掌握配置整體的前往方向和深度感。

4. 決定旭日的位置（收斂點）

決定主要物件，也就是旭日（太陽）的配置。

次要物件，也就是女孩，希望在穿過前方的同時，展現對旭日注視的感覺，所以這次決定配置在中央。為了謀求視線的誘導至旭日，把配置整體中最主要的透視收斂點集中在旭日。

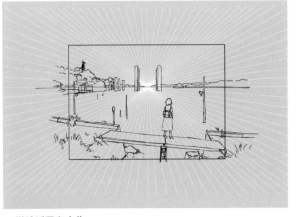

5. 物件的配置

決定好作為基準的視平線、主要物件的位置和整體的透視。緊接著，進行個別物件的配置。

在這個階段中不用過度思考，就依照透視的方向和深度等，有節奏性進行描繪。因為希望畫出旭日從錯綜複雜的海灣升起的形象，所以試著從遠景依序深入描繪山脈的剪影、被水淹沒的礦山遺跡與城鎮。海灣半島的剪影在不過度隆起下，以宛如依傍著水面般的形象描繪，比較會有海灣的樣子。

人造物的配置要考慮到往旭日的視線誘導，城鎮的建築物則稍微沿著透視線配置，像是面對著旭日那樣配置。另外，被水淹沒的礦山設施則夾著旭日，左右對稱地排列水泥柱，藉此強調日出的莊嚴與動態的形象。這裡借用了太陽從嚴島神社牌坊升起的形象。

6. 描繪近景和人物

遠景完成之後，接下來描繪近景和人物。

走在上學的必經之路，突然從旁邊出現眩目的光芒。回頭一看，旭日從水平線的那邊緩緩升起……這是假定的情境。因此，採用了近景為製作通往左右的道路、女孩經過畫面中央的構圖。因為是察覺到旭日的光芒而回頭眺望的設定，所以硬是把女孩子的位置設定在離中央超過一步遠的場所。另外，俯視構圖的關係，女孩的臉部要比視平線（＝水平線）為低。

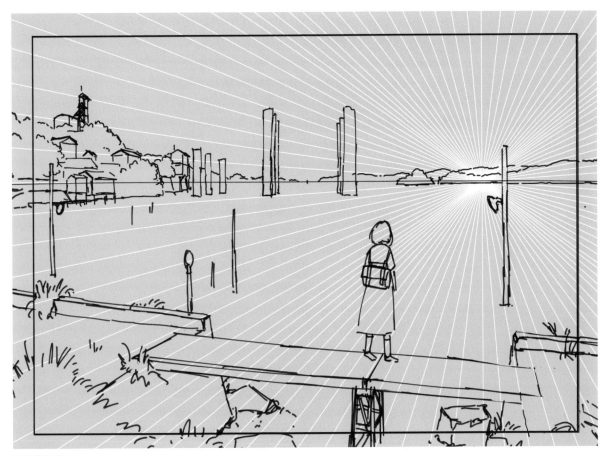

7. 線稿完成

至此，草圖的線稿便大致完成了。因為掌握了概略的形象，所以進行框線＋α的選擇範圍，進一步放大，清除留白。在這個時候，發覺近景的透視錯亂，所以做了修正。

最後，建立「草圖線稿」資料夾，把圖層收納在其中。

2. 打底上色

打底上色，用來決定整體的色彩形象。上色是使用把不透明度設定為60～70%左右的筆刷，基本上是依照遠處→近處的順序進行上色。在多數的情況下，畫布整體的色彩取決於天空，所以不知道該從何處下手時，從天空開始上色的話，大概就不會有錯！

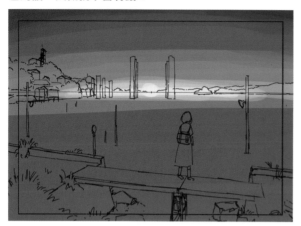

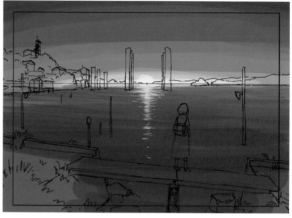

1. 天空的上色

從天空開始上色。黎明不久後的深藍色和旭日的亮黃色、白色將成為主要色彩。整體的基調色是藍色，黃色和白色則是重點色彩，所以依中間的水藍色→深藍色→明亮的水藍色的順序配置藍色。中間的水藍色因為是作為畫布的打底來使用，所以事先塗抹在整體上。

3. 遠景的上色

配置天空和大海的顏色，決定好畫布整體的大致色調。接下來，為了與此色調調和，從遠景開始依序往近景上色。終究草圖是奠定整體形象的作業，所以不用深入描繪，以配置色彩的心情，在不過度思考下進行上色吧！基於空氣遠近法和旭日的「眩光」兩方面的影響，遠景的上色要淺薄一些。越靠近太陽，顏色要越淡，趨近於打底的天空顏色的形象；用比天空稍微深的顏色進行上色的形象。

即便是在遠景之中，左側的城鎮部分和位於右前方的半島要塗抹比水平線附近的半島更深的顏色，盡量做到好好地掌握這個剪影。讓城鎮的最左端、較大陰影的部分大量保有藍色調，盡量做到掌握與近景的距離感。遠景則活用吸管等工具，一邊靠近用天空與大海所決定的色調一邊配置色彩，再用深淺來表現遠近感，這便是訣竅。

2. 大海的上色

大海要以比天空略深的顏色為基準，越往前面塗得越濃，越往後面則塗得越淡。從前面開始，用比打底的水藍色略深的藍色進行色彩的配置。因為使用了調降不透明度的筆刷，所以隨著筆刷的筆觸會產生濃淡的色彩不均。謄清時會把這種色彩不均比擬成海浪，所以一邊注意海浪的方向一邊上色，便是訣竅所在。以這張圖來說，海浪從右側掀起的方向湧向左側的海灣方向較為自然，所以從左往右像是心情低落那樣揮毫。

由前往後，用深藍→淡藍上色之後，在最遠處的水平線附近，從天空配置用吸管擷取的黃色和白色。只要在整體描繪出大海讓天空上下反轉的形象即可。

接著，描繪陽光在海面上的反射。用吸管擷取太陽的顏色，沿著海浪的不均，往水平方向有節奏感地畫出線來。特別是兩端，一旦像是打摩斯密碼那樣隨機加上點和線，就更可以展現氛圍。反射要利用倒三角形的要領，從光源＝太陽開始隨著越靠近，就會變得越細小。

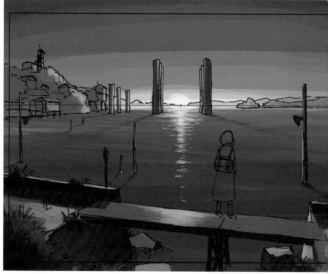

4. 近景的上色

相較遠景，近景要好好地賦予對比來描繪。欲強烈賦予對比時，顏色要更加鮮豔、明暗要更加明確。根據空氣遠近法，基本上距離越近，顏色就會越鮮豔；不過這次想要營造出早晨的透明空氣感，所以採用略偏藍的色彩。謄清和最後進行整體調整時會再進行細微的色彩調整，所以在草圖階段要以避免擾亂整體的平衡為優先。尤其這張圖畫是旭日這種強烈光源從相當低的角度所照射出來的。因此，明暗要更加鮮明地展現，陰影要延伸得更長。

5. 人物的上色

基本上人物的描繪和近景相同。因為人物和太陽一樣，都是率先印入眼簾的重要物件，所以要明確地描繪。在這張圖畫中，人物位於光源，也就是太陽的正面稍微偏右的位置。因此，從照相機看得見的部分幾乎形成陰影，所以要略暗地上色，以便讓陰影浮現出來，盡量做到從剪影中一眼看出來是個女孩。

另外，在左側明確地加入藉由太陽光反射所形成的高光，隨著對比的提高，表現出眺望太陽光的模樣。最後，建立「草圖上色」資料夾，將圖層收納於其中。

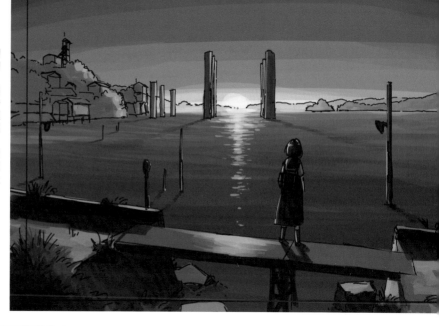

3. 謄清線稿

1. 建立向量圖層

線稿是使用「向量圖層」。和記錄點（Dot）的資訊的「點陣圖層」不同，向量圖層是用線記錄資訊。因此，事後可以修改線的形狀，或是用橡皮擦簡單清除線和線的交錯點為止，所以非常方便。只要透過圖層工具點擊滑鼠右鍵→新圖層→向量圖層，即可建立向量圖層。

線稿的筆刷使用則是透過筆刷尺寸：5～7pt的粉彩→粉筆。適度營造出粗糙感，形成近似用自動鉛筆描繪的線條，因此就個人來說，將會提高繪圖的動機。線稿的動機維持相當重要，所以試著找出個人喜愛的筆刷，或許也是不錯。

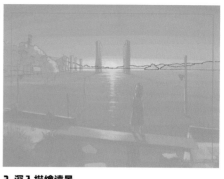

2. 深入描繪遠景

和草稿相同，依序從遠景開始描繪至近景。因為稍後的作業也會活用空氣遠近法，所以依照某程度的距離來加以區分圖層會比較保險。遠景採用輕微描摹剪影的形象輕微描繪，遠景的品質只要和草圖差不多的程度即可。

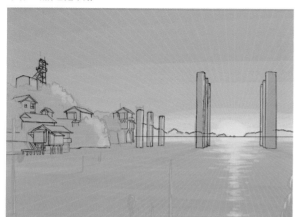

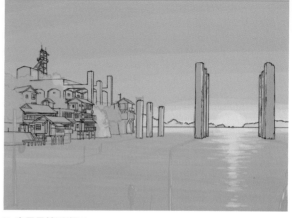

3. 深入描繪中景

聳立在正面的水泥柱，在最初描繪形狀之後，隨機切削出相當於邊角的部分，使其具有風化的效果。藉由這種方式，可以表現出忍受風雪、長期持續佇立在此地的礦山遺跡之風度。

4. 中景是精采畫面

中景的城鎮部分是精采畫面之一。要是這個距離，就算線稿是建築物的輪廓程度也沒有問題：不過為了想要展現出城鎮部分的密度和奠定形象，這次連窗戶等部位也要確實地描繪出來。樹木的部分在上色時，僅用筆刷來表現，所以線稿不描繪。

 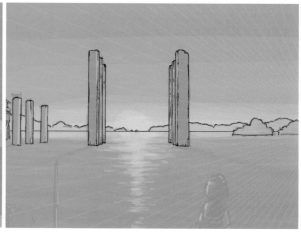

5. 風化和水泥
這張圖畫的近景大部分是由左右的水泥和正面的鐵板橋這種簡單結構所形成的。因此，從線稿開始就要確實地描繪出質感。
風化後的水泥質感表現，基本上和中景的水泥柱相同。首先，用直線畫出原本結構物該有的線條。接著，像是隨機挖掉構成邊角的部分那樣畫線，用湯匙舀取豆腐角部分的概念。未凹陷的部分也要把邊角修圓，像是用銼刀修磨過那樣。
倒角完成之後，以主要凹陷部分的周邊為中心，畫出龜裂和表面剝落般的表現。與其整面到處都有，不如讓那些部分集中在邊角部分，然後再往外延伸，這樣較能賦予層次。
近景在上色的時候，要明確地賦予光源面和陰影面的對比，所以描繪時要預先注意平面和邊界線的部分。另外，只要在水面適當地配置好水泥塊和剝落的水泥碎片，就可以更加強調出被水淹沒的感覺。

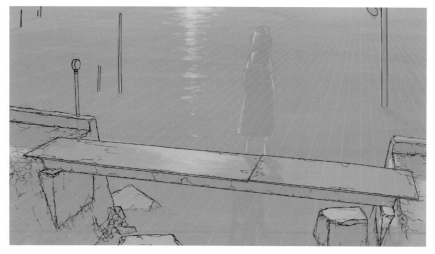

6. 描繪鐵橋
接著，描繪鐵製的橋樑。橋梁也是一樣，最初先描繪工整的直線。但是，鐵橋和水泥不同，不太會進行凹陷或去角。因此，在不進行凹陷下，透過以邊緣為中心，油漆剝落的概念，隨機地描繪風化的線條。

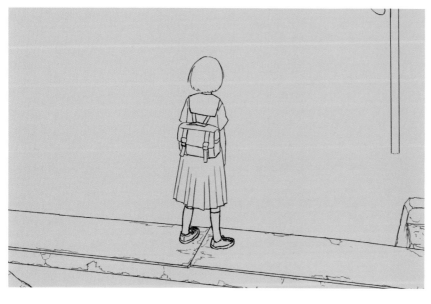

7. 深入描繪人物
為了把人物和背景加以區隔開來，最外側的輪廓要用略粗的線條來描繪。基本上就是加粗草圖的概念。至此，線稿便完成了。建立「線稿」資料夾，把線稿的圖層收納在其中。

4. 進行上色

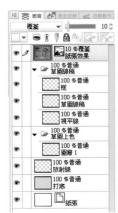 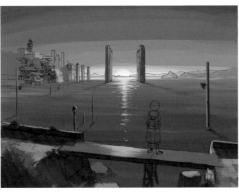 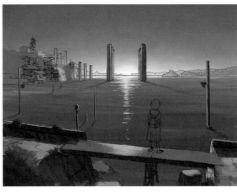

1. 天空的草圖上色

活用草圖進行上色作業。把「草圖上色」的圖層資料夾挪移到「線稿」資料夾的下方。天空則活用草圖的色彩，利用模糊工具，平滑漸層。因為有太陽的部位看起來稍微偏暗，所以修改成明亮些。

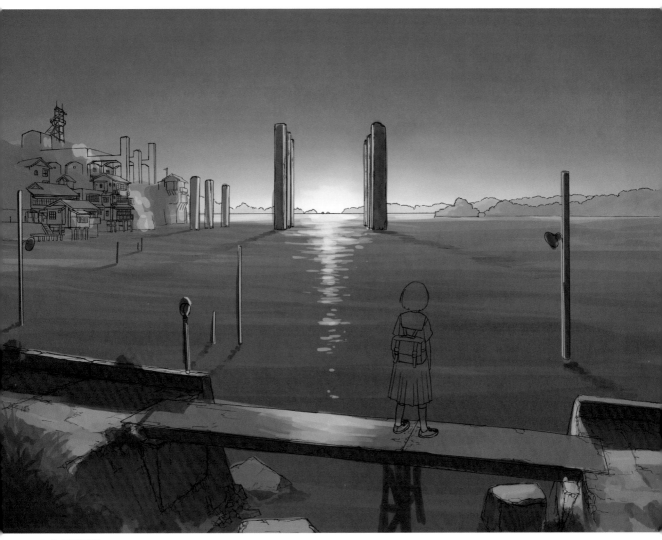

2. 空氣遠近法

遠景則以修整草圖的感覺粗略地上色。因為是水蒸氣很多的清晨海邊形象，所以在考量空氣遠近法之後，最遠處的陸地剪影配置宛如在旭日中隱約浮現般的淺色。而遠景右前方的陸地則使用稍微深一些的色彩，把朝向旭日的方向稍微明亮化，藉此展現立體感。

3. 決定中景的明暗

中景在這張圖畫當中和旭日、人物並列都是最引人矚目的部分，所以在上色時要留意照射到陽光的平面和陰影之間的對比。

首先，決定好在中景當中最明亮的部分和陰暗的部分，粗略地配置色彩。明亮的部分只要以旭日作為標準即可。陰暗的部分則是左側的森林部分，所以概略地配置深綠色。

陰影部分的森林使用自訂筆刷「草叢」，這個筆刷是把「方向設定影響源」設為隨機，筆刷濃度設為50～70%左右來使用。正如同「草叢」這個名稱，原本是為了描繪草原而製作的筆刷；不過也可以活用在樹木上，相當便利。

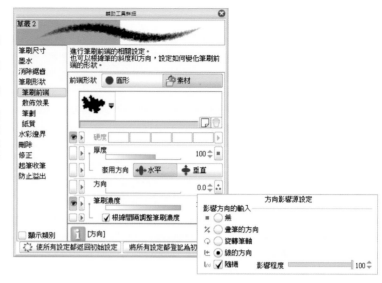

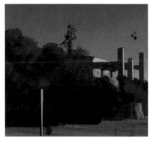

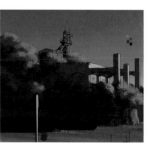

陽光照射到的部分

4. 光和影的上色

之後，以這2種顏色為基準，進行遠方物件的深入描繪，也就是豎坑櫓、水泥遺跡、2層樓建築的房子等。

陰影的部分大都包含藍色，面對光線的部分則要配合光源的顏色，用黃色塗抹。

5. 樹木的上色

接著，深入描繪樹木。樹木的樹葉部分依照陰暗→明亮的順序，以3個階段的色調重疊上色。樹木要留意具有分量的圓形塊狀，像是描摹光線照射的方向那樣進行描繪。顏色方面，因為是從藍色的陰影逐漸偏向黃色的陽光而去，所以隨著亮度的增加，形成藍色→水藍色→綠色的形象。塗抹明亮的部分之後，進行最後潤飾，把自訂筆刷「三角葉」的「方向影響源設定」設為隨機，在樹葉塊狀的外側加上樹葉。

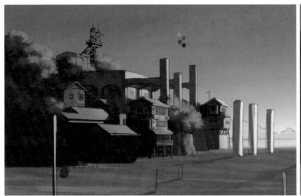
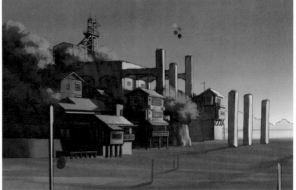

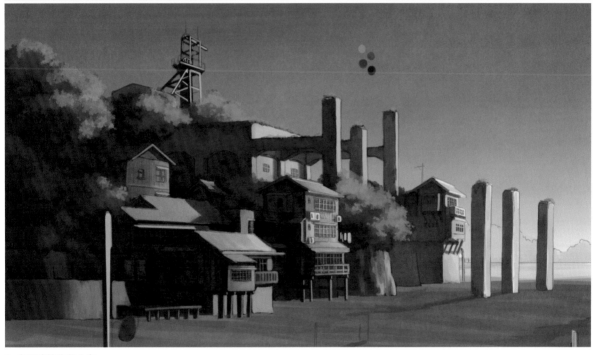

6. 中景建築物的上色

樹木描繪之後，把中景前面部分的建築物塗抹進去。注意平面，一邊粗略地上色，一邊修整草圖，之後分別描繪窗框和扶手等細微部分。
陰影部分加上藍色調，調降對比。在不過度深入描繪細部下，分別描繪光線照射到的部分和形成陰影的部分，展現出立體感的形象。

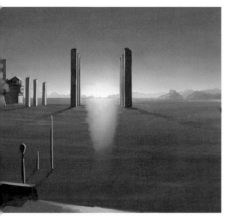
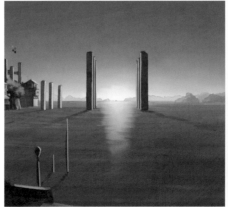

7. 描繪旭日的反射

為了配合整體的平衡，進行大海的謄清。
從大海當中最引人矚目、旭日的反射部分
開始深入描繪。首先，描繪太陽周圍變亮
的天空反射。從光源的部分配置光源色在
朝下方向，用「色彩混合」工具擴散上色。

8. 海浪的表現

接著，加上海浪的表現。海浪的三角形部分，也就是面向天空的方向會因反射而變得明亮。
因此，沒有面向天空的部分＝面向照相機的部分，則是沒有反射的大海藍色。這個以亮光
和陰影相連接的形象，在先前上色的亮光反射部分，進行陰影部分的上色。另外，在這個時
候，把落在海上的水泥柱陰影的延伸方法，從以光源為中心的放射線狀變更成垂直方向。

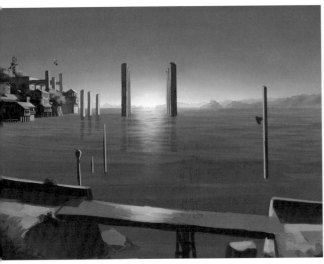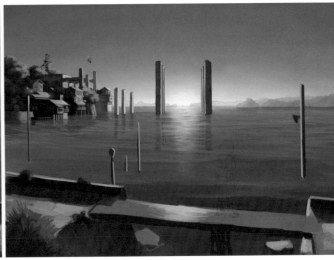

9. 大海整體的波浪層次

以亮光反射部分的密度為基準，對大海整體賦予波浪的層次。基本上，用偏暗的藍色為陰影的部分進行上色，用「色彩混合」工具等重複修整形狀的作業。另外，前面稍微過於明亮，所以在補上偏暗顏色的同時，也在遠景的半島和中景的大海裡加上陰影。

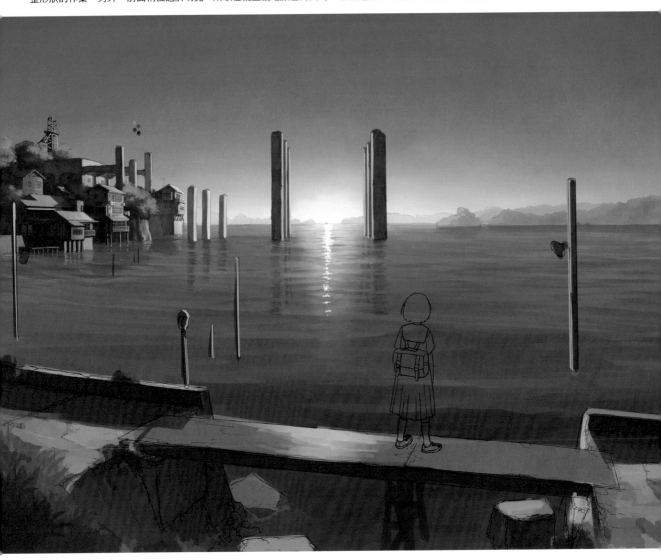

10. 深入描繪太陽的反射

最後，描繪太陽本身的反射。用和太陽大約相同的寬度，加入點狀。此時，波浪的陰影部分則不要加入點狀。

11. 近景的明暗

近景是利用明暗展現對比的同時，以提高質感的方向進行謄清。首先，提高光線照射面的質感。因為在崩壞的水泥上會產生段差，所以要一邊參考線稿，一邊把平面劃分成區塊，進行明亮色彩和微暗色彩的配置。為了表現流動過來的土砂，稍微混合了一些土色。

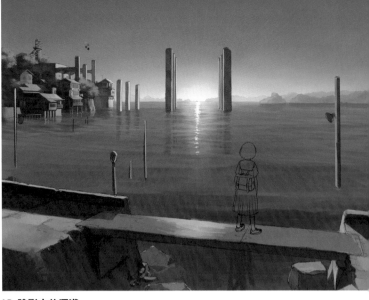

12. 陰影中的深淺

陰影的部分是透過色彩的深淺來深入描繪髒污等。上色時，邊角削掉的部分要留意光線照射的部分和形成陰影的部分。此時，為了確認何處會成為陰影，要事先顯示以太陽光為中心的放射線。

13. 鐵橋和沒入水中電線桿的上色

水泥部分完成描繪之後，進行鐵橋的上色。鐵橋基本上也和水泥相同，參考線稿，把邊緣部分的髒污等塗抹進去。因為是生鏽的鐵板，所以幾乎不會反射；不過要輕微地加上太陽光的反射，色彩就會看起來更紮實。水泥和鐵橋成形之後，在取得平衡的同時，沒入水中電線桿等也進行上色。

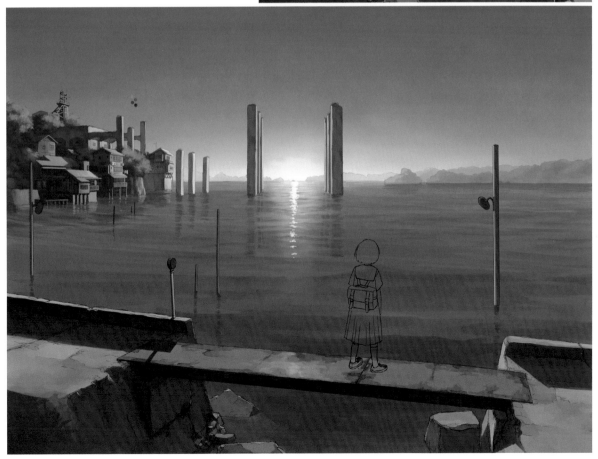

14. 鄰近植物的上色

人造物描繪之後,進入植物的作業。基本上和中景樹木的描繪方法相同。透過把「方向影響源設定」設為隨機、筆刷濃度設為50～70%左右的「草叢」筆刷,依照暗→明的順序配置色彩。這裡為了確認太陽照射的部分,顯示好放射線圖層。

15. 深入描繪植物的細節

描繪出大型的植物塊狀之後,透過「三角葉」筆刷加上樹葉,顯出細節感。前面的植物描繪之後,也在水泥的縫隙等輕微地深入描繪雜草。

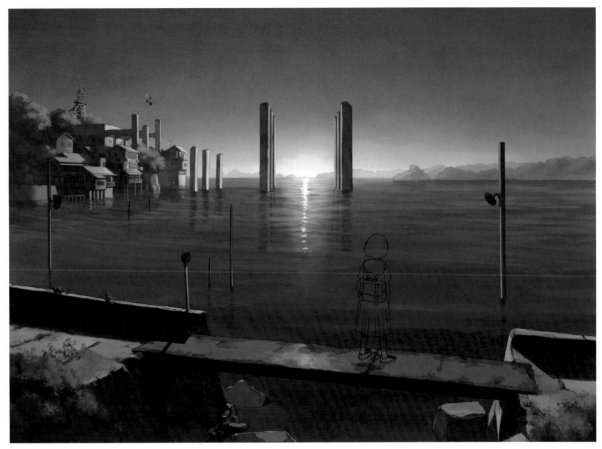

16. 水氣朦朧的空氣感

這個時候，因為背景整體幾乎已經定稿，暫時展望整體，調整具有不協調的地方。這次中景的對比看起來偏高，所以透過調降不透明度的濾色圖層來覆蓋藍色，展現水氣朦朧的空氣感。

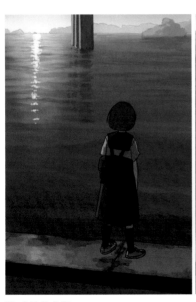

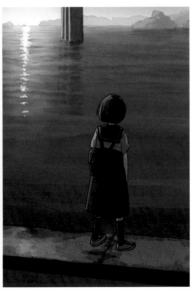

18. 用剪裁功能為線稿賦予色彩

使用圖層的「剪裁」功能，為線稿上色。剪裁功能是相當便利的功能，可以僅在下一圖層所描繪的部分配置色彩。

這次是對線稿進行剪裁，所以要在線稿圖層「人物」的上方建立名為「人物色彩」的點陣圖層。接著，從排列在圖層工具上半部的圖示中點擊「用下一圖層剪裁」圖示。「人物色彩」圖層的左側會出現紅色線條，「人物色彩」圖層被「人物」圖層所剪裁。

17. 人物的上色

人物通常會根據尺寸，用肌膚、頭髮和衣服等來區分圖層；不過這次的人物並不大，所以就用1張圖層進行上色。

透過在上方套穿衣服的要領，依照肌膚→衣服的白色部分→衣服的黑色部分→頭髮的順序，配置大部分基準的色彩。就構圖來說，因為大部分都是陰影，基準色採用偏暗的陰影色彩。

配置基準色之後，配置高光，展現整體的立體感。以這張圖的情況來說，光線照射在人物的左側，所以要注意左側。陰影的部分也稍微地賦予層次色調，展現質感。

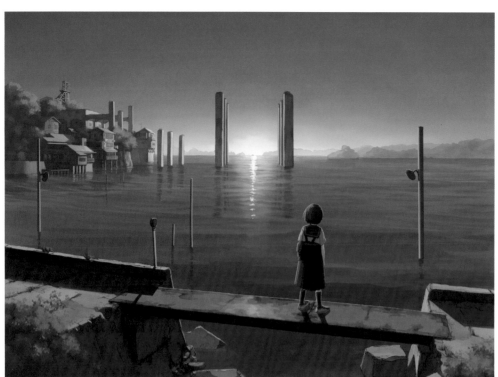

用吸管擷取「人物」圖層的線稿色彩，把「人物色彩」圖層填滿色彩。接著，用光源的色彩塗抹輪廓部分。不光是左側，右側也塗上光源色彩，藉此可以凸顯人物。也對背景的線稿用同樣的步驟進行線條的上色。近景和人物相同，把光源色塗抹在面向光源的線稿。這次希望調和中景及遠景的色彩，所以不採用剪裁上色的方式，而是以調降不透明度的方式來對應。中景設定為25％，遠景則設定為15％。這個時候，發現人物沒有陰影，所以也把陰影加了上去。

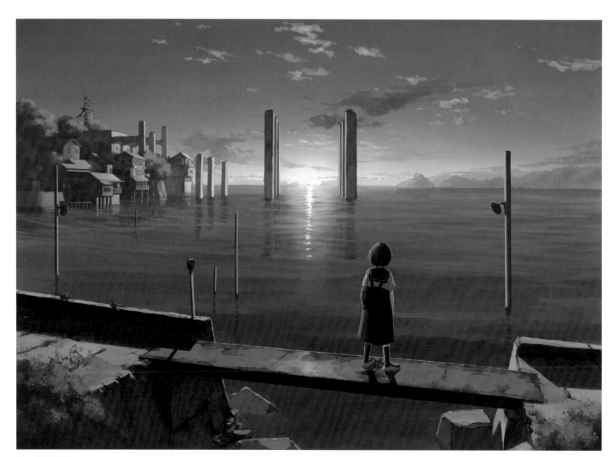

20. 雲的配置

地面部分幾乎都完成了，接著加入雲。因為希望表現出某程度的遼闊和天空的高度，把雲分成高低2種。首先，用偏暗的色彩描繪高度較低的雲。起先在水平線附近配置平行的雲，然後朝向前方像是形成鋸齒狀那樣大致地描繪進去。透過這樣做，可以表現空間的寬闊。接著用明亮的色彩畫出較高的雲。高度較高的雲，捲雲和捲積雲都可作為代表。這次採用密度較低的捲積雲，描繪小朵的雲。

21. 調整雲的形狀

雲的配置完成之後，用「色彩混合」工具的「纖維渲染」調整形狀。雲因為風的影響而會往同一方向飄揚。在這個作品中，對較低的雲賦予朝向右上方飄揚而去的紋理。另外，在光線照射的部分配置光源色，展現黎明感覺。

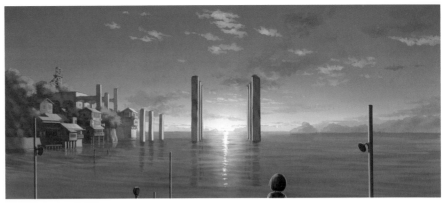

22. 配置太陽光

使用「相加（發光）」圖層，配置太陽光，作為最後的物件。首先，放置太陽本身；接著，使用「色彩混合」工具表現光束。

所謂的光束是照相機在縮小光圈的狀態下進行拍攝時，從光源呈現放射狀向外射出的線條，想要表現強光或是令人印象深刻的亮光時，最希望使用的表現手法。

光束的數量會根據光圈的葉片數來改變，所以只要有8條以上，我想看起來就不會不協調。這次希望採用最低限度的數量，所以便採用了8條。

透過「色彩混合」工具的工具屬性，把「色延伸」的參數設定為100％，並從配置太陽色彩的部分開始，朝向外側延伸色彩。這個時候，只要一邊按下Shift一邊點擊起點和終點，就可以畫出直線，建議採用這種方式。

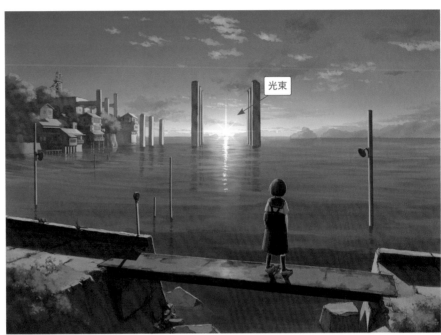

光束

23. 展現清晨的空氣感

最後，進行整體的調整。為了展現清晨的空氣感，在中景附近用濾色圖層重疊藍色。

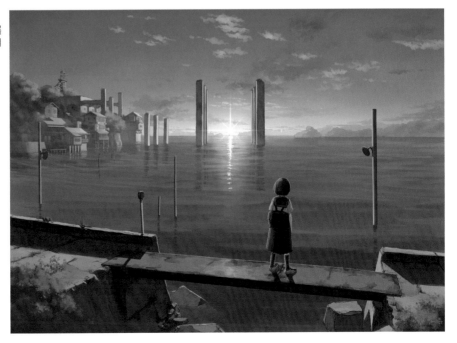

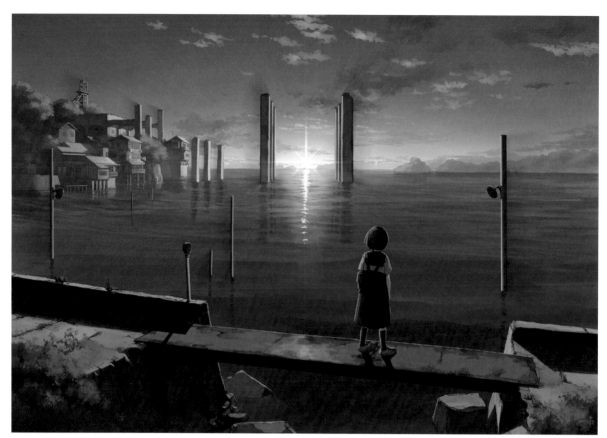

24. 加上陰影

為了表現黎明的強烈光線，在水泥柱等物件的後方加上陰影。沿著放射線圖層，透過「色彩增值」圖層把陰影描繪進去。

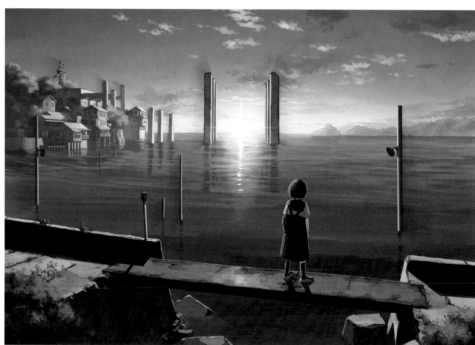

25. 最終調整～完成

接著，進行整體的調整。

在最上方的圖層點擊右鍵，選擇「組合顯示圖層的複製」，在維持現在的圖層下，製作2張組合了顯示圖層的圖層。分別設定為「覆蓋」和「濾色」，一邊調整不透明度，一邊做出最融洽的狀態。

為了展現海洋水蒸氣在清晨凝聚的空氣感，同時做出太陽光的光束不會過曝的亮度，把濾色的不透明度設定為58%；覆蓋設定為59%。

最後，透過「色調補償圖層」的「色彩平衡」，把青一紅設為37；洋紅一綠設為-6；黃一藍設為-20，加上太陽照射瞬間的溫暖，便完成了。

04 『夏日陽光』

變形一點透視和積雨雲和正中午的強光

眩目的陽光和高對比的景色。遠處高聳的積雨雲。
解說「夏日」的描繪方法。

KEYWORD
夏日的藍天和積雨雲、強光和陰影

1.事前準備～描繪草圖線稿

1.視平線和主要物件的透視

在畫布配置色彩。這次主要的預定是在天空配置藍色、在地表配置綠色,所以採用綠色。接著,配置用來決定視平線和主要透視的放射線圖層。因為著眼從高台的下坡道來眺望遼闊天空的構圖,所以為了取得更遼闊的天空,把視平線配置在偏下方,放射線圖層幾乎配置在中央。

構圖決定好之後,粗略地描繪遠景的海岸線線條和近景的主要物件,以及透視與放射線圖層一致的部分。

這次的圖畫是明確地區分出遠景、中景、近景的動態性構圖,所以首先要鞏固作為基準的遠景和近景,然後以一邊取得平衡一邊填補間隙的概念依序追加中景即可。

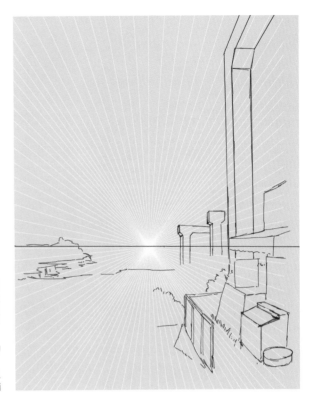

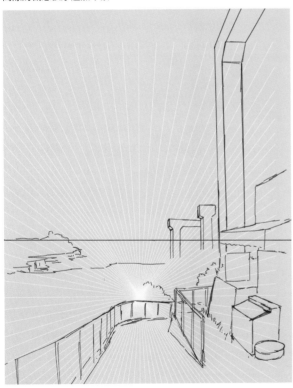

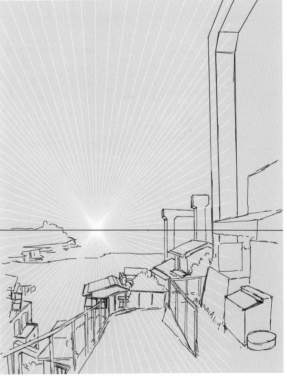

2.坡道的透視

描繪這張圖的亮點之一的坡道。坡道的透視就像是「透視的基礎」的圖畫那樣,藉由把消失點放置在從視平線上下挪移的場所進行對應。下坡道是把消失點配置在視平線下方;上坡道則是配置在上方。這次的各個坡道是先和描繪好的主要物件平行,然後再加以延伸道路,所以只要複製主要物件用的放射線圖層,再垂直向下移動即可。

消失點決定好之後,參考透視線,描繪坡道。沿著這樣的傾斜地所形成的坡道,通常會隨著地形而產生彎道等情況,所以藉由在中途彎曲道路,也可以在構圖上產生變化。

3.深入描繪中景

遠景和近景大致確定之後,深入描繪中景。瞬間展望整體,在空間空曠的左側把重點的物件描繪進去。

近景和遠景的高低差和距離感是這張圖畫的最大魅力所在,所以為了更加顯著,中景則做成活用高低差的城鎮。藉由宛如垂直聳立的山崖般的結構物,以及向下凹陷的山谷,就更容易想像擴展在遠景和中景之間的廣大空間。

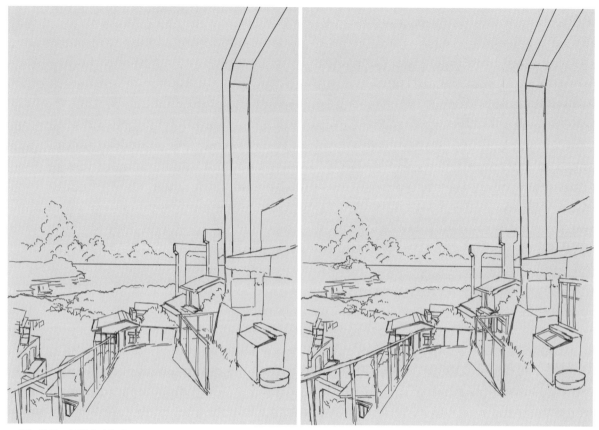

4. 添加遠景，整體修改調整

至此，遠景、中景、近景的大型區塊便完成了，之後一邊俯瞰整體，一邊進行積雨雲和細微部分的修改與調整。至此，草圖的線稿便完成了！建立「草圖線稿」資料夾，將圖層收納在其中。

2. 打底上色

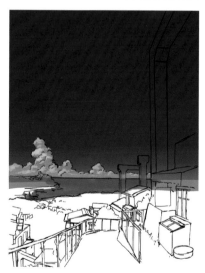

1. 把天空和雲塗抹在草圖

在這次的圖畫中，好好地深入描繪草圖時期的程度，並使用也在騰清的著色上活用的方法。遠景希望強調夏日藍天和積雨雲的印象，所以首先要用較深的藍色塗抹天空的大部分，只有水平線附近採用明亮的水藍色。

接著，塗抹雲。用調降不透明度的筆刷配置白色，並意識到些微帶藍的灰色部分。雲的整體上色完成之後，用白色筆刷重疊塗抹光線照射到的部分。因為光源＝太陽設定在左側，所以一邊意識到朦朧感，一邊塗抹左側上半部的輪廓。朦朧感則要積極地參考照片！

2. 遠景大海的打底上色

天空的形象完成之後，塗抹遠景的大海。一般來說，大海具有藍色的形象；不過這次希望展現明亮的夏季形象，同時希望做出有別於深藍色天空的色彩，所以一邊以藍為基礎，一邊採用稍微混合綠色的色彩。尤其是靠近沿岸的部分要採用接近翡翠綠的色彩，藉此展現南國大海般的亮度。

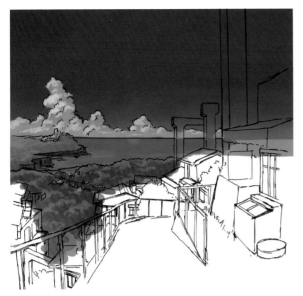
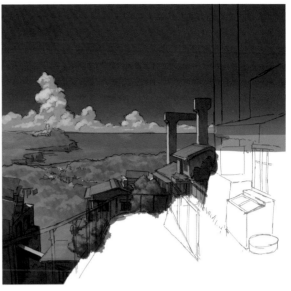

3. 森林的上色

遠景是一片遼闊的森林。『廢礦之城』是一度無人居住的地區，所以城鎮以外的大部分都成為草原。這次為了更加強烈地展現與藍天的對比，做成深色的森林。上色方法的基本是把相當於陰影部分的深色配置在整體，一邊注意朦朧感一邊配置光線照射到的部分。意識到遠方的部分像是稍微帶有朦朧那樣，隨著越是前面，色彩變得越深。廢礦之城因海平面的上升，面對海洋的海岸大多數因受到侵蝕而形成懸崖。因此，海岸線的懸崖要用陰影色塗抹，使海陸的落差更加明顯。

4. 中景的對比

在設定上，中景和遠景的森林之間有相當的海拔落差，所以要做好具高對比且鮮明的配色。特別是中景左側山谷的部分陰影要加深強調，藉此展現出剪影。這個時候，山谷和建築物的陰影部分不要把整體均勻地塗滿，希望強調邊緣的部分（山谷部分就是與遠景之間的交界處；建築物部分就是靠近光線照射面的邊界）加深色彩，並隨著遠去，配置帶有藍色的明亮色彩。如此一來，便可以在強調對比的同時，產生空氣感。

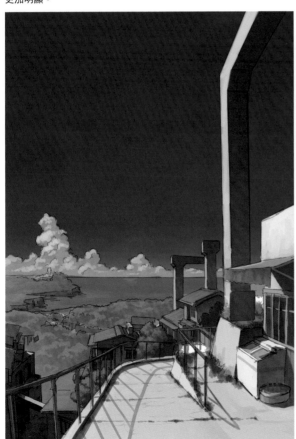
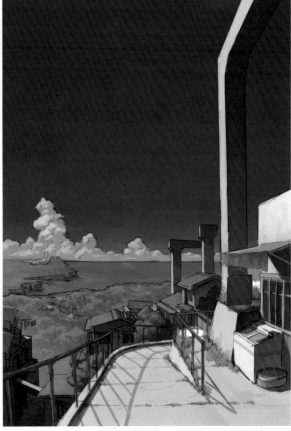

5. 近景的打底上色

近景配合中景的色調進行上色。在這次的圖畫中，相對於用比較深的色彩完成的中景，藉由以水泥等的明亮色彩為中心來配置，讓眼睛移向近景。近景由於光線照射的平面很多，所以要先配置明亮的色彩，再追加陰影，以這樣的順序進行上色。
近景的陰影也要略帶點藍色，藉此表現出清爽的空氣感。另外，在斜面的角或路面的接縫等畫出雜草，展現夏季感。

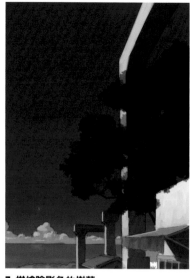
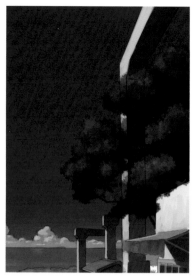

6. 描繪樹木

近景的人造物上色完成之後，最後進行樹木的描繪。近景的樹木依樹幹→樹葉（深色＝陰影的部分）→樹葉（中間色）→樹葉（明亮色＝光線照射的部分）的順序進行上色。諸如樹幹和樹枝的延伸方法、樹葉的附著方法等都是展現植物的特徵，所以透過圖像搜尋等某種程度的調查來描繪，比較能夠展現真實感。這次乃是參考欅樹。

7. 描繪陰影色的樹葉

樹幹延伸之後，使用自訂筆刷「草叢」，一邊注意較大的區塊，一邊配置陰影色的樹葉。

8. 配置中間色

這個時候，決定樹木大致的分量感。接著，以光線照射的左上側為中心，配置中間色。把透明度調降至60％左右，以點繪的方式配置色彩，藉此產生色彩的深淺。

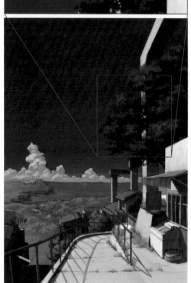
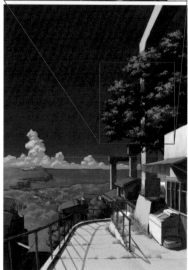
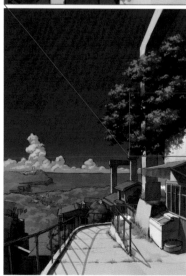

9. 描繪樹葉

接著，把自訂筆刷「三角葉」設定為不透明度80％，描繪從樹葉區塊露出的樹葉。

10. 描繪光線

中間色配置好之後，透過與中間色相同的「三角葉」配置太陽照射的樹葉。

11. 投射陰影

樹木描繪好之後，最後在建築物投射陰影，草圖便完成了。

3. 線稿的謄清

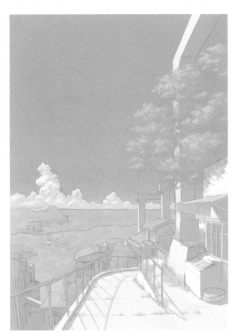

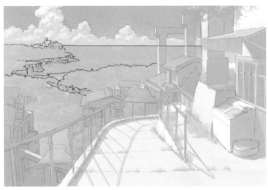

2. 遠景的謄清

遠景用5pt左右的較細筆刷輕輕地描繪。因為是遠景，所以密度要抑制到可看出稜線、陸地和大海的邊界落差的程度。

另外，水平線右側和中景的水泥柱重疊；不過可以活用向量圖層的特性，之後一併抹除重疊的部分，所以不用在意，直接進行線條的配置。

3. 中景的謄清

為了賦予和遠景的層次區別，中景使用6～7pt的筆刷。因為水泥結構物、房屋的陽台和窗框等直線部分很多，所以要一邊修整一邊畫線。質感要透過塗抹進行表現，所以停留在描繪建築物形狀的程度即可。另外，樹木僅以上色進行表現，所以不描繪線稿。

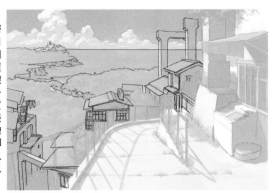

1. 線稿謄清的基礎

先進行事前作業。建立「草圖」資料夾，把所有草圖的圖層收納在其中，把不透明度調降至10～25％左右。線稿和「黎明」相同，採用向量圖層，使用「粉筆」筆刷5～7pt。

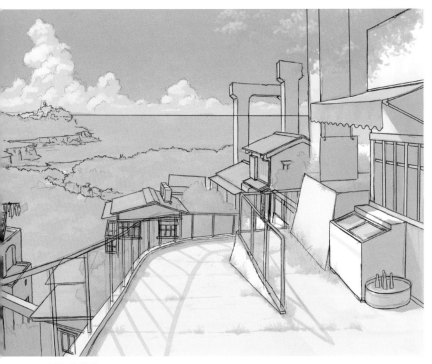

4. 近景的謄清

近景基本上也和中景同樣地畫出線條。因為欄杆在草圖上妥善地描繪，垂直線的感覺變得不夠均等，因此重新修正了間距。

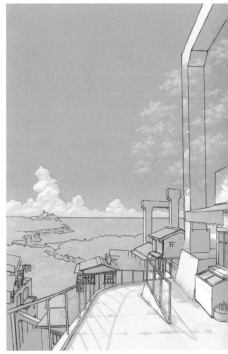

5. 整體的調整

線稿描繪結束之後，用橡皮擦工具抹除重疊的部分。把「工具屬性」的「刪除向量」項目設定為「至交點」，把重疊部分刪除。最後，建立「線稿」資料夾，收納線稿圖層。

4. 上色

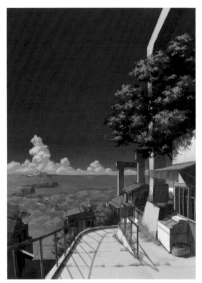 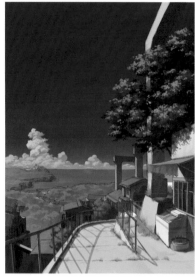 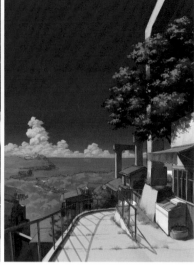

1. 上色的準備

這次因為要好好地進行草圖的上色，所以一邊活用草圖的圖層一邊調整，同時增加資訊量。把草圖圖層的不透明度恢復成100％，把草圖的線稿圖層設為隱藏。

2. 雲的上色

首先，進行雲的上色。積雨雲因為是隨著上升氣流，呈現由下往上湧現出來的狀態，所以要像是重疊大片的圓形雲塊那樣一邊保有肥大化起來的形象一邊調整形狀。

只要在陰影的方向添加細絲般的薄雲，就可以營造出微風吹拂般的氛圍。這次的圖畫是從高台往下俯視的構圖，微風吹拂的感覺比較容易想像高度，因此採用了這種的作法。

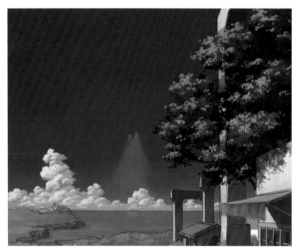 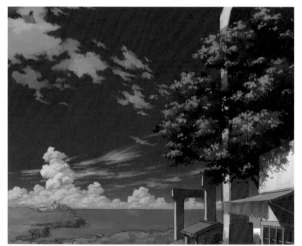

3. 描繪高光

雲的形狀決定之後，在太陽光照射的右側配置高光。

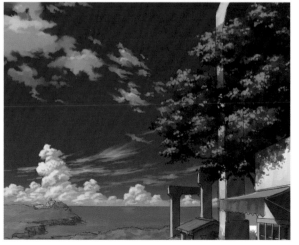

4. 描繪積雲和捲雲

描繪積雲和捲雲。前面的積雲可以表現出天空的立體感，而位在積雨雲後側的捲雲則具有加大呈現積雨雲的效果。另外，檢視整體時，積雲和捲雲配置成像是朝向積雨雲描繪曲線那樣，藉此也意識到視線誘導。形狀決定之後，也在積雲配置高光。在這張圖畫中，積雲位在比積雨雲更靠近照相機的位置，因此占據底面看得見的部分大多數。底部會形成陰影的關係，高光要避免深入描繪。

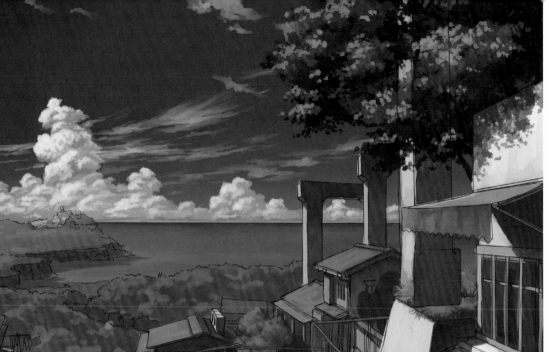

5. 大海的上色

接著,進行大海的上色。因為圖畫的主題是「夏日陽光」,所以在把草圖鋪在底下的同時,還要把陸地山崖所形成的陰影和遠景(水平線附近)加深色彩。

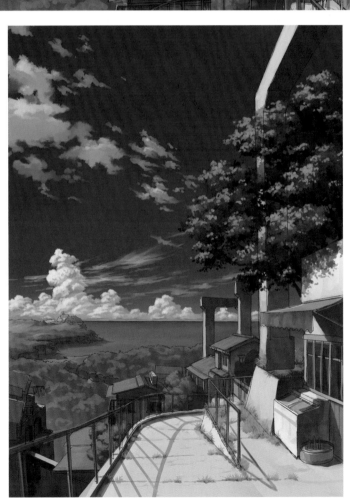

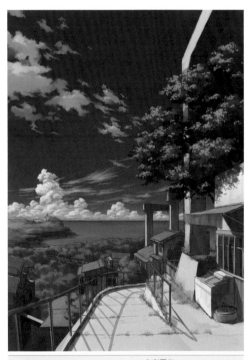

色彩平衡		
色階(L):		
40	-10	-30

青 ——————△—— 紅
洋紅 ————△———— 綠
黃 ——△—————— 藍

6. 從遠景依序配置色彩

遠景左側所形成岬角的周邊,一邊注意地形的起伏,一邊配置先前形成陰影的較深色彩。藉由先前陰影的配置,變得容易掌握立體感。透過左側的畫布外側即有太陽的概念來描繪,所以接近大海的部分有較多陰影,靠近太陽的(畫布左側)則有較多照射到陽光的部分。

7. 補償成偏暖色系

上色到這裡,回頭檢視整體,感覺遠景的色彩似乎過於偏向冷色系,所以為了能夠感受夏季的酷熱,透過編輯→色調補償→色彩平衡,補償成偏暖色系。

 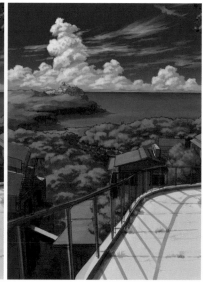

8. 提高中間色的密度

遠景前方的森林賦予某種程度的強弱，展現出朦朧感。在草圖中平整具有不均勻的陰影色，接著進行高光部分的塗抹。高光部分則要把1棵～數棵左右的樹木一塊掌握，一邊注意來自左側光線照射的形象，一邊賦予輕重並順勢地塗抹。中途上色的同時，和剛才一樣地套用色調補償，控制整體的色調。

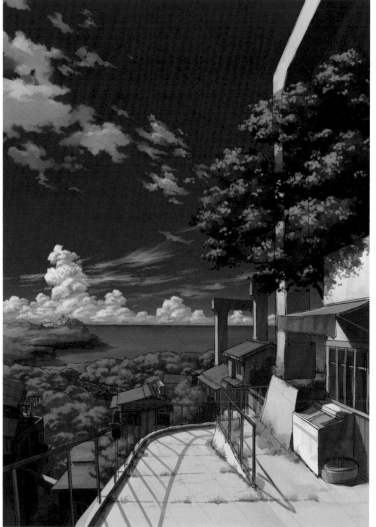

9. 中景的高光和對比

為了大量描繪與遠景之間的距離感及人造物，中景要好好地賦予陰影和高光的對比。

首先，和遠景的對比要從左側開始上色。因為和光線照射到的明亮遠景不同，而是形成山谷陰影的部分，所以要一邊加上比草圖更暗的色彩，一邊利用陰影使直線基調部分的邊緣更加明顯。

陰影基本上是從光源延伸成放射線狀。因此，為了描繪陽台等在光線照射的部分上陰影延伸的場所，配置把不透明度調降成5%的放射線圖層，並把這個圖層作為參考，決定光線和陰影的邊界。

另外，鐵皮屋頂也一樣，覆蓋在上方的鐵皮塗上明亮色彩，鋪設在下方的鐵皮則塗上偏暗色彩，藉此賦予變化。

10. 鐵皮屋頂建築物的上色

以左側的陰影和鐵皮屋頂的色調為基準，從中央往右側，依序進行塗抹建築物。中央和右側的建築物做成板牆。首先，為整體配置色彩，越靠近屋簷越暗。

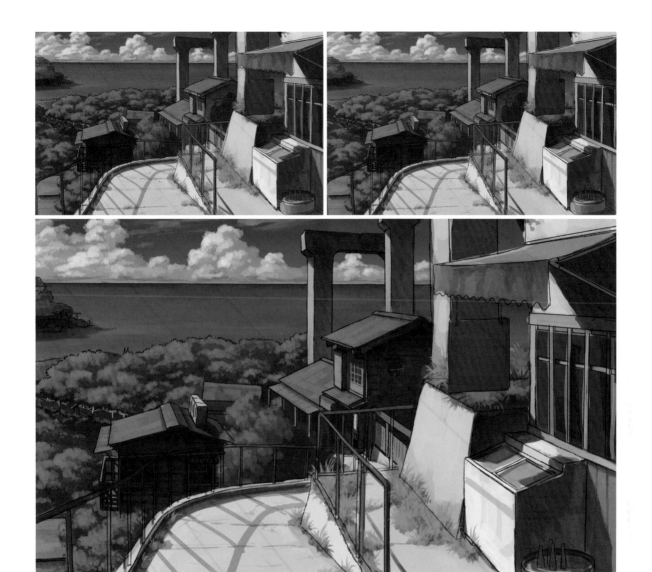

11. 塗上固有色

接著,畫出板和板之間的邊界線,加上髒污,最後在光源方向,也就是左側,薄薄地塗上一層固有色,也就是褐色。

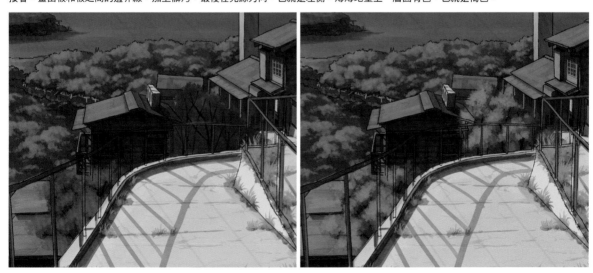

12. 奠定樹木的剪影

進行樹木的上色。草圖上描繪的樹木,色彩過於單調,難以令人滿意,所以重新描繪。首先,用「草叢」筆刷配置偏暗的陰影色,奠定大致的剪影。

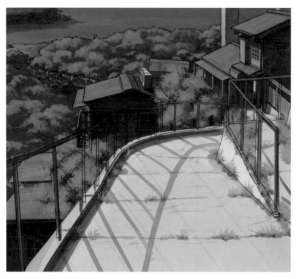

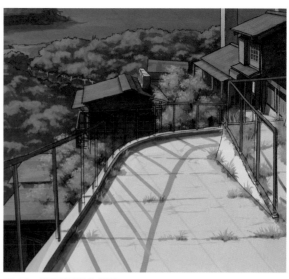

13. 配置樹葉的中間色

接著，粗略地描繪樹幹和樹枝，並從其上配置樹葉的中間色。中間色粗略地配置即可，因此只要配合樹幹和樹枝配置區塊，就可以顯得自然。

14. 用三角葉筆刷追加樹葉

用中間色配置樹葉的區塊之後，用「三角葉」筆刷從區塊追加露出的樹葉。之後，和中間色同樣地，配置明亮的色彩，最後把與形成高光的黃色相近的明亮色彩塗抹成點狀，樹木便完成了。

15. 調整整體

藉由中景的上色，整體的平衡會些許改變，所以要重新調整。為了讓遠景和中景的對比更加鮮明，展現空氣感，在遠景的上方配置設定為「濾色」並調降不透明度的圖層，追加略深的水藍色。至此，遠景會變得朦朧，更加清楚地展現和中景的陰影部分的對比。

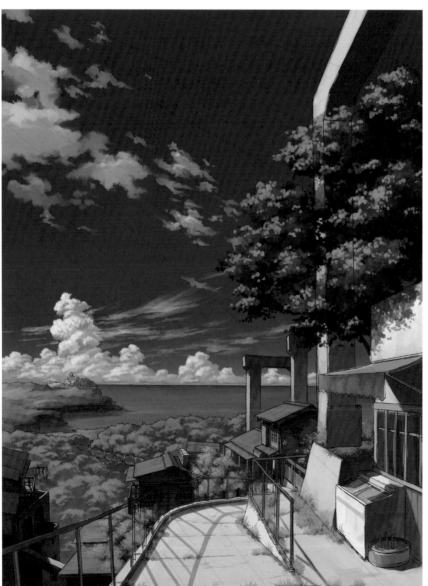

16. 道路的上色

首先，消除從欄杆延伸出來的陰影，畫上道路。道路的下坡路段會接收更多的太陽光，所以把坡道的部分明亮化，相反地商店附近等則配置些微陰暗的顏色。最初，一邊檢視整體的平衡，一邊用不透明度50％左右的筆刷粗略地重疊上色，參考形成的斑點，深入描繪細部。

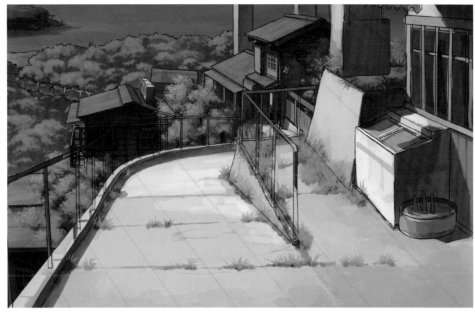

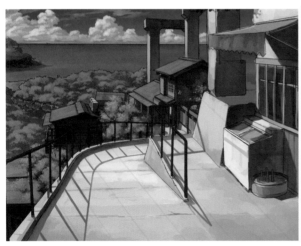
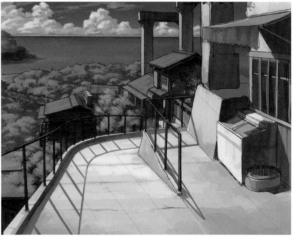

17. 生鏽欄杆的上色

地面粗略地塗抹之後，用鏽鐵的色彩塗抹欄杆，參考「放射線」圖層，從欄杆底部延伸陰影。

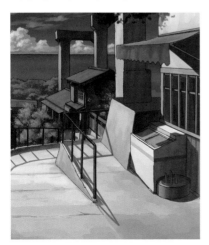
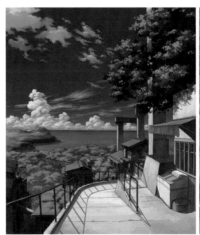

18. 店鋪的上色

商店也用修整草圖的概念進行上色。

19. 深入描繪質感

至此，近景整體的打底便完成了。之後則一味地深入描繪細部。地面部分則把裂痕和不均勻的邊界線描繪得更加顯著，店鋪也添加劣化和生鏽等效果。建築物的劣化和生鏽往往都是從邊緣開始，所以只要試著在邊緣加上小刮痕或是髒污，就會更像那麼一回事。

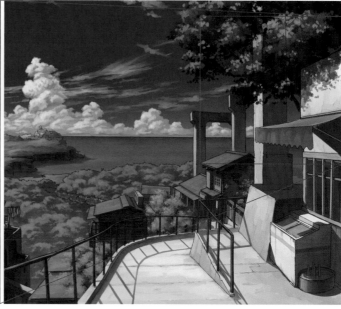

20. 投射樹木的陰影

質感描繪之後，在建築物上面投射樹木的陰影。

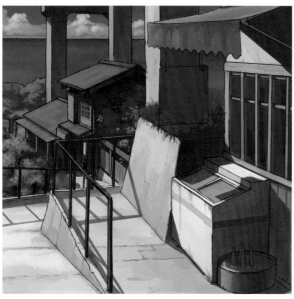
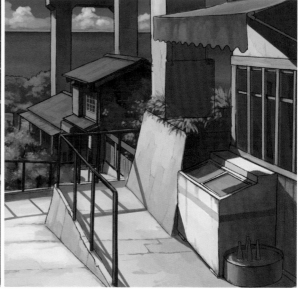

21. 雜草的打底上色

接著，追加雜草。雜草的上色順序也和樹木一樣，依照陰暗→中間色→明亮的順序進行描繪。

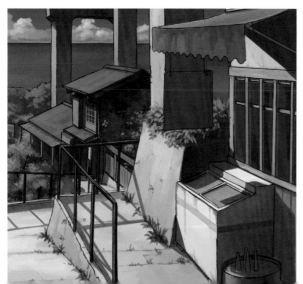

22. 雜草的細節

雜草大致分成2種，有如同水稻那樣纖細地伸展的種類，以及三角形葉子茂密生長的種類，因此只要適度混合搭配，就不會顯得太過單調。

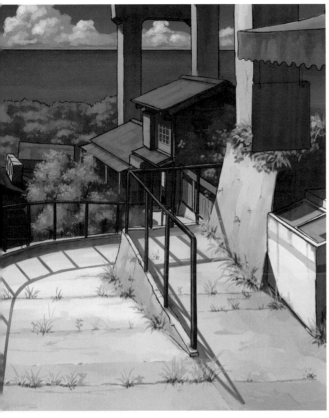

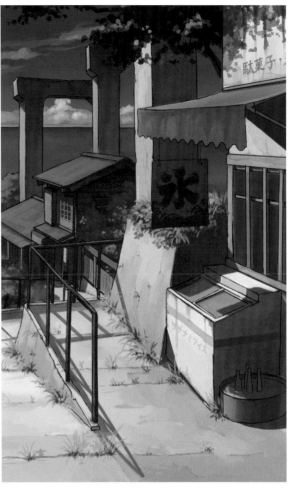

23. 從裂縫長出雜草

像這張圖畫般的水泥地和柏油路，雜草容易生長在裂縫或是道路的橋樑等位置，所以也要一邊思考生長的位置，一邊進行上色。

> **POINT**
>
> 實際的設計會透過書籍或圖像搜尋等來尋找喜愛的東西，然後一邊參考一邊描繪。因為有可能侵犯設計的著作權，所以不要直接採用設計，僅停留在參考程度就好。

24. 描繪招牌

接著，描繪店鋪的招牌等物件。因為有冰淇淋用的冷凍庫和冰涼的瓶子，所以這家商店是糖果店兼雜貨店。屋簷下的吊掛招牌採用刨冰的設計，透過這樣的小地方就能夠展現出季節感等。

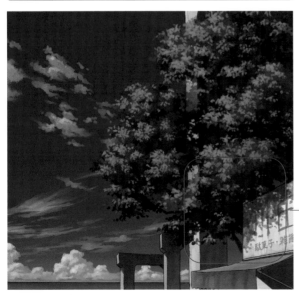

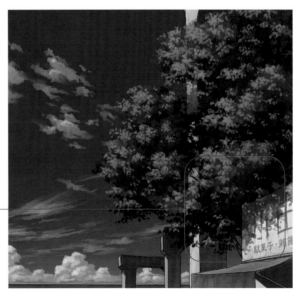

25. 樹木的潤飾

樹木因為在草圖的階段已確實描繪，為了僅對細節容易顯現的高光提升密度而重新描繪。首先，用接近綠色的明亮色彩描繪樹葉，從上方僅在光源方向追加略偏黃色的色彩，避免色彩過於單調。

26. 加上亮光

另外，樹葉區塊之間的陰影部分也要隨機配置數片～10片左右的明亮樹葉，藉此展現細膩感。稍微增加陰影部分的樹葉，一邊取得整體的平衡，一邊也在樹幹照射局部光。

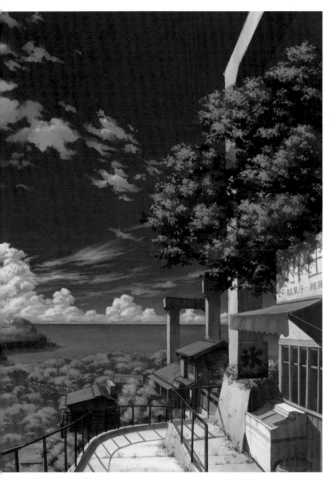

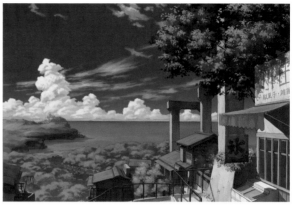

28. 使雲柔化

最後，進行整體的調整。
首先，感覺雲過於生硬，所以複製圖層，把不透明度調降為60%左右，再透過濾鏡→模糊→高斯模糊，模糊重疊。

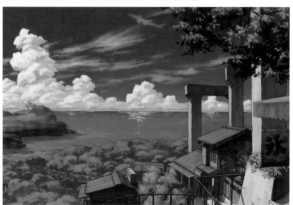

27. 在線稿配置色彩

使用「剪裁」功能，在線稿配置色彩。遠景配置稍淺的色彩，刨冰招牌則在太陽照射的方向配置高光的明亮色彩。至此，上色便完成了。

29. 加上海水的波光

參考雲的明亮部分，在大海配置高光。另外，配合雲和大海變亮，在遠景和大海的上方重疊不透明度設定為25%的「相加（發光）」圖層，配置藍色。至此，遠景整體上變亮，瞬間更有夏天的氣氛。

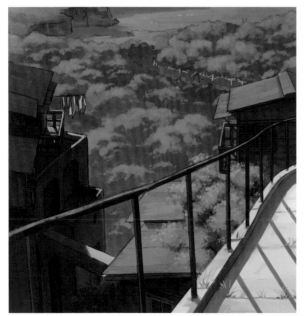

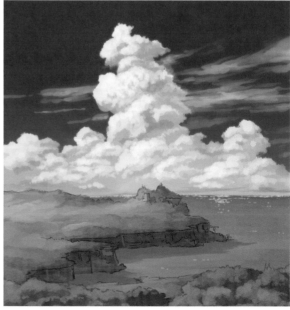

30. 晾曬衣物和樹木的細節

對於忘記上色的中景陰影的局部樹木進行潤飾，並提高晾曬衣物的對比。

31. 整理遠景

描繪在遠景的岬角城鎮因為和積雨雲混合在一起，變得難以辨別，所以索性把它刪除，改變成陡立的海崖。

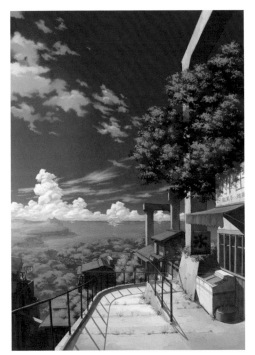

32. 太陽光的效果

感覺整體的光影層次不夠強烈，所以要在有太陽的畫布左側，追加不透明度設定成30%的「相加」圖層，並用橘色做出陽光的眩光表現。

33. 使整體更緊密

接著，為了使整體更加緊密，使用編輯→色調補償→色調曲線，進行補償。

34. 周邊減光

就圖畫來說，至此便算是完稿了；可是這次為了展現更加懷舊的形象，再次展現了周邊減光的效果。在圖層視窗的圖層列表的最上面的圖層上方點擊右鍵→選擇「組合顯示圖層的複製」。至此，便會製作出1個由當前顯示的圖層組合而成的圖層。把這個圖層設定為「色彩增值」，並使用把筆刷濃度設定成50%左右、把色彩設定成透明的筆刷，從中心到周邊部分套上透明的同心圓狀。

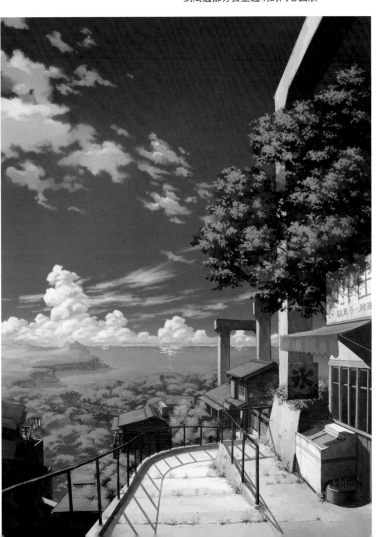

35. 完成

最後，只要讓四個角落保留陰暗即可。把圖層的不透明度設定為50%，便完成了。

05『歸途上的最愛』二點透視和鐵橋

渲染水平線的火紅夕陽餘暉和無邊際的深夜之藍……。
解說晝夜的邊界線、黃昏時候的描繪方法。

KEYWORD
黃昏的色調、水面反射

1. 描繪草圖線稿

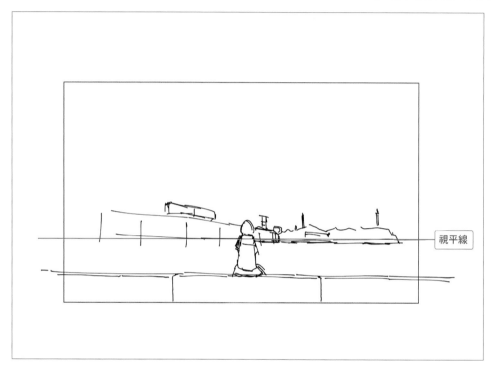

視平線

1. 草圖線稿

這張圖畫的主題是「黃昏」。思考從黃昏聯想的情境，配置具體的物件。

對我而言，黃昏乃是下班和放學的人們回家的時間。另外，還會聯想到晚餐的準備或購物等，一整天即將結束，街道上充滿沉穩且熱鬧的氛圍。

因此，這次採用了這樣的設定。

1. 主角是在放學途中眺望自己居住城鎮的女孩。
2. 配角是搭載著返家人們的電車和電車朝向的城鎮。
3. 設定在讓黃昏的美麗天空更加顯眼的海邊。

決定設定之後，粗略地配置3個物件。

為了讓天空更加遼闊，視平線配置在下方低於1／3的位置。在遠景配置城鎮的剪影；在中景配置鐵橋和電車；在近景配置防坡堤和女孩。

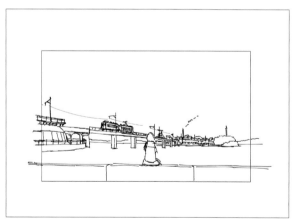

2. 追加細節

讓鐵橋連接的建築物集中在左側，右側則配置森林和燈塔。在電車朝向的右側方向猶如太陽西沉般的形象。因此，森林就像是避免黯淡的街燈遭強烈的夕陽吞噬那樣，作為隔牆並扮演製造陰影的角色。因為是遠景，城鎮不用深入描繪得太過詳細；不過仍要配置島中央的水泥結構物和島左側的豎坑櫓，當作是「廢礦之城」的演出。鐵橋視為陸地，像是把左端與近景連接那樣。在橋上設置車站的月台，藉此讓人產生女主角使用鐵道的聯想。

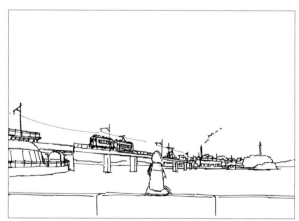

3. 畫布尺寸

至此形象奠定之後，配合畫布尺寸放大。

2. 打底上色

1. 天空的打底

這次的圖畫是以天空來決定整體的印象，所以要不斷試行錯誤，直到可以接受為止。

首先，像是和水平線構成平行那樣，以套用漸層的概念來描繪。想像夕陽西下經過一段時間後所形成的「魔術光（Magic Hour）」天空。

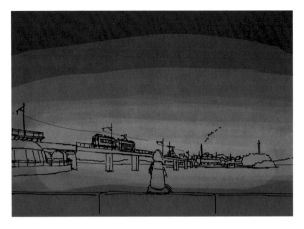

2. 大海的打底

天空描繪完成之後，以水平線為邊界，使其上下翻轉，描繪大海。僅用陰影來表現波浪，同時越往前面，陰影就越多，如此便能表現沉穩的大海。波浪有一定的方向性，所以沿著該方向性，以女孩的略左側為界，左側往左下拍打，右側則往右下拍打。稍微讓波浪的方向性略微呈現魚眼透視，藉此就算沒有把整個構圖套用魚眼透視，仍然可以營造出廣角般的氛圍。

不光是海浪，即便是地面的紋路等也可以應用。

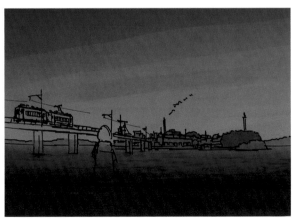

3. 遠景的草圖上色

整體的印象決定之後，從遠景依序配置色彩。

首先，用比天空略暗的色彩塗抹水平線附近的陸地剪影，接著，概略區分顏色，遠景城鎮的人造物用灰色，樹木用綠色。在這個階段中，整體的構圖上有許多和水平線呈現平行的線條，感覺缺乏立體感和深度感，所以決定改變天空的漸層。

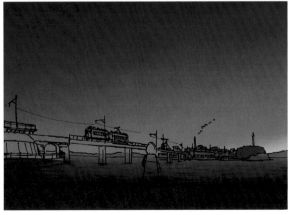

4. 夕陽的位置

把太陽西下的位置挪移至右側，改變成電車朝向夕陽駛去的形象。至此，天空便會形成從右至左下降傾斜的漸層，對構圖產生變化。另外，把水平線附近明亮化，變更成太陽幾乎快西沉的時刻，讓夕陽的光芒延伸至電車。至此，提高夕陽照射部分和未照射部分的對比，便可以展現立體感。

夕陽的天空色彩，從光源開始呈現橘→紅→黃→綠→藍的變化。綠色特別容易被忘記；不過只要加上這個色彩，就可以製作出從暖色系自然變化成寒色系的漸層。

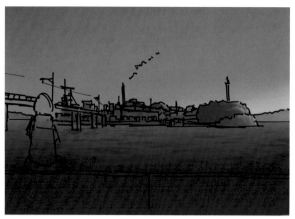

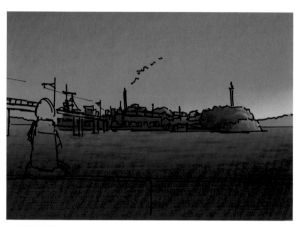

5. 陸地的剪影

藉由天空的變更,產生夕陽的光源之後,進行整體的調整。
把夕陽西沉的陸地剪影變更成較明亮,並在城鎮右端的森林和山崖
部分追加高光。

6. 調整城鎮

夕陽使天空變得明亮,為了讓城鎮的燈光可以明確地看得見,城鎮
採用偏暗的色彩。

7. 在大海加上陰影

配合城鎮,在大海加上陰
影。
一邊參考先前描繪的波浪趨
向的方向性,一邊在陰影加
上波浪的搖曳模樣,便是訣
竅所在。

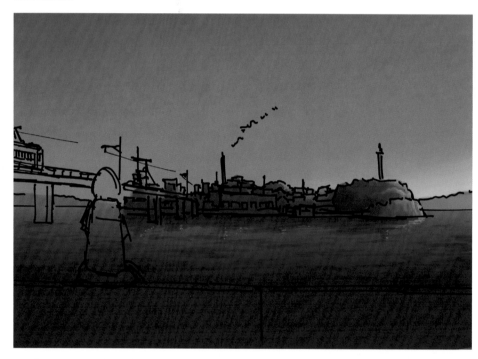

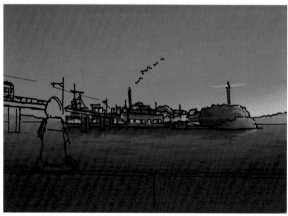

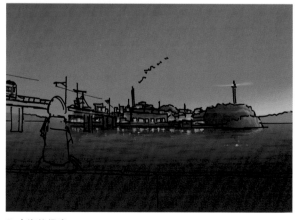

8. 城鎮的燈光

在城鎮點亮燈光。假定透過謄清來好好地重新描繪,因此在草圖階
段要做到檢視燈光的密度、場所和亮度等的平衡。

9. 大海的燈光

把燈光的反射描繪至大海。這部分也要一邊注意波浪的方向性,一
邊適度加上搖曳模樣。至此,遠景的城鎮草圖便完成了。

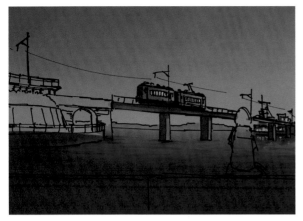

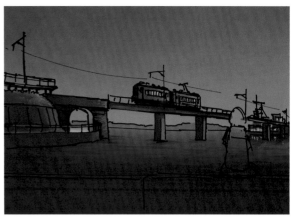

10. 鐵橋的上色

中景的鐵道上色。

從遠景朝向近景來配置色彩。因為鐵橋呈現彎曲,所以要沿著角度,讓夕陽的反射程度產生變化。最明亮的反射部位是靠近夕陽正面方向的內側,反射的強度會隨著越往前面而變得越弱=暗。

11. 電車的上色

電車也是相同的要領。為了凸顯,配置比鐵橋略微明亮的色彩。左側的陸橋部分也是一樣,朝向夕陽的部分則採用明亮色彩。另外,與具有城鎮和夕陽的右側相比感覺有點空虛,所以在隧道部分點亮燈光。

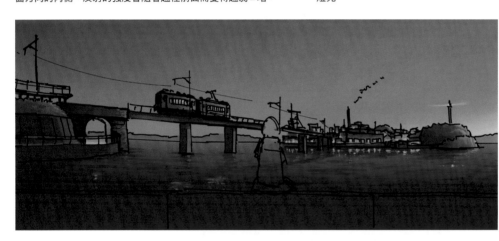

12. 在大海投射燈光和陰影

結構物描繪之後,和遠景同樣地在大海投射陰影和燈光。陰影要和先前描繪的波浪陰影塗抹成一體。

13. 整體的強弱層次

為了賦予整體的強弱層次,基於與具有街燈和夕陽的右側相對比,加深左側的大海和陸地部分的陰影。

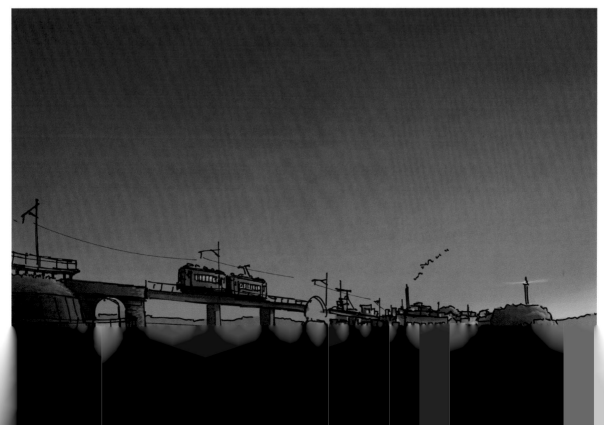

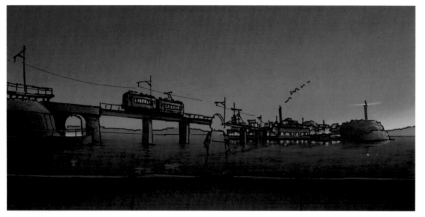

14. 防波堤的打底

近景是防坡堤。
基本來說，女孩、電車和城鎮等遠景是主角，所以為了避免視線過分集中於防波堤，僅止於粗略上色的程度。

15. 女孩的打底

女孩塗上白底的衣服，採用最明亮的色彩，並配置色彩在頭髮和衣服的陰暗部分。為了避免人物淹沒在風景當中，特別把白底的部分做到充分醒目。就色調來說，因為整體是藍色基調，並在其上存有黃昏的橘～紅色作為重點色彩，陰影部分採用藍色；接近高光的部分採用介於藍色和橘色之間的紫色；高光則使用接近光源色的橘色，如此就能與背景相互融合。

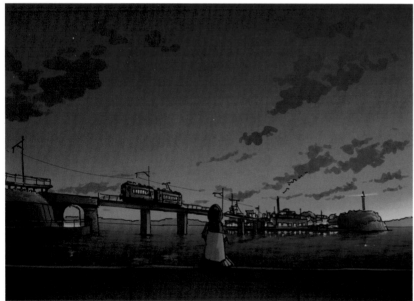

16. 最底下的雲

最後，增加雲。
藉由雲的添加，就可以展現出空間的遼闊和天空的深度感。為了展現出天空的深度感，描繪2、3種高度不同的雲。
首先，描繪最主要的低空雲。高度越低的雲，其色彩會越暗，所以就用較深的灰色描繪積雲。為了在圖畫整體中展現出深度感，要意識到越遠會越小。另外，在線上排列，視線會被誘導至深處。

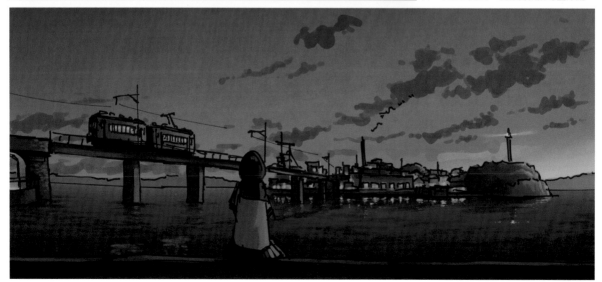

17. 遠景的雲

接著，描繪接近水平線、位在遠處的雲。這部分的雲採用受夕陽影響帶有紅色的色彩。越是靠近夕陽，雲會越明亮，同時要注意與背景的天空色彩調和。

18. 高空雲

高空雲描繪得明亮些。
像捲雲那樣，細密地排列成線狀。藉由把低空雲和高空雲配置成交錯，為天色帶來變化的同時，展現出把視線誘導至遠景的效果。

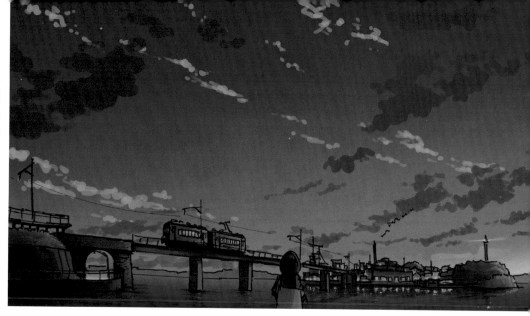

19. 使背景調和

為了僅讓高空雲和背景調和，使用色彩混合工具調整形狀。在這種狀態下檢視整體的平衡，調整其他雲的配置等。

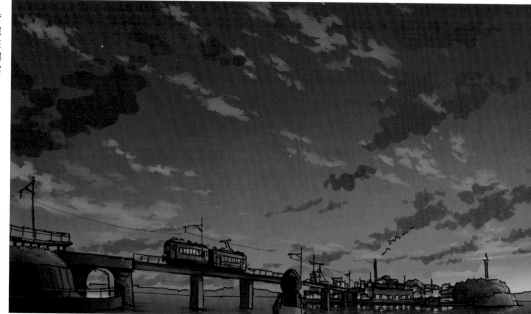

20. 雲的配置

感覺到低空雲有點雜亂，所以讓中央的天空留空。最後，建立「上色草圖」圖層資料夾，收納各圖層。
至此，草圖的上色便完成了。

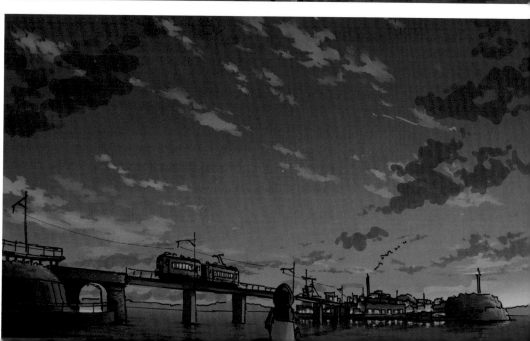

3. 謄清線稿

1. 用向量圖層描繪線稿
調降「上色草圖」資料夾的不透明度，從遠景依序用向量圖層來描繪線稿。
城鎮不用連窗戶等的詳細都深入描繪，做到可看出建築物剪影的程度即可。不過，因為右側的燈塔是視線前往的部分，所以要比城鎮的部分描繪得更仔細。

2. 中景的細節
中景是以電車為中心，稍微增加細節來深入描繪。
鐵橋則是活用夕陽的反射，由於打算透過光線照射面和陰影面的對比來表現立體感，為了之後光影的分開上色，要畫出凹凸的參考線。

3. 磚紋
左側的紅磚部分要先描繪剪影，然後再描繪紅磚的紋路。

4. 近景的水泥
近景不要深入描繪質感，以避免過分搶眼，用削除邊角的感覺程度簡單地描繪。

5. 改變人物的頭身比
在謄清線稿的過程中，由於草圖和平衡些微改變，把人物的頭身比調整成較低。因為是水手服，藍領會和大海同化，所以變更成襯衫，使女孩的剪影顯眼。背後的資訊量減少，所以把髮型改成馬尾，讓頭髮延伸至背部，賦予變化。

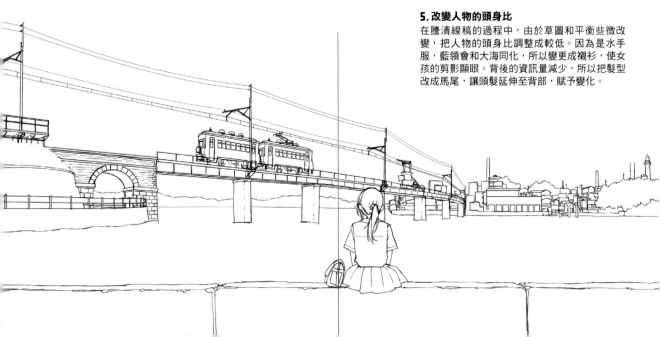

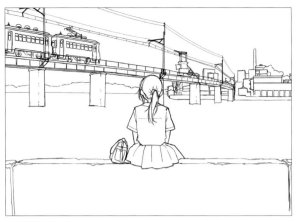

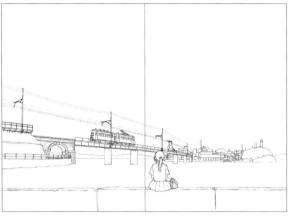

6. 使人物的剪影浮現
把女孩整體的剪影線條加粗，使其從背景浮現出來。

7. 把人物從中央挪移
至此線稿便完成了；不過也考量到跨頁印刷等，所以把女孩從中央稍微往右側挪移。同時，書包由左邊移至右邊。

4. 上色

1. 雲的謄清
把「上色草圖」圖層複製成謄清用，從雲開始進行謄清。
雲用「色彩混合」工具調整整體的區塊，然後用「色彩混合」工具內的「指尖」工具製作出複雜的形狀。

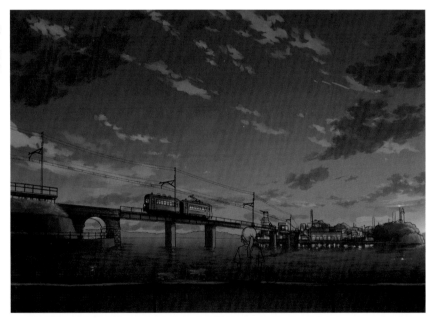

2. 描繪雲的紋理
雲會沿著風的流動而產生細微的紋理等，因此一邊在某程度上決定風要吹往哪一邊，一邊進行紋理的延伸。這次，高空雲、低空雲全都會配合雲排列的方向來賦予紋理。

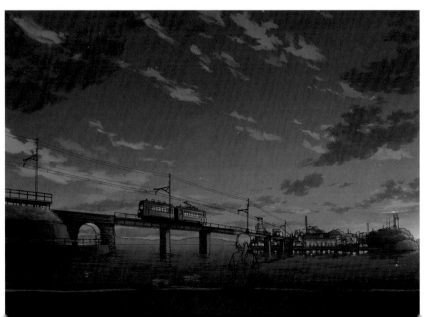

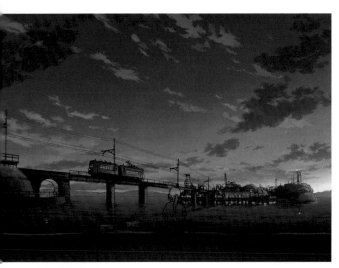 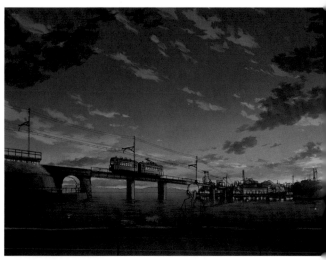

3. 把夕陽變亮

雲和天空相調和之後，在整體上給人暗沉的印象，所以要調整天空。
複製天空的圖層，設定成「加亮顏色（發光）」，採用不透明度30％，
讓夕陽變亮、發光。

4. 天空的漸層

天空變亮之後，雲的色彩會變得不夠完善，所以要用剪裁功能分
別在高空雲和低高雲的圖層配置色彩。
高空雲在把整體變亮一些的同時，越是靠近夕陽要塗抹得越亮；
低空雲則要把從夕陽遠去的部分（天空為深藍色的部分）塗抹得越
暗。

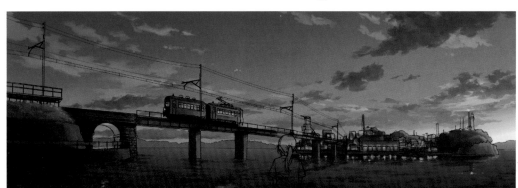

5. 遠景的上色

天空決定之後，
配合天空的色
調，從遠景開始
進行上色。
首先，沿著線稿
整理水平線附近
的陸地剪影，同
時搭配色調。比
起草圖，天空變
亮了，所以把夕
陽附近的色彩變
明亮一些。

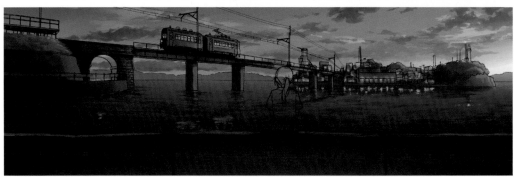

6. 在大海加上
夕陽的高光

大海的色彩也要
配合天空，把夕
陽反射的右側部
分變明亮一些，
稍微加上夕陽的
高光。

7. 波浪的細節

波浪是以草圖描繪的波浪陰影為基礎，稍微仔細地上色。

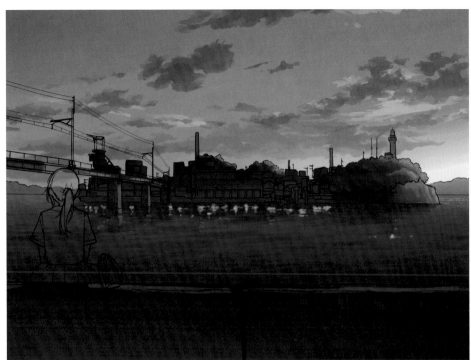

8. 遠景的城鎮

描繪位在遠景的島。

配合線稿整理剪影，包含街燈用偏暗的色彩填滿城鎮部分。即便是草圖的天空調整也進行相同的作業；不過，夕陽變得越來越亮，街燈會被夕陽所掩蓋，所以城鎮的剪影＝陰影要相對地加深，並確保街燈的對比。如此一來，就可以讓強烈的夕陽和暗淡的街燈並存，另外，因為剪影的對比變得鮮明，也會對圖畫賦予層次。

留意「明」→「暗」→「明」……的基礎，藉此形成整理過且易懂的圖畫。

城鎮的燈光是以島的下方為中心加入。這種城鎮因為是以海港為中心進行發展，所以在下方燈光會變得比較多。另外，為了確保與夕陽的對比，島的上方不要加入燈光太多較好，這2點是關鍵所在。

因此，就算是偏暗填滿，下方也要些許明亮化，還是要稍微套用漸層。

9. 城鎮的燈光

描繪城鎮的燈光。

首先，塗抹面對門市等的路面的明亮部分，接著加上窗口亮燈等淡淡的燈光。

一旦在整體上把燈光過於平均分散，就會形成模糊的印象，所以要透過2個階段來描繪，藉此確實地賦予層次。

 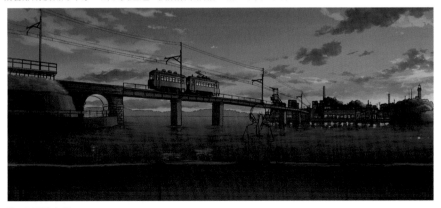

10. 樹木的高光

城鎮的燈光描繪之後，在不妨礙到燈光的程度下，調整照射在樹木上的夕陽高光等。

11. 中景的上色

基本上鐵橋和電車是調整草圖的形象。

鐵橋要把夕陽的反射率變化平滑化，然後配合凹凸來賦予陰影，展現出立體感。電車則要保留車內的燈光不均。一旦車輪也粗略地描繪，質感就會提高。

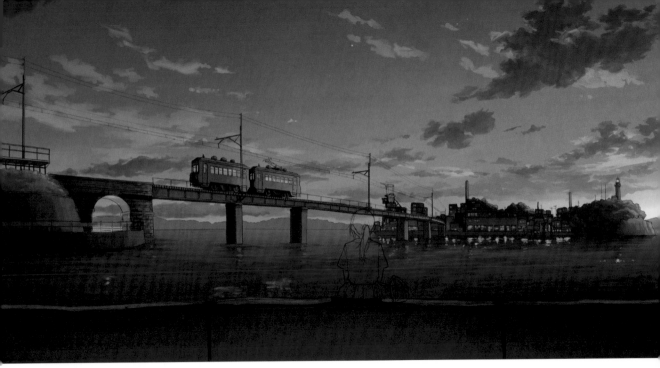

12. 調整線稿

因為可以看得出來大致的完成形象，所以把線稿資料夾的不透明度調降至50％，避免過度從背景突出。

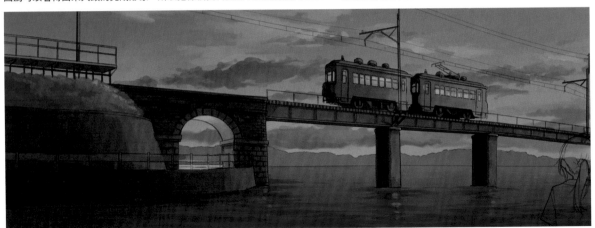

13. 橋墩和紅磚陸橋

進行橋墩和紅磚路橋的上色。橋墩因為是水泥的設定，所以要弄髒邊角和水面正上方。

髒污就以從上面結構物流下或是從地面上來的部分最為醒目，因此特別是靠近水面的部分要好好地加入。因為邊角有削除，所以只要稍微加上削除部分的陰影或高光，質感就會提升。在草圖上，紅磚和鐵橋之間的差異也有點曖昧，所以在整體上重新塗抹成較暗。

在靠近夕陽的右側，用不透明度50％左右的筆刷，為了與底色調和，配置明亮色彩。整體的漸層完成之後，配合線稿，用較暗的色彩畫出3～4個斑點狀的磚塊，讓色調與其他磚塊融合。

接著，逐一配置白色的強烈明亮色彩，一邊檢視整體的平衡，一邊調整紅磚的配置和平衡。

基本上，紅磚是先配置基礎的色彩，然後再塗抹各種色彩的磚塊；不過關鍵就是要用調降不透明度後的筆刷進行上色，以免在基底色彩上顯得過於突兀。紅磚完成之後，進行白色石頭的上色。把靠近夕陽的部分明亮化，然後從上到下些微地加上髒污。

14. 擋土牆的光和影

陸地部分也要深入上色。配合陸橋的陰影，道路的擋土牆、岸壁的路橋端也要投射陰影，賦予漸層，使向陽處和陰影部分巧妙地銜接。並非突然賦予漸層，從明→暗，用幾個階段來分開配置色彩，一旦用「色彩混合」工具使其調和，就容易賦予對比。

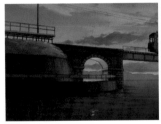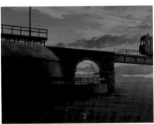

15. 加上髒污

接著，加上擋土牆和岸壁區塊的邊界與髒污。

擋土牆和岸壁上色之後，一邊取得平衡，一邊對護欄、車站月台和草叢等配置色彩。草叢的描繪方法，請參考06『月夜的路標』的解說。

16. 賦予明暗

最後，一邊檢視圖畫整體的平衡，一邊追加陰影。

因為希望強調「位在畫夜邊界的女孩」的主題，所以這裡要把左側的「夜」暗化。透過「工具屬性」的「輔助工具詳細」→「墨水」，把「混合模式」設定為「覆蓋」，用較深的藍色追加陰影。不透明度設定為10～20％。配合中景，大海也要追加色彩變暗。

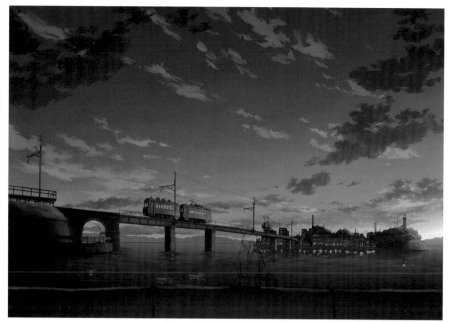

17. 防波堤的上色

把近景的防波堤配合線稿來調整色彩。

左側的中景和大海已經相當偏暗，所以防波堤也要把左側變暗。使用不透明度60～70％左右的筆刷，殘留些許斑點即可。為了讓女孩更加醒目，女孩的正下方也要稍微加上陰影。

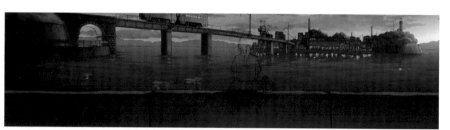

18. 防波堤的質感

基底完成之後，進行質感的提升。防波堤並非主角，為了避免過度強調，要一邊注意一邊上色。首先，描繪陰影部分的髒污和劣化。一邊活用打底上色時所形成的上色不均，一邊有節制地上色。女孩下方的部分刻意不加上過多髒污，以便讓視線更輕鬆地帶過。

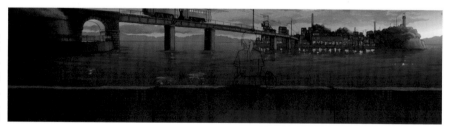

19. 防波堤的高光

接著，在女孩坐著的平面上深入描繪夕陽的高光。夕陽的位置離水平線很近的關係，朝向正上方的平面不太會照射到光線。因此，僅在靠近夕陽的部分，而且朝向劣化所形成的凹凸夕陽的部分加上高光即可。

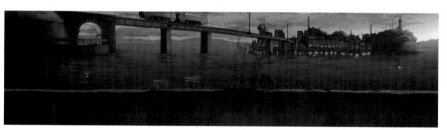

20. 電車的質感

在這個時候，發現忘記加上電車的質感，所以加上與凹凸對應的陰影與髒污。

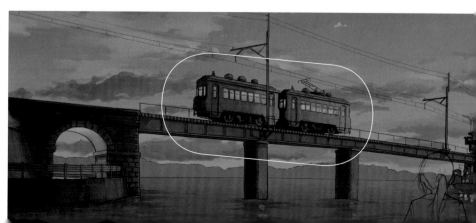

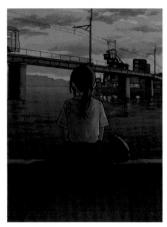
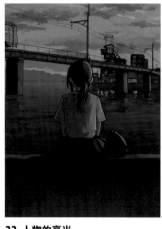
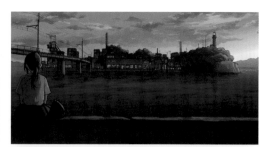
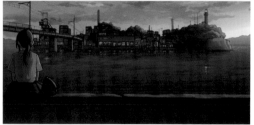

21. 人物的塗色

進行人物的上色。

女孩從草圖之後有了大幅變更，所以僅參考顏色部分。一邊進行吸管擷取草圖的顏色，一邊進行肌膚、襯衫、裙子、書包和頭髮的上色。首先，用2～3個顏色塗抹明亮和陰暗，即便是明亮之中，也要在夕陽側的最右端加上高光。

在沒有順利地加上漸層下，用少數的色彩分別塗抹明暗較能看出對比提高，變得難以被背景埋沒。

22. 人物的高光

在這個狀態下展望整體，確認女孩是否被埋沒。看起來女孩好像有點暗沉，所以透過把「墨水」的「混合模式」設成「相加（發光）」的筆刷，把高光部分稍微明亮化。至此，女孩便暫且完成。

23. 海面的反射

整體的形象奠定之後，在不過度妨礙各物件的程度下，騰清海面的反射。

在這張圖畫中，城鎮的燈光表現得較淺，所以海面反射也要表現得柔和一點。因為草圖上的反射太過強烈，所以暫時填滿色彩，重新上色。一旦用不透明度調降為30～40％的筆刷像是重疊那樣塗抹，就可以柔和地表現。

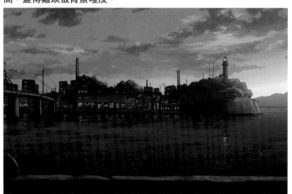
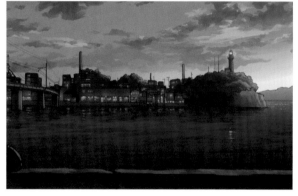

24. 街燈的光源

接下來套用光的效果。

首先，增加街燈的光源。把街燈、商店和窗戶內的電燈等用小點的方式來描繪。基本上要採用最明亮的亮點；不過，一旦過度描繪，就會失去強弱層次，因此以商店集中的部分和街道為主吧！

25. 光的效果

光源之後，以光源和窗口亮燈等為中心，添加效果。

把混合模式設定成「相加（發光）」的圖層配置在最上方，透過把「硬度」設定成最軟的「不透明水彩」筆刷，在光源和明亮部分配置較亮的橘色。「相加（發光）」具有瞬間發亮的效果，所以使用在加亮光源周圍等大範圍的時候。一旦提高不透明度，對比就會下降，所以把不透明度設定為13％。

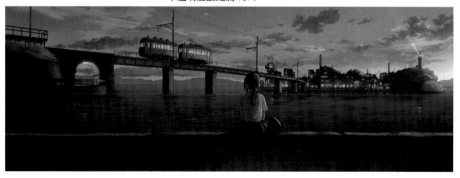

26. 燈塔的光

燈塔和航空標識燈的光也要在這裡加上。燈塔首先在光源周圍配置色彩，再用「色彩混合」工具從光源延伸，進行描繪。

27. 使發光

配置設定成「加亮顏色（發光）」的圖層，並用相同的筆刷縮小筆刷尺寸來配置顏色。「加亮顏色（發光）」在提高光源本身效果的時候使用，所以就用點塗的方式，幫光源和特別明亮的部分進行上色。不光是街燈，只要夕陽照射到的高光部分也要輕微地加上，圖畫整體的對比就會提高。

不透明度一旦過高，就會顯得刺眼，所以設定40％即可。

28. 在線稿載入色彩

接下來進行線稿上色。

把「線稿」資料夾的不透明度恢復成100%，在資料夾上方建立線稿上色用的圖層，剪裁資料夾。

用「填充」工具在上色用圖層配置基底的色彩。

基底選擇偏暗的藍色，使鐵橋、電車和電線看起來更顯調和。周圍的顏色和亮度對線稿的顏色有很大的影響，所以陰暗的左側要用更暗的顏色，周圍明亮的城鎮和接近夕陽的部分則要採用較亮的顏色粗略地上色，以免線稿看起來不夠自然。

用接近光源色、略帶橘色的明亮黃色加上高光，面對夕陽的高光和主要物件的女孩則用較亮的顏色幫線條上色。光源位在女孩正面的右側，所以高光不光是右側，左側也要加上。這樣一來，就可以呈現類似背光的主體浮現出來的效果。

電車、架線柱和陸橋的右側等部位也大致配置明亮的顏色。一旦太過明亮，就會顯得過分強調，所以要在不影響到女主角的情況下，一邊檢視整體的平衡，一邊決定色彩的亮度。

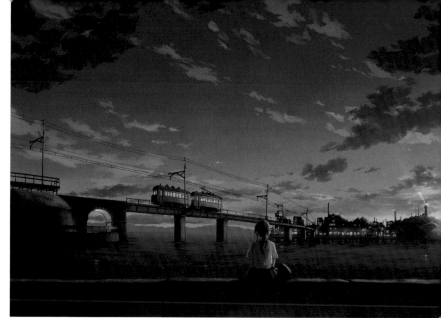

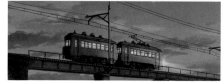

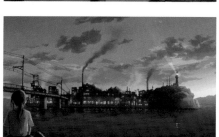

29. 追加欠缺的物件

至此暫且完成。一邊檢視整體，一邊進行平衡和欠缺物件的追加。

利用與燈塔的燈光相同的要領，追加電車的車頭燈。車頭燈可以清楚表現出電車的行駛方向，同時也具有把視線誘導至照明前端的效果，所以刻意深入描繪得誇張一些。另外，左上最明亮的星星被黑雲遮蔽了，所以移動到晴空的部分。

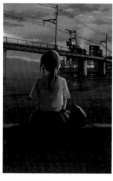
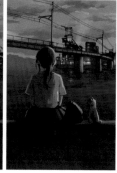

30. 追加煙和蒸氣

為了展現城鎮的生活感，增加了煙霧和蒸氣。

從煙囪冒出的煙，讓人聯想到城鎮的活力，從四處冉冉升起的蒸氣則讓人聯想到澡堂和準備晚餐等的溫暖生活感，所以一定要在勾起鄉愁類型的城鎮圖畫裡加上這些。

31. 追加貓

藉由在城鎮展現生活感，相對地女孩的孤獨感卻變得過於強烈，所以在路旁追加一隻貓。

身後是黑壓壓的海面，所以為了避免被埋沒，便描繪了一隻白毛黑斑紋的貓，採取仰頭看著女孩的姿勢。看不到表情的女孩，一邊望著夕陽下的城鎮，一邊若有所思，不知道有著什麼樣的表情。

貓咪仰頭張望的另一頭，似乎可以讓人想像出另一段故事。

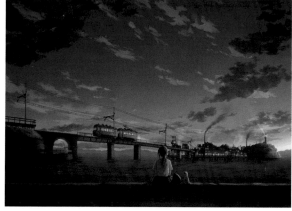

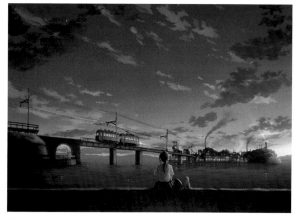

32. 周邊減光

最後，進行整體色調的調整。

使用04『夏日陽光』最後解說的「周邊減光」的表現，展現懷舊的氛圍。

如果像這張圖畫那樣物件集中在中心，就會更具效果。

33. 完成

一旦套用周邊減光，就會有插畫整體看起來變暗的副作用，為了進行補償，透過「組合顯示圖層的複製」複製組合圖層，然後把圖層設定為「加亮顏色（發光）」，不透明度調整成13%，提高高光部分。至此便完成了。

06 『月夜的路標』望遠壓縮構圖、自然光和人造光的對比

月光照亮的山路、照亮去向的電燈泡和旅館的燈光……。
解說在寧靜夜晚中黯淡自然光和柔和人造光並存的描繪方法。

KEYWORD
月光、電燈泡的燈光、旅館

1. 描繪草圖線稿

1. 決定構圖

夜晚的寧靜自然光和溫和人造光的對比，從這樣的主題去思考物件和構圖。
自然光一旦僅有星空，就會輸給燈泡，所以打算加上滿月的月光。為了想要表現月光，以及四處點綴的人造燈光，所以基於月亮的配置，便採用了仰望坡道的構圖，並且在仰望的頂點配置小旅館。單靠月光持續在夜晚的山中行走會有種孤獨感。而在那樣的旅途中找到點亮燈光的旅館時，肯定會感到相當安心。燈泡的燈光可以讓人感受到這種「鬆了一口氣」的溫暖感受。活用這種情感也會對「真實」的展現有所幫助。
把物件配置在畫布上。為了加上月亮、旅館、上坡道和電燈3種物件，構圖採用了直式。
就大構圖來說，採用從左往右下的斜坡。從右下往左上彎曲的上坡道，然後在坡道盡頭的左側配置旅館，視線從前方朝向後方自然地轉移。在右上配置月亮。在緊縮敞開的右側空間的同時，讓月光照射在斜坡上。

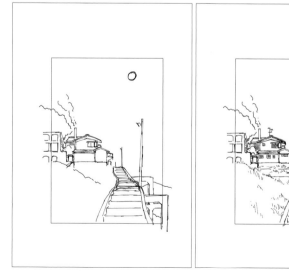

2. 增加密度

粗略地配置物件，若沒問題，追加樓梯與右側的山崖，增加密度。因為是偏暗的夜景，所以要避免過度描繪。

2. 進行草圖上色

1. 基底色

配合畫布尺寸放大線稿，並把夜空的深藍色配置在整體上，當作基底色。
天空的顏色對作品整體的印象影響很大。這次為了展現寂靜感和孤獨感，對比人造光的溫暖，選擇了藍色。預定要把建築物和斜坡畫得比天空更暗，所以沿著這些物件與天空的邊界線，輕微地套用漸層，使天空變得明亮。

2. 月亮和亮光的上色

進行建築物、斜坡和月亮的上色。輕微地把顏色加以區分，人造物採用偏藍的灰色，自然則採用偏綠的灰色。一旦把月亮當作光源，就會形成逆光的構圖，所以要把前側面稍微變暗些。

3. 深入描繪亮光

深入描繪亮光。基本來說，人造光是以聚光燈方式發亮，而月光則是把整體普遍照亮，所以要先從自然光開始深入描繪。在月光上配置偏藍的顏色，確實地展現與人造光的對比。透過不透明度調降至30%左右的不透明水彩筆刷，把月亮的周圍以聚光燈方式變亮。
另外，用噴槍→渲水噴霧筆刷，把粒子尺寸設為 **20** 左右，追加星星。因為月亮是主角，要避免過度加入（星空的詳細描繪方法參考08『銀河』）。
這次圖畫的光源數稀少，所以以人造光以聚光燈方式配置色彩。把2處街燈和旅館帶有燈光的窗戶當作光源來上色，用不透明度調降為40%左右的筆刷，為光源照亮的場所（街燈的下方和從旅館窗戶漏出的光所照射到的部分）上色。
街燈照射的樓梯上面採用明亮，側面則採用偏暗，藉此賦予立體感和強弱層次。草地普遍地配置較淺的色彩之後，用不透明度70%左右的筆刷，描繪被照亮的草。
草圖完成。製作「草圖」資料夾，把線稿和上色的圖層收納在其中。

3. 謄清線稿

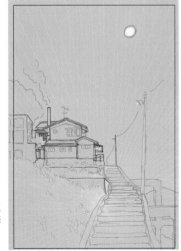

1. 事前準備

把「草圖」資料夾的不透明度設為40%，同時把上色圖層設定為60%，以此作為事前準備。這次是在沒有確定透視的情況下粗略地配置線稿，所以要配置「放射線」圖層。

2. 進行謄清

沿著「放射線」圖層修改歪斜的部分，同時建立向量圖層，從遠景開始依序謄清線稿。細部在修改透視後描繪，所以要先描繪建築物等的輪廓，接著描繪窗戶和材質等的詳細。

3. 格子狀的描繪方法

如同左側的格子狀部分，只要使用向量圖層，活用橡皮擦工具的「刪除向量」→「至交點」，就能輕鬆地描繪。

首先，粗略地描繪格子的線。這個時候，超出的線為了事後容易刪去，索性把線描繪長一點。

4. 刪除多餘部分

接著，用刪除向量來刪除石柱部分和超出的線等多餘的部分。

就算逐條刪除也沒關係，只要沿著石柱像是畫直線那樣移動橡皮擦，就可以完全刪除覆蓋在石柱上的線。

POINT 活用向量圖層的橡皮擦工具的使用方法

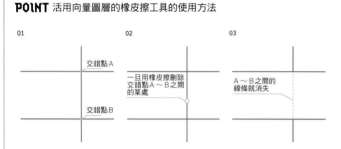

向量圖層是把資訊保存成「線」。

因此，可以活用諸如刪除線和線的交點以及事後變更線條的粗細和顏色等各種功能。

橡皮擦工具的刪除向量「至交點」是連線條交錯的部分也可刪除的功能。例如，**1條直線和2條橫線在A、B交錯點交錯**的情況，一旦刪除直線的**A～B**之間的某1處，**A～B**之間的線就會自動全部刪除。只要使用這個功能，就可以輕鬆地描繪窗戶或欄杆等格子狀的物件。另外，刪除向量的功能，不光是描繪圖層，所有的向量圖層都可參照。因此，遠景和近景的線稿複雜重疊的時候，只要從工具屬性或輔助工具詳細→刪除，設定為「參照所有圖層」，就可以單獨針對被近景線稿框起的部分，刪除遠景的線稿。

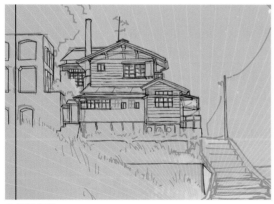

5. 描繪細節

從遠景開始一味地去追加細部。

就理論上來說，遠景不用太深入描繪；不過，這次遠景的旅館是主角之一，同時也希望把視線引導至該處，所以要思考建築物的設定，進行某種程度的深入描繪。1樓左邊凸出的部分，把左側設為廚房，右側設為廁所和浴室。因此，這個部分不是安裝木板，而是在左側配置換氣扇，右側分別配置男女有別的廁所小窗。2樓也把左側設定成走廊，配置小窗。

6. 修改整體

主角的旅館描繪之後，進行整體的修改。

描繪樓梯時要注意到讓低於視平線的部分看得見樓梯的上面，高於視平線的部分看不見樓梯的上面。這種水泥樓梯的邊角多半都有磨損，所以近景部分要稍微磨削邊角。山路的小上坡道多半會隨著地形而變得細長、彎曲，所以只要盡可能避免採用直線，讓道路多點變化，就會更有山路的樣子。

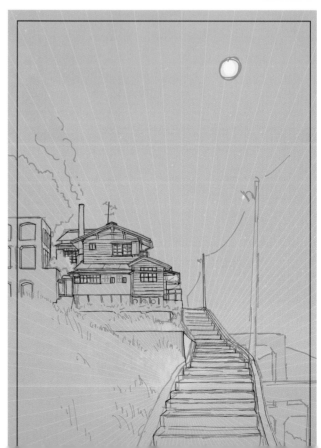

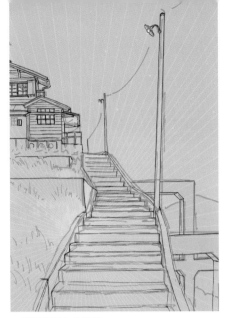

7. 描繪街燈和水泥牆
描繪街燈和右側的結構物。右側的結構物和左上的格子狀水泥結構物相同，只要活用刪除向量，就可以輕鬆地描繪。

8. 描繪近景
一邊檢視整體的平衡，一邊追加近景的質感。中央下方的石牆是近景的重點。因為石牆也是被街燈照射後的醒目場所，所以要好好地深入描繪。至於山區的石牆，邊角和上端要讓安頓的石頭整齊排列，其他的部分則隨機配置。關於組裝的方法，就是配置上數個多角形的略大石頭，然後在縫隙之間填塞小的石頭。
前面的樓梯打算做成暗沉且不醒目，所以僅止於稍微追加削磨邊角的部分即可。至此，線稿便完成了。

4. 上色

1. 天空的上色
把草圖的上色圖層複製成謄清用。
首先，從天空開始進行上色。發覺整體上過於陰暗，所以右上的陰暗部分直接維持原狀，與地表部分的邊界線附近則稍微變亮。

2. 調整地表
配合線稿，調整地面部分（斜面、旅館和樓梯等）。旅館就連細節部分也要好好地調整，以便確實地展現剪影。
細微的亮度差異等，稍後再進行描繪，所以這個時候先採用單色填滿即可。窗戶要在稍後加上燈光時挖空，所以要使用不透明度70％左右的筆刷，預先塗上可清楚看出哪扇窗有點燈的陰暗色彩。樓梯和斜面就等遠景完成某種程度之後再進行描繪，所以這個階段暫時不處理。

3. 月光的反射光
加上來自地面的反射光。旅館和左側的結構物會因為月光而形成陰影。但是，被月光照亮的前方草叢上有淺淺的反射光的關係，所以特別是左邊的部分要稍微變亮。建立新圖層，配置在描繪圖層的上方，把混合模式設定為「濾色」，不透明度設為20％。用筆刷配置藍色，再用色彩混合工具使其調和。一旦過於明亮，反而會顯得庸俗，所以在展望整體時，看起來有隱約變亮即可。
狀態調整好之後，組合成描繪圖層。

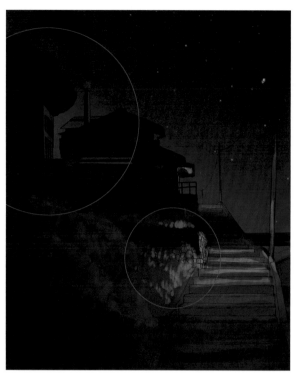
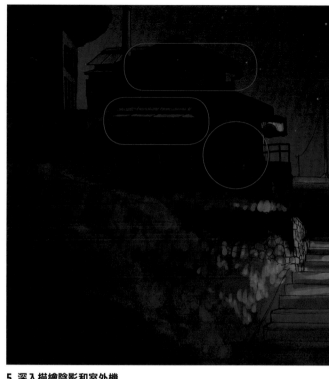

4. 加上亮光

剪影奠定之後，加入明暗，展現立體感。屋頂和左側的水泥結構物等，在月光照射的部分加上高光。

前面1樓部分的屋頂上有2樓部分的影子，所以要確實地分開描繪高光和陰影的邊界，表現滿月的明亮月光。可是，沒有套用月光的部分則看不出落差和深度。因此，就在旅館前面的落差和旅館左後方的部分，配置較淺的明亮色彩。不僅是月光的反射而已，空氣中所含的水氣也都有停留於下方的傾向，因此一旦如此地塗抹，也可以表現出空氣感。

如此，夜晚的深度感等就以明亮→陰暗→明亮→陰暗的模式來分開描繪吧！

5. 深入描繪陰影和室外機

配置明亮色彩之後，接下來是陰暗的色彩。

變暗的是諸如屋頂的屋簷下方等月光被阻擋的部分。尤其屋簷的下方，因為月光的反射也較微弱，所以會變得更暗。透過「越往下越亮，越往上越暗」的概念，只要以明→暗→明→暗的步調妥善配置色彩，即便是陰暗的夜景，也可以展現立體感。

在這個階段中，也修改好諸如屋頂接縫的突出和室外機的追加等細微部分。

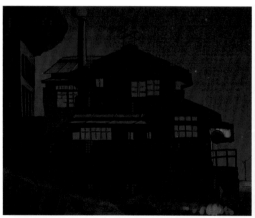
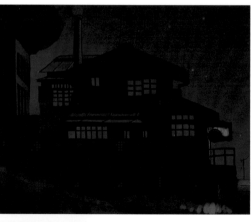

6. 描繪窗框

在窗戶點亮燈光。用橡皮擦工具，連同窗框一起挖空窗戶。窗戶裡面可以看到天空的明亮藍色，所以可以清楚掌握挖空的部分。如果建築物顏色和背景色類似，就只要把窗戶部分的背景色變亮，把挖空部分調整得清楚可見。接著，在描繪建築物的圖層上描繪窗框。

7. 窗內顏色的上色

窗框完成之後，在建築物的圖層下方建立新圖層，在窗戶部分配置偏暗的色彩。若是在鬧區等建築物本身為明亮的場合，會塗抹比建築物更暗的顏色；不過像這次那樣建築物本身為暗沉的場合，一旦變暗，就連窗框也會跟著失焦，所以最初要比建築物稍微變明亮一些。

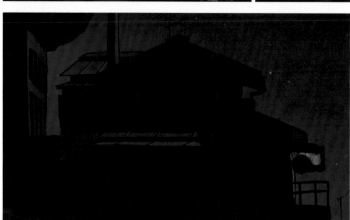

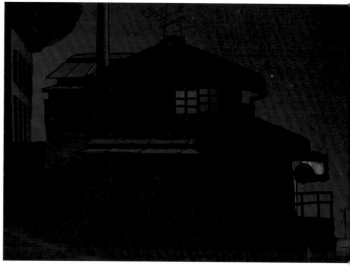

8. 製作白熾燈泡光

接著，點亮窗戶裡的燈光。

基本上，先把陰暗的色彩配置得稍大，然後一邊逐漸縮小描繪範圍，一邊配置明亮的色彩。表現白熾燈泡的溫暖燈光時，就從接近紅色的顏色開始，隨著逐漸變亮而趨近於黃色。

9. 點亮燈光

把燈光配置在窗戶時，根據平面圖來決定燈泡的位置，並以該位置為中心讓燈光擴散。如果每扇窗戶的光源都位在窗戶的中央，反而會顯得不自然，請多加注意！

例如，2樓的客房因為直到窗戶的左側都有房間，所以窗戶的左邊位置等於是房間的中央。因此，光源就落在窗戶的左上端，從該處開始套用往右側逐漸變暗的漸層。白熾燈泡並不是太明亮的光源，所以距離較遠的房間邊緣會變得比較暗，只有接近光源的部分會變得比較明亮，如此一來就會更像燈泡。

10. 增加燈光

用相同的要領，增加點燈的房間。一般來說，不會存在所有窗戶都點燈的建築物，所以也要預留幾間沒有點燈的房間。1樓右邊的入口和廚房的1樓左邊、2樓的客房2間房間都點燈，1樓的廁所和2樓的走廊則是關燈。其實走廊應該點燈會比較好；不過，對位於建築物外側的窗戶點燈較容易一眼看出建築物的規模，所以這次便大膽採用這樣的配置。

11. 描繪被窗口亮燈所照射的部分

旅館的光源確定之後，深入描繪屋簷下或防雨窗套等從窗戶漏出的燈光所照射的部分。位於玄關的圓形招牌也要點亮燈光。

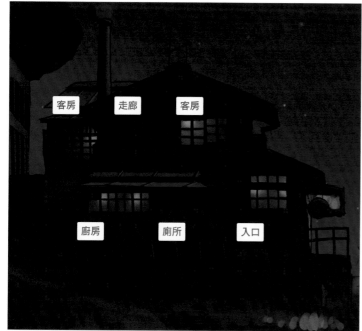

12. 描繪室內的陰影

接下來深入描繪窗口亮燈中的景象。藉由稍微地描繪放在窗簾和窗戶前面的家具陰影等，就可以讓旅館內的想像更加膨脹，感受到燈光下的生活感。

13. 描繪樹木

接下來描繪樹木。首先，描繪樹幹，使用「草叢」筆刷，配合樹幹，用偏暗的顏色加上樹葉的剪影。粗略的輪廓完成之後，使用「三角葉」筆刷，也描繪好突出的樹葉剪影吧！

14. 配置中間色

在剪影的上面配置中間色。

中間色是配置區塊，並在其間用「三角葉」筆刷描繪突出的樹葉。

15. 配置高光

16. 配置月亮的高光

在月亮所在方向的右側稍微加上高光。

17. 追加三角葉和樹木

為了使燈光更加奪目，也在旅館的中庭追加1棵樹木。

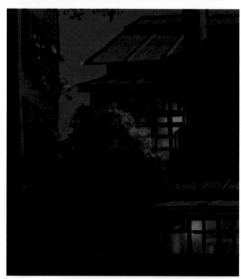

18. 樓梯的上色

樓梯要配合街燈的燈光，在每個落差加上漸層。

19. 陰影→明亮為藍→黃

沒有燈光照射的地方則有月光的照射，所以陰影→明亮是用藍色→黃色描繪進去。

20. 街燈的上色

落差上色完成之後，樓梯的兩端、街燈的柱子和石牆也要調整。

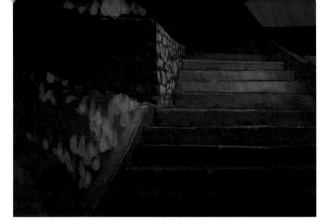

21. 石牆的上色

石牆要針對每顆石頭加上明暗。使光源所在的右上方變亮，左下方則變暗，藉此展現顆粒感。

22. 草叢的明暗

草叢用色彩混合工具修整草圖。因為只要概略即可，注意陰暗部分、月光照射的部分和街燈照射的部分吧！主角集中於遠景，所以最前面要變暗，以避免視線移到前面。

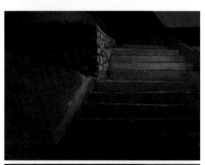

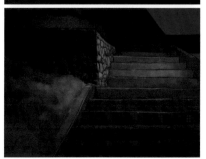

23. 草叢的基底

大致調和之後，用吸管一邊擷取顏色，一邊用「草叢」筆刷展現草叢的質感，稍微加上高光。至此，草叢的基底便完成了。

24. 拉長禾本科的草

配合基底的顏色，拉長禾本科的草。基本的畫法就是由後往前，讓草生長在色彩改變的邊界線上。
僅有禾本科的細長植物，則會顯得單調，所以也要適當地混入三角葉。

25. 描繪水泥柱和山的剪影

描繪右側的山脈和水泥柱。

水泥柱屬於近景,所以要賦予某種程度的對比。遠景的山脈僅止於剪影,藉此確實地展現與近景之間的距離感。山脈在下方稍微加上藍白色的朦朧,進一步強調遠景感。

26. 追加燈泡

最後,追加燈泡。

遠景的窗口亮燈是用點來表現燈泡,而近景的燈泡則要描繪玻璃的邊緣和鎢絲。

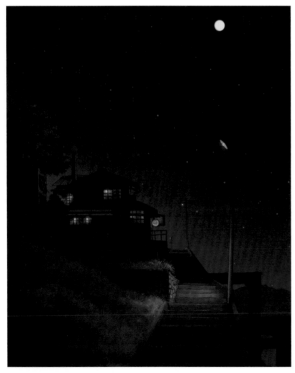

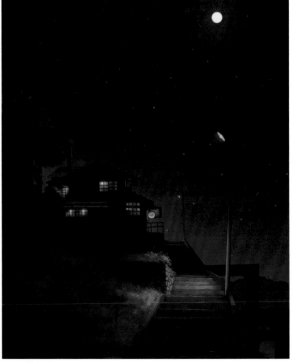

27. 追加效果

效果的套用分成兩個階段。

在不透明度設定為50%的相加發光圖層,輕輕地配置色彩在光源的周圍。接著,在相加發光圖層的上方建立不透明度設定為70%的加亮顏色發光圖層。窗口亮燈的色彩配置會比起諸如窗戶+α範圍等相加發光圖層的描繪範圍還要大。

28. 重疊發光圖層

也在近景的街燈所照射的部分輕微地配置色彩。發光圖層是可輕鬆地描繪燈光的便利圖層;不過如果過度使用,就會顯得雜亂。燈光照射的漸層等終究還是描繪在一般的圖層,發光圖層就當成最後的調味料,加上一點點即可。

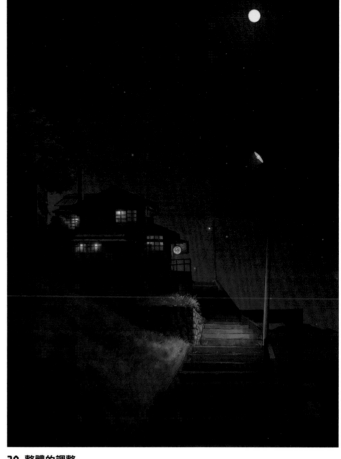

29. 表現出煙囪的煙

使上色未完成的煙囪的煙調和。

通常煙囪並不會出現紅色的光；不過用來表現高熱的演出，便大膽地加上紅光。藉由展現熱氣也在煙囪和管路中通過的形象，進一步提高旅館的生活感和溫暖。

30. 整體的調整

最後進行整體的調整。

乍看之下，樓梯似乎太空了，所以稍微追加雜草。

另外，為了提高整體的對比，使用「組合顯示圖層的複製」功能，複製組合整體的圖層。配置在圖層的最上方，設定成色彩增值，保留四個角落，把中央部刪除。

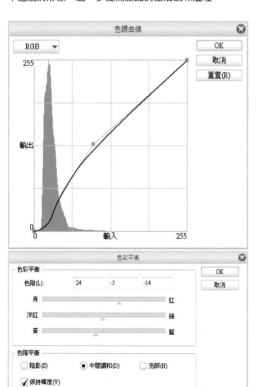

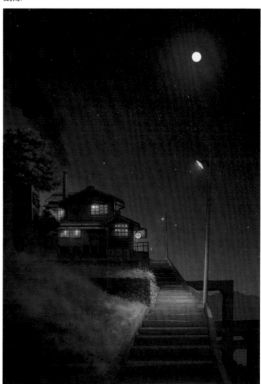

31. 色調曲線和色彩平衡

一旦一成不變，就會感到過度暗沉，所以透過「曲線」把整體的亮度調整得稍微明亮些，最後再透過「色彩平衡」進行色調的調整。

至此便完成了。

07『到處都是街燈』
立體都市和鬧區夜景和魚眼構圖

複雜向上堆疊的不規則高樓建築,以及被熱氣環繞的鬧區燈光。
解說立體都市的設定方法和鬧區夜景的描繪方法。

KEYWORD
複雜的立體都市、鬧區的
燈光、魚眼透視

1. 描繪草圖線稿

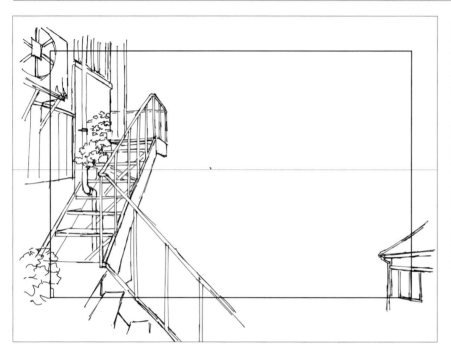

1. 草圖線稿

因為是活用立體都市和鬧區的構圖,俯視城鎮。可是,同時也想加上仰望立體都市的視角,所以大膽地把視平線配置在中央。活用輕微的魚眼透視。

因為是展望城鎮的場景,所以先從自己站立的位置=近景開始描繪。採用這種特殊構圖的時候,一旦先從遠景開始描繪,可能會讓自己站立的位置變得矛盾。

雖說主角是遠景,還是先在沒有不協調感下自然地描繪近景吧!近景是假定都市往上連接而去的構圖,所以保留上下方都有建築物相連的形象,設定在樓梯的途中。

道路具有讓人想像往後的力量。把激起觀看者想像力的物件配置在重要的位置,藉此就能形成宏觀的圖畫。

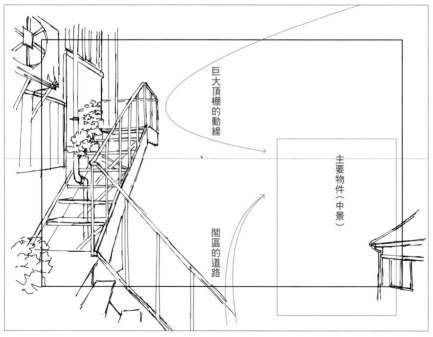

巨大頂棚的動線

主要物件(中景)

鬧區的道路

2. 物件的配置

在近景決定好視點之後,思考如何把物件配置在右側的空間。

描繪鬧區等資訊量較多的插畫時,特別重要的是主要物件的配置(如何配置最想呈現的事物)和資訊的整理(視線誘導的設定)的2點。

複雜且資訊量繁多的東洋街道,便是「廢礦之城」的特徵;不過一旦不假思索地隨意描繪,就會變成不知道想要呈現哪裡且沒有強弱層次的圖畫。因此,即使在城鎮當中也要把象徵性的建築物=主要物件配置在醒目的場所,做到讓看畫者先把目光移至該處。接著,再不著痕跡地把畫者的視線「動線」=視線誘導放進圖畫裡。

以城鎮的情況來說,視線誘導的動線是由道路和天際線(街道和天空的邊界線)所構成的。

視線誘導動線有多條時,一旦使動線的前端聚集在1點,就容易形成更簡潔的構圖。

一旦把欲呈現的物件配置在動線的前端,就會更具效果。這次希望強調魚眼透視,所以就把主要物件的巨大高樓配置在透視更被強調的前面一側,同時再把負責視線誘導的道路和巨大頂棚的線條繞到主要物件的背後。

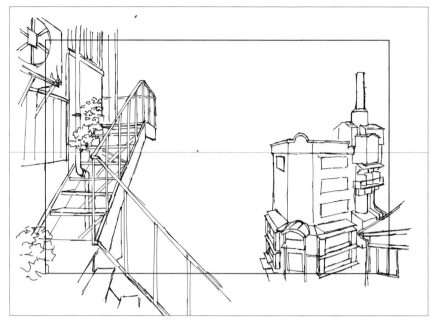

3. 主要物件

首先，配置主要物件。這棟建築物被賦予的使命如下所示。
①具有象徵廢礦之城的要素
②屹立在繁雜的鬧區且具有規模感的設計

採用「澡堂」作為象徵的要素。礦山是髒污的職場，所以每個礦山都有澡堂。因此，「廢礦之城」當中，不管是多麼小的城鎮，在城鎮中央都會有澡堂。澡堂比起豎坑櫓更密切，可以從熱水和煙囪的煙霧等產生溫暖的物件，因此判斷出適合這張圖畫的主角。

接著，想想具有規模感的設計。

作為這張圖畫的前提，垂直方向的巨大建築物是有必要性的。因此，採用了同時兼具飲食、娛樂、住宿功能等多種複合功能的巨大高樓設計。高樓層採用西式風格，中樓層採用日式風格，建築物的背面則有鍋爐和煙囪，藉此做出一眼便可看出溫浴設施般的設計。日式和洋式的折衷帶來親切感的同時，還能演繹出幻想的要素，所以建議積極使用。

為了活用魚眼透視，建築物的高度採用了跨越視平線的高度。

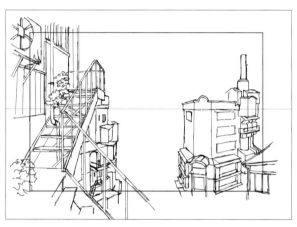

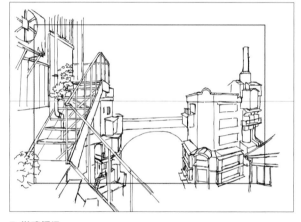

4. 追加建築物

主要物件決定之後，進行周邊建築物等的追加。
為了讓澡堂的巨大感、區塊感醒目，所以道路的對岸、左側的建築物採用小型建築物堆疊的形狀。在描繪這種不規則增建的建築物的時候，只要稍微改變角度，或是增加戶外樓梯，就不會覺得太單調。

5. 搭建橋梁

為了產生後來描繪的道路深度感，搭建橋梁在前面。覆蓋具有距離的物件，藉此可以強調立體感和深度感。整體的印象取決於之前所描繪的物件，所以好好地思考設定，密度也要描繪得高些。相反地，只要能夠好好地描繪這個部分，之後的遠景就可以毫不費力地描繪，因此一鼓作氣地完成。

6. 深入描繪遠景

中景描繪之後，深入描繪遠景。
一邊注意最初說明的視線誘導的動線，一邊配置道路、巨大頂棚的動線、支撐頂棚的支柱，之後一味地添加建築物。
巨大的支柱是營造出規模感的重要物件。
因此，為了容易了解遠近感，宛如寄生那樣配置建築物在支柱的下半部。
至此線稿的草圖便暫且完成。
配合畫布尺寸，擴大草圖線稿的圖層。

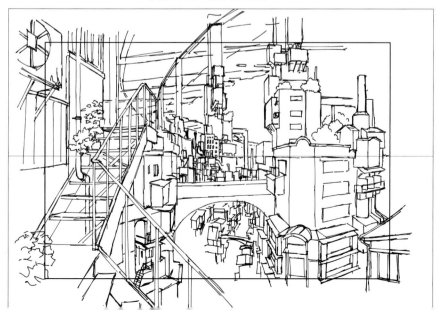

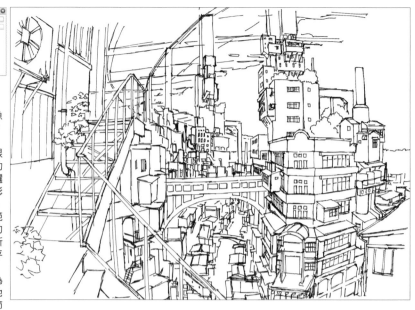

7. 賦予魚眼透視

接下來採用魚眼透視。

儘管從一開始用魚眼描繪亦可；不過，魚眼透視是不同於一般透視的曲線狀透視，所以難度高。

CLIP STUDIO PAINT 有可以簡單製作魚眼透視的便利功能，所以這次就活用這個功能。首先，透過選擇範圍→全部選擇，選擇草圖線稿圖層。接著，選擇濾鏡→變形→魚眼鏡頭，並設定成任意數值。「液化」用來決定歪斜的程度；「半徑」是套用範圍；「扁平率」則是決定要往垂直或水平的哪個方向歪斜。這次希望讓整體歪斜，所以把「範圍」套用於全體，「半徑」、「扁平率」則不做更動。

另外，這次之所以採用魚眼透視，並非為了展現有趣的視覺效果，而是希望徹底地展現自然的廣角感，所以「液化」則採用節制的「9」。

2. 打底上色

1. 天空和遠景的基底

為了決定整體的形象，從天空開始上色。因為希望表現從鬧區浮現出的光線熱量，所以採用太陽徹底西下後的陰暗天空。從遠處開始依序配置地平線附近的城鎮燈光、遠景的基底等色彩。

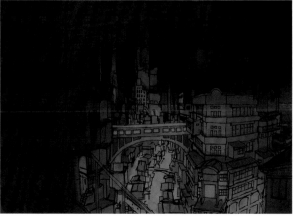

2. 遠景～中景的城鎮燈光

在主要的遠景～中景的城鎮燈光上配置色彩。首先，在整體上配置基底的陰暗陰影色，接著，以主要光源的道路為中心，粗略地配置明亮的色彩。在這裡決定整體的明暗漸層之後，依照結構物的凹凸來調整明暗。透過這個作業大致決定整體的印象。

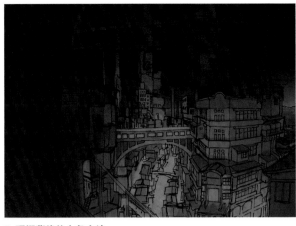 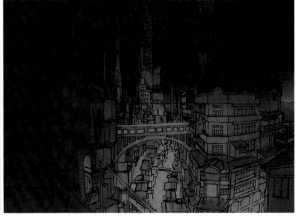

3. 頂棚背後的上色方法

一邊檢視整體的平衡，一邊調整頂棚背後。左側、頂棚的背後採用偏暗的色彩，骨骼部分則用略為明亮的顏色上色，盡量做到能夠理解結構。

基本上這個部分是不醒目的場所，所以不太需要深入描繪。

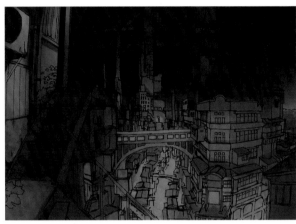 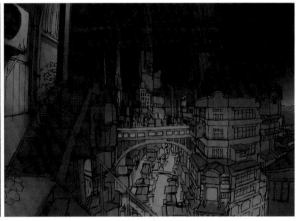

4. 在近景配置色彩

在近景配置色彩。主角歸根究底是遠景～中景的城鎮燈光，近景為了避免過於醒目、被景色所掩蓋，要取得平衡。

把光源設定在樓梯上面和樓梯平台的2個位置，使用光線照射到的地方變亮、其他部分變暗的聚光燈效果，用賦予強弱層次的形式進行對應。

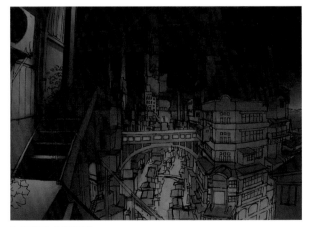

5. 近景的上色順序

上色的順序是近景的主要樓梯→左側的建築物→欄杆和植物。
配置基底的色彩之後，配置光源色的明亮橘色～黃色，然後用色彩混合工具使其調和，重複這樣的步驟。

6. 近景的小物

諸如欄杆和植物的樹葉等細微邊緣顯現部分的高光具有緊縮圖畫的效果，因此尤其是近景要好好地配置色彩。展望整體，在修改不足的部分和忘記上色的地方之後，加上窗口亮燈，草圖便完成了。
建立「草圖上色」圖層資料夾，收納圖層。

3. 謄清線稿

1. 頂棚的曲線動線

首先,確定這次圖畫的構圖關鍵,也就是頂棚的曲線動線。
沿著這條動線,以支柱為中心,從醒目的部分進行線稿的謄清。
遠景部分假定某種程度的省略,所以停留在剪影＋α 左右的資訊量。

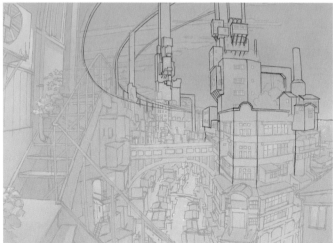

POINT

描繪澡堂這個主要物件。
這棟建築物在描繪線稿的時候確實地加入資訊量。
西式的現代建築連窗框都有細膩的凹凸,這種凹凸的表現與否將會大幅地改變形象。裝飾等細節也有各式各樣的種類,所以在描繪的同時,務必要參考資料。現代建築的外牆有一定厚度,所以窗戶要在內側畫出凹陷的厚度。藉由顯露以這種窗框為中心的立體感,就可以表現出現代建築的厚重感。

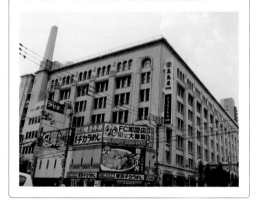

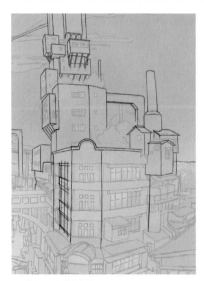

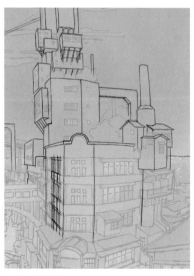

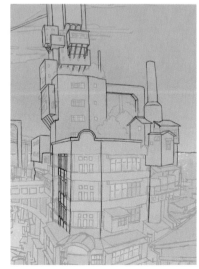

2. 進行凹凸的展現

使用可使用在向量圖層中的橡皮擦之「至交點」的功能,進行凹凸的表現。
首先,描繪窗框的大框架的線條,接著描繪往內側凹陷的部分。

3. 深入描繪框架

描繪窗框往最內側凹陷的部分,一邊以此為基準,一邊深入描繪前面的框架。

4. 用橡皮擦抹除

最後,利用把「刪除向量」設定成「至交點」的橡皮擦,抹除多餘的線條,這樣便完成了。

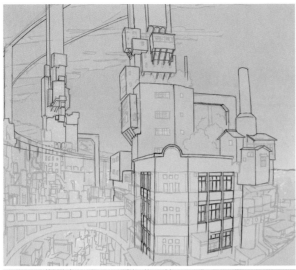

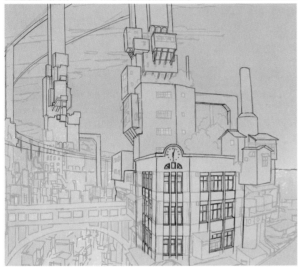

5. 描繪中央和右側的窗戶

利用相同的步驟,深入描繪中央和右側的窗框。另外,在謄清的時候,從草圖變更成更具有厚重感的設計。

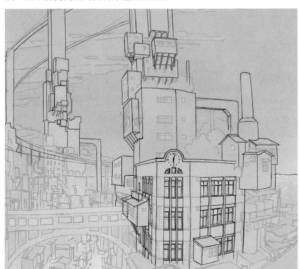

6. 描繪增建部位

現代建築部分描繪之後,追加增建的部分。

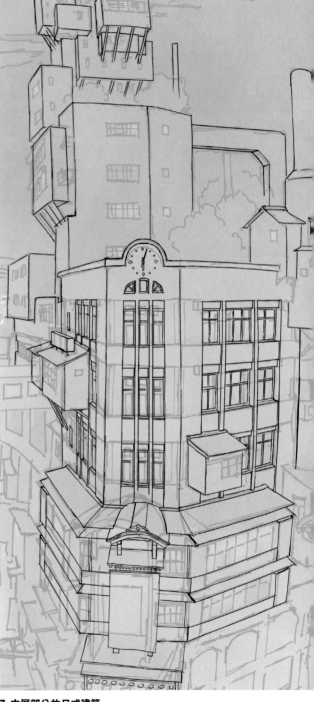

7. 中層部分的日式建築

日式建築是水平基調設計,和現代建築的垂直基調設計呈現對比。
因此,在描繪諸如突出的屋頂和欄杆等水平方向的線條之後,再追加窗框等垂直方向的線條。
除了澡堂之外,也參考了旅館和遊廓建築(江戶時代的紅燈區)等,進行設計。

8.挪移構圖

另外，當謄清現代建築的時候，因為正面部分的角度改變了，所以就配合該角度，也把中層部挪移了一下。
像這樣從草圖大幅地挪移的情形，預先把草圖設為隱藏來描繪，就比較不會感到迷惑。

9.鍋爐和煙囪

澡堂的門面畫好了，接下來深入描繪背後的鍋爐和煙囪等。
為了讓該部分和正面的整潔門面形成對比，這裡強調了直線和曲線錯縱複雜的混雜印象。除了煙囪之外，只要配置上較多的水管、水槽、室外機等，就會顯得更加有模有樣。

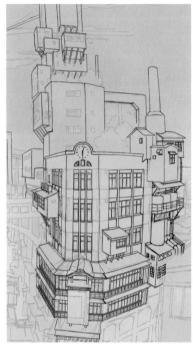
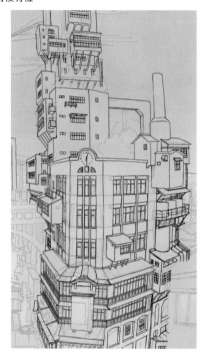

10.低層部和支柱部分

接下來進行低層部和後方支柱部分的修改。
由於兩者都距離比先前描繪的建築的主要部分還要遠，因此配置上比較小的窗戶等。
在魚眼透視中，遠近法也會對上下方向發生作用，所以就算低層部和支柱的上面稍微過小也無妨。

11.描繪橋樑和樓梯

主要物件完成之後，就以這個資訊量為基準，深入描繪周邊。
首先，描繪中央的橋樑。
這座橋樑相當醒目，所以採用了某種程度複雜的設計。
拱型的設計比較容易把視線引導至橋下的鬧區。
正常來說，接下來應該描繪橋樑左側的建築物群；不過這個部分會因為近景的樓梯而被遮蔽了一半。因為想要描繪出實際被遮蔽時的平衡，所以決定先從近景開始描繪。
近景起先進行樓梯和欄杆的謄清。

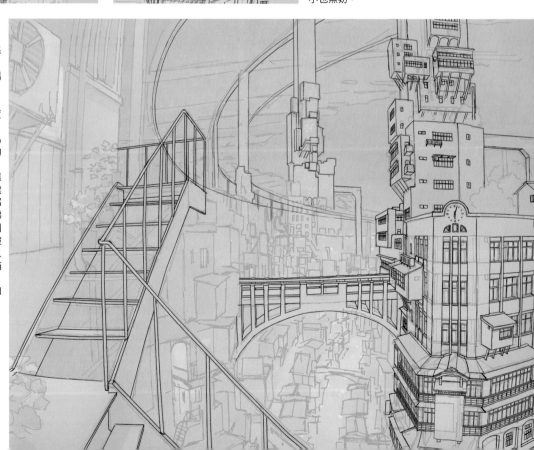

12. 一邊取得平衡，一邊深入描繪細節

若是這種狀態，因為可以一邊取得整體的平衡，一邊描繪中景未完成的線稿部分，所以透過近景的左側和右側→中景的順序進行描繪。

因為中景和遠景的邊界是以橋樑作為基準，橋樑的上面暫時不描繪。

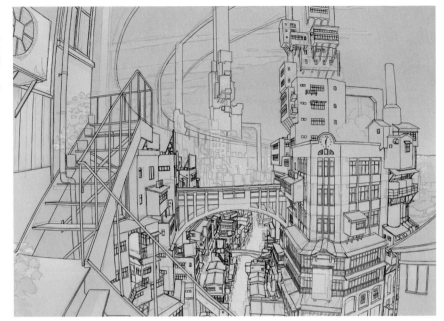

13. 描繪遠景

接著，儘管在遠景中也是從醒目的部分開始描繪。描繪位於中央支柱下方的豎坑櫓，接著描繪周邊的小型建築物。

為了展現圖畫整體的立體感，遠景在不深入描繪窗戶等物件下，密度要低於中景。

14. 線稿完成

最後，修改頂棚的剪影和整體中尚且不足的部分。

頂棚預定在上色時只稍微加上陰影即可，所以線稿的深入描繪也降至最低程度。

另外，追加室外機和管道在中景中空白醒目的部分等。

至此線稿便完成了。

建立「線稿」圖層資料夾，收納圖層。

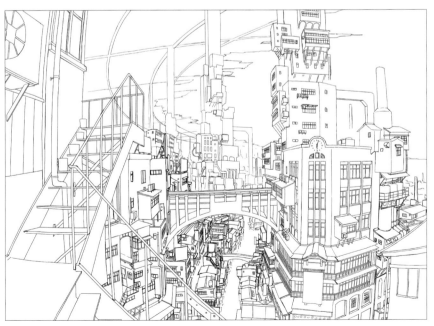

4. 上色

1. 把草圖上色圖層設為透明度100%

透過調整草圖上色圖層的形式，進行上色的謄清。把草圖上色圖層的不透明度恢復成100%。

2. 遠景→中央→右

從遠景開始潤飾。因為打算讓空氣中含有水蒸氣，製作出稍微明亮的朦朧氛圍，所以便在天空的地平線附近和遠景配置明亮的色彩。決定大致的色彩平衡之後，從中央的大頂棚的下面開始，往右方的平野部分深入描繪城鎮。把先前配置的色彩當作明亮的部分，再從上面配置建築等的陰影。最後將會配置上無數的光源，所以就算有某程度的模糊也沒關係。

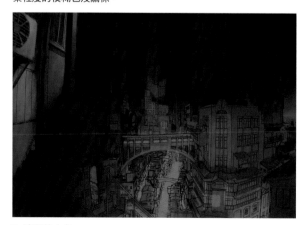

3. 遠景的上色

配合遠景的顏色，把近景的顏色修改成略帶洋紅色，同時，為了掌握大致的立體形狀，稍微地調整色彩不均勻和從線稿超出的部分。

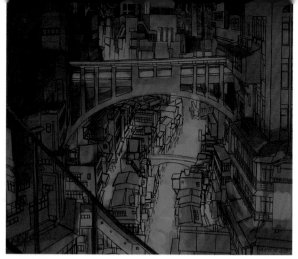

4. 中景的上色

從遠景中央的支柱開始，透過中景右→中景左的順序，仔細地分開描繪明暗。

這張圖畫的最大光源是中央的鬧區下層部，所以要把面向鬧區的部分變亮，並從下往上套用陰影。這個作業是一邊配合線稿一邊調整形狀的作業。這種單純作業的持續往往會聚焦在細微部分，所以要定期展望整體，以避免從鬧區散發出的亮光漸層失去平衡，要多加注意！

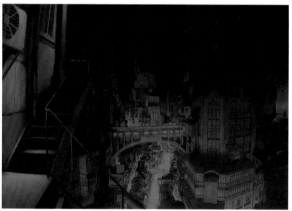

5. 賦予明暗

為了讓這張圖畫的主角澡堂和近景更加醒目，大膽地把中景左側塗抹得稍微暗一些。像這樣的細膩作品，特別要放大畫布，藉由明暗的交錯配置來使之層次分明。

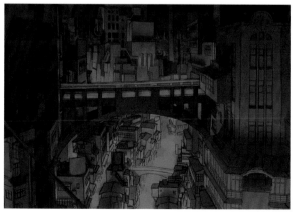

6. 橋梁的上色

中景的兩側調整完成之後，進行中央橋梁的上色。在草圖的階段，橋樑會因鬧區所照耀出來的燈光而表現得較明亮一些；不過直接使用的話，就會被鬧區的燈光給埋沒了，所以重新上色得較暗一些。據此，特徵性的拱形就能抓住視線，同時可以強調橋梁距離鬧區的高度。

8. 老化

加上髒污等，展現質感。髒污「由上往下」，一邊注意邊界線附近，一邊進行上色。水泥等的劣化和龜裂，只要一邊活用上色的不均勻一邊進行上色，就容易自然地塗抹。質感的提升僅止於視線容易觸及的近景和中景前面的建築物。

7. 近景的上色

近景是依照主要的樓梯→欄杆→建築物的順序進行上色。起先配置中間色，然後塗抹陰影，最後加上高光。中央的水管周邊是受到前方和後方2處光源影響的場所，所以要一邊好好地思考哪個燈光照射了多少在哪裡，一邊謹慎地上色。至此整體的基底便上色了。

9. 中景描繪圖層的剪影圖層

進行窗戶裡面＝室內的上色。在中景描繪圖層的下方建立室內圖層，並把中景描繪圖層的窗戶挖空來表現中景的室內。首先，複製中景描繪圖層，並進一步在其上方建立新圖層。把新圖層剪裁成中景描繪圖層的複製後，用黑色填滿，和中景描繪圖層的複製組合。至此中景描繪圖層的剪影圖層便完成了。

10. 挖空窗戶

把剪影圖層移動至中景描繪圖層的下方，讓中景描繪圖層剪裁成剪影圖層。抹除剪影圖層的窗戶部分，藉此可以在不影響中景描繪圖層的資訊下進行挖空。「遮罩」功能也可以得到相同效果；不過套用遮罩的部分比較難以理解，所以我使用了這種方法。窗戶挖空的順序是：1.用透明的線條取窗戶大框的邊緣→2.透過油漆桶工具把中間變成透明→3.用黑色描繪窗框。右圖的中景左前方是1，中景左後方是2，中景右方則是3。

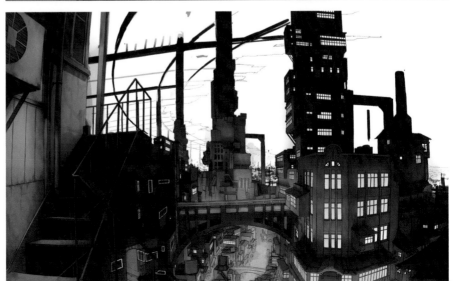

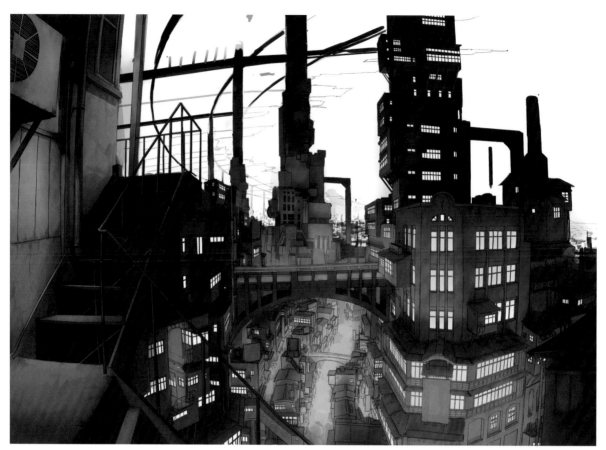

11. 把窗戶全部挖空

以上面的要領挖空中景所有
的窗戶。

12. 製作熄燈窗戶的色彩

在剪影圖層的下方建立室內
圖層，用偏暗的灰色填滿熄
燈的房間。
配合建築物的亮度，越是下
面越亮，越是上面越暗，同
時盡量避免窗戶裡面變得太
暗或是太亮。

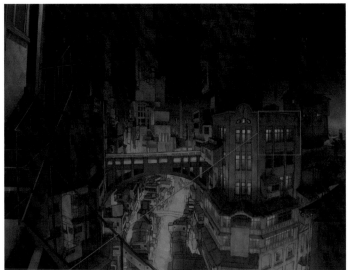

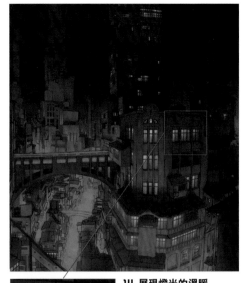

13. 為澡堂的窗戶點亮燈光

點亮燈光。就像在01世界設定的創造方法中所介紹那樣，「廢礦之城」具有點亮許多燈光的文化。因此，特別是主角的澡堂便有八成左右的窗戶都點亮了燈光。邊角房間要注意在兩面的窗戶點亮燈光。首先，先配置偏暗紅的橘色，然後逐漸配上近似黃色的明亮色彩。和光源排列成線狀的螢光燈不同，白熾燈泡是排列成點狀。因此，讓我們在靠近和遠離光源的地方對亮度賦予隨機的不均。另外，最後在發光系的圖層上套用濾鏡，所以這個時候要盡量避免畫得過於明亮。

14. 展現燈光的溫暖

其他窗戶也要配合澡堂點亮燈光。描繪完成之後，暫時展望整體，檢視與鬧區等其他光源之間的平衡。這次感覺到窗口亮燈稍微過於偏暗，所以複製室內圖層，並把混合模式設定為「相加（發光）」，不透明度設定為10%，把燈光明亮化。

15. 深入描繪室內

深入描繪室內。就這張圖畫來說，即便是最醒目的澡堂，窗戶也沒有很大，所以只要有桌子或櫃子等家具，隱約給人房間裡面有人的氛圍即可。一旦過於深入描繪，反而不合適，所以要多加注意。深入描繪的是桌子、櫃子、人和窗簾等。現代建築的最上層大多被用來作為餐廳，為了展現高級感，最上層加上了窗簾和桌子、談笑風生的人影。中央的半圓形窗戶也是視覺重點，視線會優先來到這裡，所以要確實地描繪。其下方的樓層是經營者的辦公室，描繪成宛如書房般的房間。沒什麼靈感的時候，姑且只要配置上桌子、窗簾、書架，就會增加真實性。另外，熄燈的房間一旦也描繪窗簾等，就能賦予變化。只要在房間的深處稍微加上自走廊漏出的燈光，即便是陰暗的房間也能產生深度。

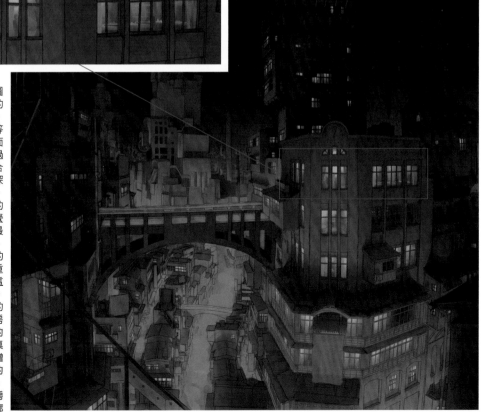

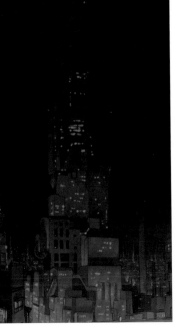
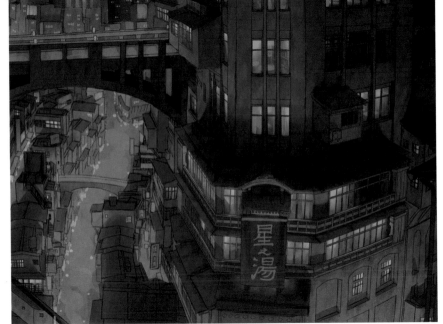

16. 遠景的燈光

中景的燈光點亮之後，一邊更新中景的欠缺部分，一邊點亮遠景的燈光。遠景的燈光就單純地在遠景描繪圖層的上方建立圖層，並加上燈光。接近右後方地平線部分的街燈，強烈地遭受到望遠壓縮，所以基本上是朝水平方向畫出燈光。僅在由前往後延伸的沿途注意前後方向，畫出點來吧！

17. 描繪招牌

整體的燈光調整好之後，描繪鬧區最關鍵的招牌。招牌大致可分成三種：1.把燈光照射在油漆在木板的招牌；2.裝有螢光燈並使其發光的半透明壓克力板招牌；3.利用霓虹燈管發光的招牌。設計自由度較高的是1和2，光量上吸引目光的是3。一邊檢視整體的平衡，一邊進行配置吧！諸如橋梁的起終點和鬧區的下層部是人群聚集的地方，所以重點式配置招牌。容易一筆書寫的英文字母比較有霓虹燈的樣子，所以醒目的霓虹燈就使用英文字母。店名和招牌設計直接關係到街道的真實性。就以打算自己當老闆的時候，會幫什麼店取什麼樣的名字，一邊煩惱一邊愉快地思考吧！這次把連鎖烤肉店「燒肉主義」配置在澡堂下層部，另外，再試著加上「廣告招募」這樣的小看板。澡堂的招牌，這次是懸掛簾幕在中央中層部的唐破風下方，所以便在這個部分加上一眼就可看出是澡堂的名稱。插畫的主題是「到處都是街燈」，位在街燈正中央的澡堂，就像是身在滿天星空當中一樣，所以就取名為「星之湯」。至此，城鎮的要素便大致完成了。

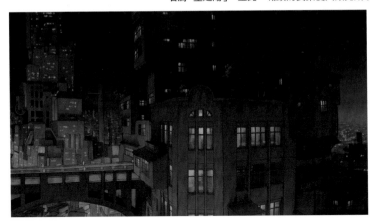

18. 描繪植物

追加植物。和白天的圖畫相同，植物依照樹枝→樹葉（暗）→樹葉（明）的順序重疊上色。可是，大廈的屋頂等形成陰影的部分幾乎沒有明暗差異，所以樹葉基本上是先配置暗色，僅對被窗口亮燈等照射到的部分重點式加上明亮色彩。

19. 近景的種植

近景的種植因為是樹葉1片片看得見的近處，以及藉由白熾燈泡重點式燈光照射，所以逐片地描繪樹葉。

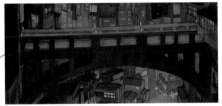

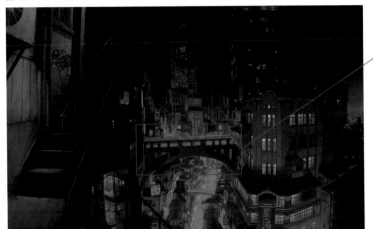

20. 在線稿配置顏色

在線稿配置顏色。在「線稿」圖層資料夾的上方建立新圖層，並剪裁成資料夾。為避免線稿過於醒目，用接近黑色的深灰色進行填滿，之後在高光部分配置光源色。以近景的欄杆和澡堂大廈最上方的突出部分等邊緣醒目部分為中心，配置高光。

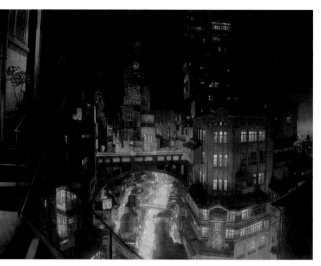

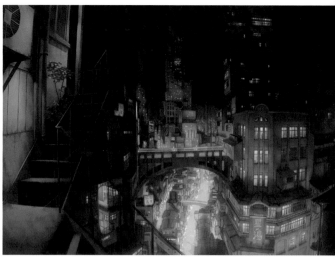

21. 製作發光系圖層

以靠近鬧區的街道和燈光的部分為中心，配置發光系圖層，表現出溫暖。建立混合模式設定為「加亮顏色（發光）」、不透明度設為50％的「相加（發光）」圖層，把明亮的黃色配置在街道、窗框和遠景燈光照射到的部分等。把不透明度調降至50％左右，用筆刷硬度設定成最柔軟的「不透明水彩」筆刷，柔和地配置色彩。一旦色彩配置過多，室內會過曝，所以要多加注意！

22. 在燈光的反射部分配置色彩

接著，建立混合模式設定為「相加（發光）」、不透明度設為7％的圖層，在燈光照射到的部分廣泛地配置色彩。宛如蘊藏蒸氣的那種輕飄空氣是以下層部為中心擴散的形象。雖然只套用「加亮顏色（發光）」的高對比圖案也因具有「質感」而感到很酷；然而藉由「相加（發光）」的輕微套用，可以營造出夢幻且溫暖的「空氣感」，這才是我所重視的。

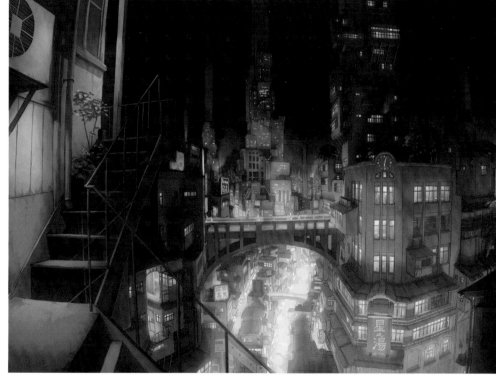

23. 描繪煙囪的黑煙和蒸氣

描繪煙囪的黑煙和蒸氣。黑煙為了表現熱度感，在坑口附近混入紅色。蒸氣則在混合模式設定為「濾色」、不透明度設為60％的圖層，用偏白的黃色描繪。蜿蜒地配置色彩之後，透過把硬度設定成柔軟的「色彩混合」工具加以伸展。

24. 添加周邊減光，完成！

最後，添加在04『夏日陽光』所介紹的「周邊減光」，把陰暗部分補償變亮，便完成了。

08 『銀河』魚眼透視和仰視構圖的「星景照片」手法

驀然抬頭仰望，到處擴散的滿天星空和溫柔耀眼的銀河……。
解說「星空和銀河」的描繪方法。

KEYWORD
星空、銀河

1. 事前準備～描繪草圖線稿

1. 思考構圖

首先，粗略地思考構圖。

這次的圖畫決定以銀河為主角，同時把畫布的大部分做成星空，所以把下列2點納入構圖。

・採用魚眼透視，在大幅呈現天空的同時，動態地表現銀河

・利用仰視構圖仰望天空，寬廣地呈現天空

任一點都是為了寬廣地呈現天空，而把星星和景色一起拍攝入鏡的「星景照片」中所普遍使用的方法。尤其是前者的魚眼透視，因為可以捕捉用一般廣角鏡頭所無法涵蓋的廣大天空，以及能夠把一般延伸成直線狀的銀河描寫成曲線狀，所以相當受到珍視。

首先，配置銀河和地平線、遠景的山脈，奠定整體的構圖。

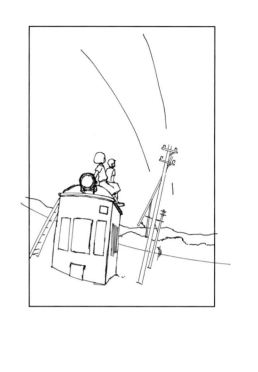

2. 描繪主角

接著，思考地表方面的主角。

一般來說，可以仔細看得見星星的地方，不是深山就是離島。

這次把這2種組合在一起，採用深山的湖泊。

湖泊即便是在深山裡，仍然會有遼闊的天空，另外，也會有比草原或大海更加靜謐的形象，所以便決定把這次的圖畫描繪成以寂靜為前提的作品。

因此，地表方面的主角便決定採用被水淹沒的電車，以及在電車頂仰望天空的少年、少女。

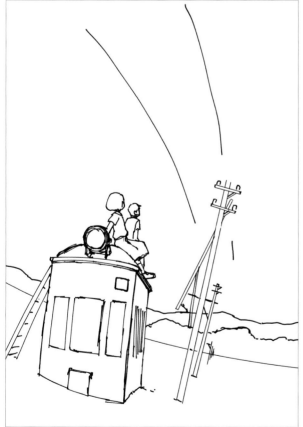

3. 草圖完成

為了展現出靜謐，決定利用簡單的構圖來進行，所以草圖線稿至此便完成了。

最後，配合畫布尺寸來放大草圖。

1. 天空的上色

塗抹天空，決定整體的印象。

在表現銀河的時候，天空的色彩經常使用大幅偏向冷色系的藍天，以及稍微偏暖色系的2種模式來展現銀河的複雜色彩。

這次是比較重視靜謐氛圍，所以用偏藍色的色彩來塗抹天空。

2. 湖面的上色

接著塗抹湖面。基本上和在03「今天的起點」所解說的水面上色方法相同；不過是更加偏暗的形象。

在表現波浪的時候，要確實塗好電車的陰影。

水面如果太過拘泥的話，就會變得沒完沒了。在草圖階段，只要粗略地描繪即可。

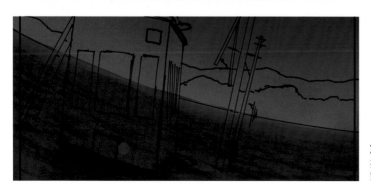

3. 天際附近的上色

把遠景的天際附近稍微變亮，以便於表現含有水氣的空氣感。

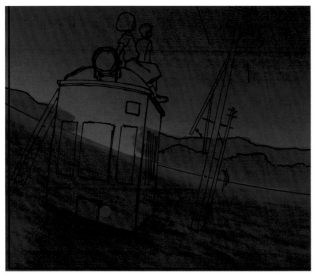

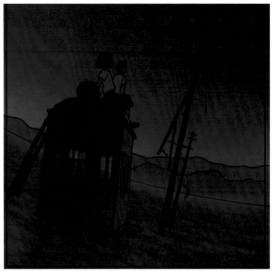

4. 遠處的山脈和靠近湖面的部分

透過天空和湖面決定好整體的色調,為了使這個色彩調和,在山脈和電車與人物上配置色彩。

遠景則是像是有些朦朧那樣表現遠處的山脈和靠近湖面的部分。

5. 電車的明暗

電車的明暗是以銀河作為光源,把前方側面做成陰影,把畫布右側做超淺的亮化。

不管是電車,還是人物,都希望展現融入在藍色世界裡的形象,所以配置了相當偏藍的色彩。

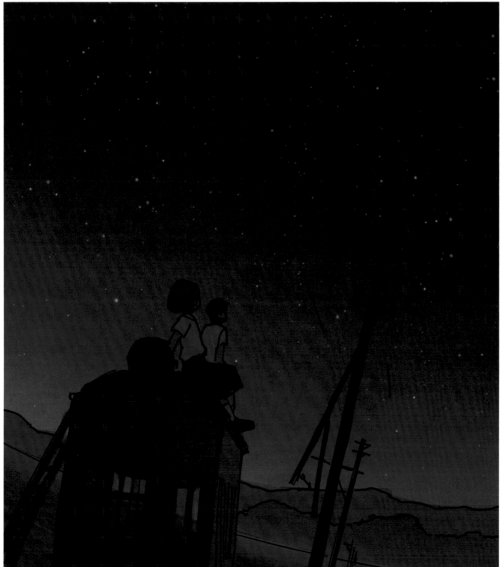

6. 星空的表現

在星空的表現上使用噴槍→渥水噴霧。粒子密度選擇最低,粒子尺寸則以3個階段左右,大概從10～50當中進行選擇。

首先,用較小的粒子尺寸在整體各處散佈細小的星星,並一邊逐漸加大粒子尺寸,一邊配置星星。

這個時候,一旦拖曳筆刷,就會加上太多的粒子,所以要採用點壓的方式(就跟用滑鼠點擊的感覺相同),藉此調整粒子的量。另外,星星越大,則要畫得越稀疏。尤其,要是有許多50尺寸的大星星,就會顯得庸俗,所以要抑制在用肉眼經常可見的星星數量。另外,星星的色彩基本上要配合天空的色彩,所以這次要使用偏藍的白色作為基本色。

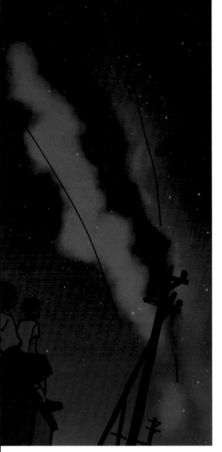

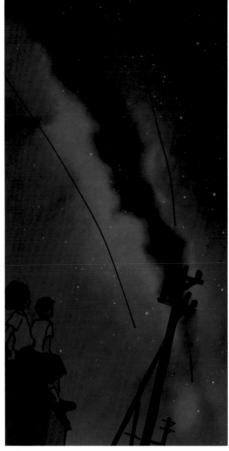

7. 配置銀河

星空完成之後，配置銀河。
建立不透明度設定為40%的「相加發光」圖層，配置在天空和星星的圖層上方，用藍色進行上色。
銀河看起來就像中心是暗的，宛如夾著昏暗的中心部那樣，有2條明亮的星星群體流過。
在持有這種形象的同時，畫出兩條色彩。

8. 銀河的亮度

感覺單邊似乎比較明亮，所以這次就把左側變亮。
配置色彩之後，用模糊工具讓邊緣部分與夜空調和。

9. 銀河的細節

銀河越是接近中央的暗部，就會變得越明亮。兩側描繪完成之後，加上細微的紋路。這部分的感覺，讓我們來參考實際的照片資料吧！
因為這次是草圖，這樣就算完成了。
建立「上色草圖」資料夾，收納圖層。

3. 謄清線稿

1. 謄清線稿

建立「草圖」資料夾，收納「線稿草圖」資料夾和「上色草圖」資料夾。把「草圖」資料夾的不透明度設定為30％，「上色草圖」資料夾的不透明度設定為50％。
這次的主角是星空和銀河，所以線稿在不提高密度下，簡單地描繪即可。
圖層為向量圖層，只要預先分成遠景、近景、人物3種，諸如透過近景和遠景重疊部分等的處理，便會比較輕鬆。
遠景的山脈則一邊沿著草圖的線稿，一邊追加樹木的剪影。近景的架線柱是不用太過描繪的多餘東西，簡單地描繪輪廓即可。
電車和人物並排，都是近景當中最吸引視線的場所，所以要確實地描繪細節。
藉由深入描繪鉚釘和配管等，展現懷舊電車般的質感。鉚釘和配管的概略位置，就參考舊式的車輛等資料吧！

2. 人物的謄清

感覺女孩的姿勢有點不自然，所以要在線稿階段預先修正。同時也順便把衣服從制服改變成便服。

採用長裙，藉此比較容易表現出風吹的樣子。

描繪人物整體之後，把邊界線稍微加粗。至此線稿便完成了。建立「線稿」資料夾，收納各個圖層。

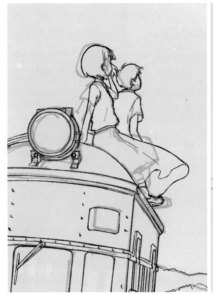
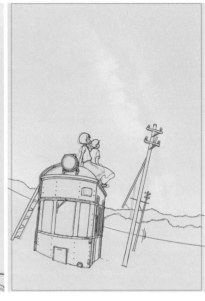

4. 上色

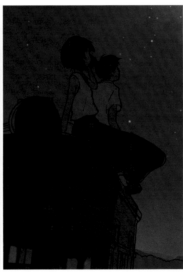
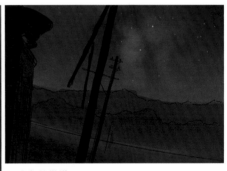

1. 上色的準備

活用草圖的上色圖層進行上色。

複製「上色圖層」資料夾，並配置在「線稿」資料夾的下方。在謄清線稿的時候改變了人物的姿勢，導致線稿和上色產生偏移，所以要先配合線稿，調整人物的上色部分。

上色是從天空開始；因為這次在草圖狀態中並沒有不協調感，所以只在地面附近配置稍微明亮點的色彩，不追加其他處置。

2. 提高星星的密度

接著，提高天空的星星密度。銀河看得見程度的滿天星空，就連無數寬廣的極小星也看得見，所以看起來就像是粒子狀的雜訊廣泛分布的樣子。

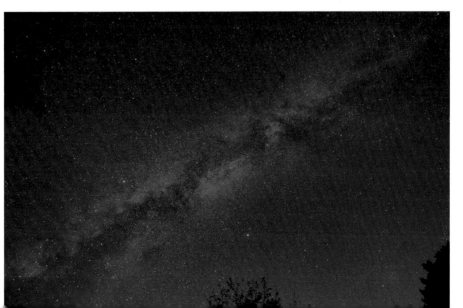

銀河的照片

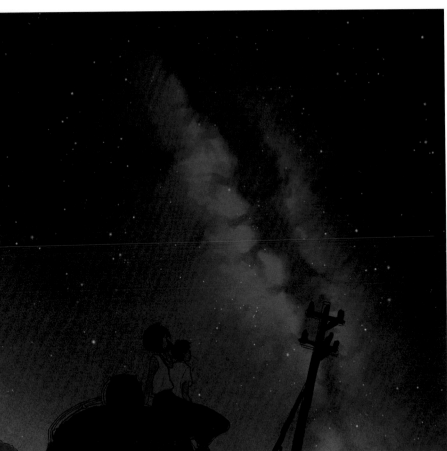

3. 柏林雜訊

為了表現這個特徵，使用名為「柏林雜訊」的濾鏡功能。

首先，在天空、星星、銀河的圖層上方建立新的點陣圖層。

接著，選擇濾鏡→描繪→柏林雜訊，把參數最上面的「縮放比例」設定為5，按下OK。

至此，便會產生黑白粒子狀的圖樣，然後把圖層的設定為「覆蓋」，把不透明度調降至30%。

至此，粒子上的雜訊載入到天空，略過未放置星星的部分，看起來就像是有星星的樣子。

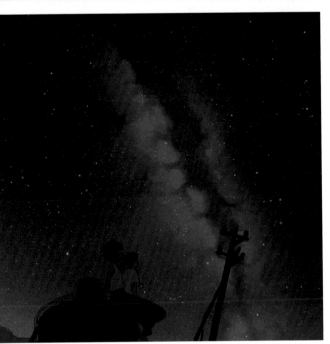

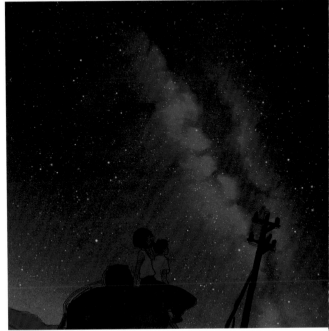

4. 配合雜訊增加星星

光是這樣，就看得到雜訊浮現，所以配合雜訊來增加星星。

把「溼水噴霧」的粒子尺寸設定為10，像是巧妙地融合雜訊那樣配置星星。雜訊和星星巧妙融合在一起之後，把粒子尺寸設定至20～30左右，增加中規模的星星。主角是銀河，所以應避免增加太多。

這個時候，只要稍微混合粉紅色～紫色左右的星星，就能為星空賦予層次。

5. 相加發光

把星星增加到恰到好處之後，看起來就像是星星稍微陷入天空，所以複製星星的圖層，並把圖層設定成「相加發光」，把不透明度調降為50%，稍微提升星星的高度。

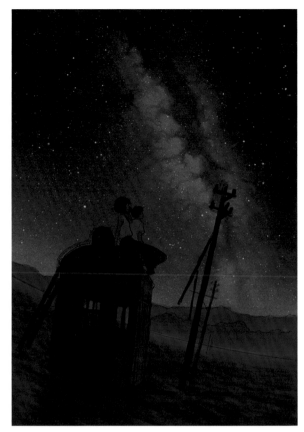
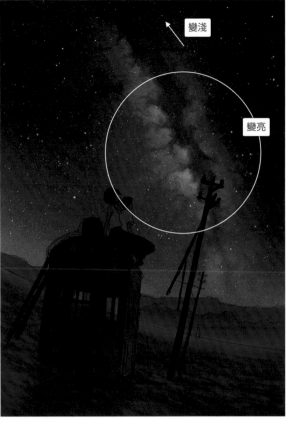

6. 加上銀河的軌跡

銀河是針對草圖上所描繪者加上細微軌跡的形象。

原本已經有較大的軌跡了,所以接下來就從那個部分隨機地擴展較暗的軌跡。另外,藉由雜訊的加入,天空應該會產生不均勻,就可以順便參考那些不均勻。

筆刷使用色彩混合→色彩混合,「硬度」設為最小值,「色延伸」設為70。

這次因為是銀河的左側比較明亮,所以以左側為中心來深入描繪。

可是,一旦描繪得太細微,天空和銀河看起來就會像是分離,所以終究要控制在不破壞銀河從空中浮現出來的形象的程度。

7. 銀河亮度的強弱

銀河當中也會有亮度的強弱。為了表現星星聚集的明亮部分,建立不透明度設定成25%的相加發光圖層,一邊參考照片等資料,一邊提升局部的高度。

這次的作品越是靠近地平線,天空會變得越明亮,所以靠近地平線的部分則銀河會變淺。因此,變亮的部分僅限於銀河的中央附近。

以表現的訣竅來說,藉由把銀河的中央變亮,把兩端變淺一些,就可以輕易地展現銀河浮現在漆黑夜空中的形象。

至此,天空部分暫且完成了。

8. 地表部分的上色

地表部分從遠景開始依序上色。

首先,配合天空來調整遠景山脈的色調。

星星增加之後,銀河的形象就會變得更穩定,天空整體也會變得明亮,所以要反過來調降山脈的亮度,提高對比。

因為是有點暗的夜景,希望降低多餘的資訊量。打算在湖面稍微加上霧氣,因此遠景的描繪停留在剪影程度。

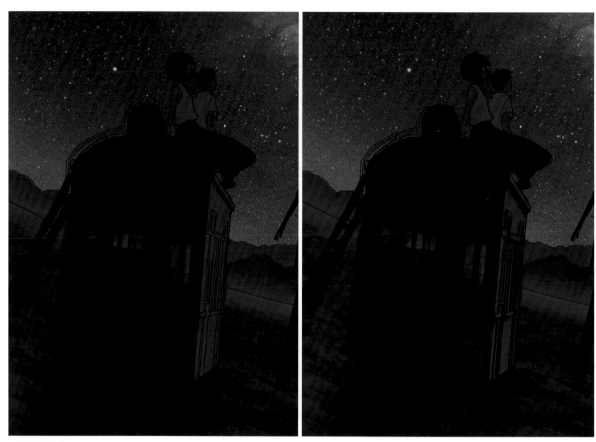

9. 電車的上色

接著，把電車一面接一面上色。

天空變得明亮之後，電車的顏色就會變得暗沉，因此要把光照射到的右側側面調整成略亮，同時描繪出對應凹凸的陰影，藉此展現細節出來。

 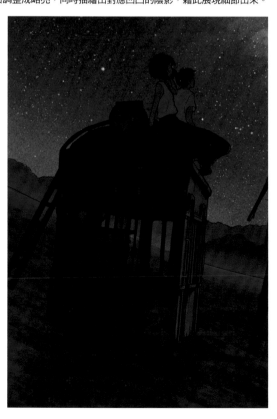

10. 電車前面的上色

前面也要配合線稿來調整形狀，同時添加陰影，讓造型明瞭。

11. 老化

打底上色之後，描繪出電車長期泡水，烤漆剝落、車體生鏽的樣子。

生鏽和髒污等，基本上用較深的顏色表現。

以電車或車輛的情況來說，主要的髒污是烤漆的剝落、剝落部分的鐵鏽，以及鏽蝕的痕跡，因此從油漆容易剝落的平面邊緣開始描繪進去。

髒污描繪完成之後，用調降不透明度的筆刷，從上緣的髒污部分開始把鏽蝕的痕跡往下延伸。

表現髒污的時候，圖案和文字資訊也要一併描繪。藉由髒污和文字資訊的加入，便可大幅提升質感，因此以主角的情況來說，即便是陰暗的場景也要有某程度的描繪。

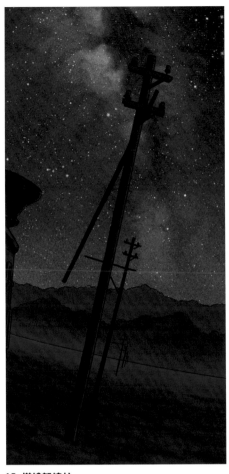

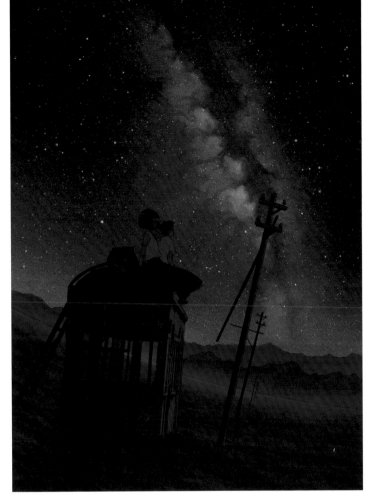

12. 描繪架線柱
電車描繪完成之後，調整架線柱。
架線柱是為了把電車與沿岸之間的距離可視化而設
置的配角，所以在不用深入描繪細節下，僅止於配
合線稿當作剪影來調整的程度即可。

13. 調整整體
這個時候，整體的色調都幾乎已經確定了，所以把線稿的不透明度調降成遠景30
％、電車和架線柱50％、人物80％，讓整體的色調更加協調。

14. 描繪湖面
描繪湖面。草圖上的波浪呈現水波漣漪的氛圍，因此加大明暗的模式，
展現出沉穩感。
這次的光源位在後方，所以把波浪前面的暗色面積加大，把明亮的部分
減少。

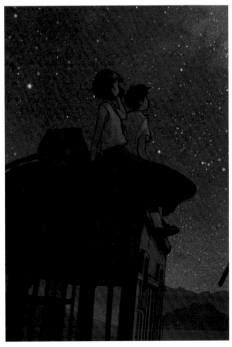

15. 調整女孩
人物不是這次的第一主角，所以只在頭髮、肌膚、白底和黑底衣服等各
個部分使用明、暗2種程度的顏色。
就以和電車的上色自然融合為標準吧！
女孩的腳稍微短了些，所以進行調整。

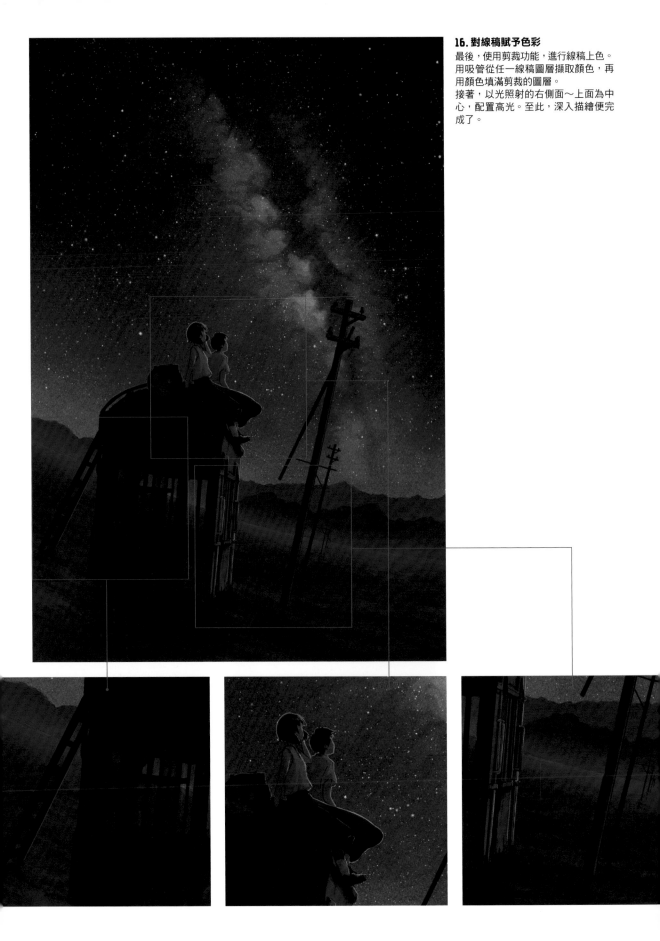

16. 對線稿賦予色彩

最後，使用剪裁功能，進行線稿上色。
用吸管從任一線稿圖層擷取顏色，再
用顏色填滿剪裁的圖層。
接著，以光照射的右側面～上面為中
心，配置高光。至此，深入描繪便完
成了。

17. 色調補償

進行色調補償。

感覺在整體上層次略嫌不足，所以透過編輯→色調補償→亮度・對比度設定成亮度13、對比度15。一邊保持亮度，一邊提高整體的對比。

18. 完成！

至此便完成了。

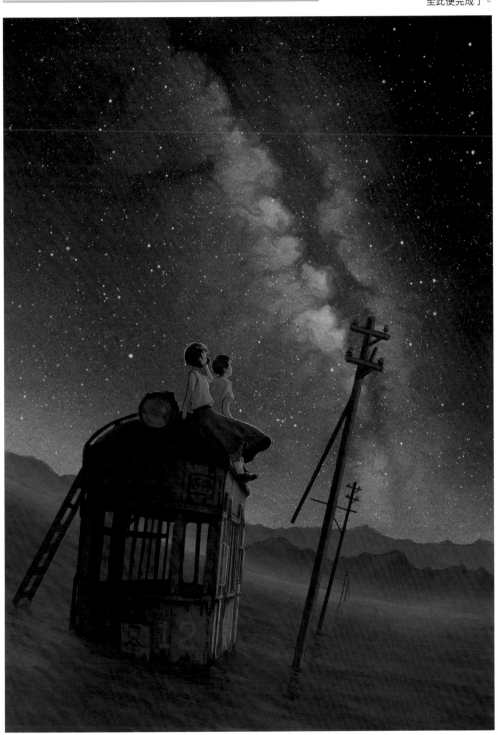

［作品解説］

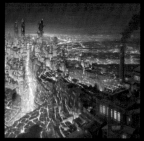

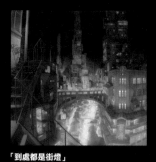

「躁動」
6-7p／原創作品／2017年／CLIP STUDIO PAINT PRO
無邊無際的街燈，以及從其燈光的下方可感受到的生活熱量。
透過「廢礦之城」表現出幼年在大阪成長的個人懷舊風景。

「到處都是街燈」
8-9p／原創作品／2018年／CLIP STUDIO PAINT PRO
宛如依靠著巨大結構物發展的複雜都市景觀，加上日式和西式折衷的現代大廈。
這同時也是把我個人的「偏好」納入其中的一幅作品。

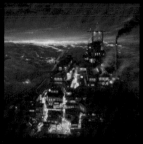

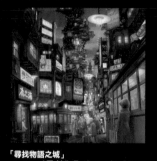

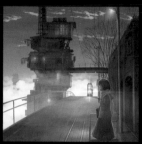

「望鄉溫泉」
10-13p／原創作品／2016年／CLIP STUDIO PAINT PRO
因為在農村長大，從都市去遙想故鄉……不過，立場對調的感覺也很不錯，試著畫出望鄉故城市的秘境溫泉。

「尋找物語之城」
14-15p／原創作品／2016年／CLIP STUDIO PAINT PRO
許多人懷抱著夢想和希望去開店的大都會。找尋每個招牌背後的物語，描繪出城鎮的多元性與趣味性的一幅作品。

「首班車」
16-17p／原創作品／2017年／CLIP STUDIO PAINT PRO
冬天的黎明之前，通往學校的電車燈光，在清澈的空氣中閃耀。
描繪一日之始的寂靜。

「蒼藍之城」
18-19p／原創作品／2016年／CLIP STUDIO PAINT PRO
我很喜歡觀看被山脈等切割的星空，一旦從山谷間觀看星星，或許就能感受到那片星空照亮去處的路標。

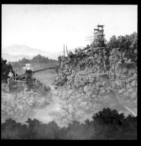

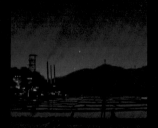

「下雪的日子」
20-21p／原創作品／2017年／CLIP STUDIO PAINT PRO
感受到初雪的瞬間，空氣瞬間轉變成冬季，讓人想踏進溫暖的家裡。
伴隨著溫暖的街燈，一同表現出那種瞬間的季節轉移。

「冬至的黎明」
22-25p／原創作品／2014年／CLIP STUDIO PAINT PRO、0.3mm自動鉛筆
單邊懸掛著的燈籠，照亮一年當中最長的漫漫長夜，祈求旭日的再次來臨。把故事放進一張畫裡的作品。

「寄生樹之城」
26-27p／原創作品／2016年／CLIP STUDIO PAINT PRO
居民離開城鎮時所種植的櫻花，今年也肯定是繁花綻放吧！
想像一年一次居民親密交談遙遠故鄉的身影。

「五月的某夜」
28-29p／原創作品／2016年／CLIP STUDIO PAINT PRO
我們的城鎮，可遙遠看到兒時遊玩的稻田。
想像殘留在記憶中的懷舊景色所描繪的一幅作品。

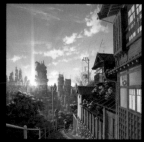

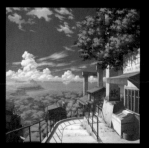

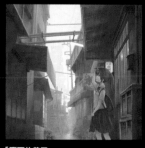

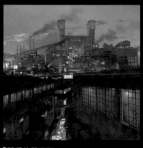

「城市甦醒時」
30-31p／原創作品／2016年／CLIP STUDIO PAINT PRO
一道光芒射入黎明前的藍色世界的瞬間，為城市帶來溫暖。
描繪城鎮甦醒的瞬間。

「夏日陽光」
32p／原創作品／2018年／CLIP STUDIO PAINT PRO
不經思考喊出「啊！好刺眼！」的耀眼夏季景色。
表現出夏季特有的些許懷舊與興奮感。

「驟雨的巷弄」
33p／原創作品／2014年／CLIP STUDIO PAINT PRO、0.3mm自動鉛筆
突然在驟雨飄散出的隱約土味。
描繪驟雨持有的獨特空氣感的一幅作品。

「黃昏的雙子町」
34-37p／原創作品／2013年／CLIP STUDIO PAINT PRO、0.3mm自動鉛筆
在城鎮路標的引導下，進入安穩的夜晚。
表現出城鎮居民的安逸日常。

「山神祭的傍晚」
38p／原創作品／2017年／CLIP STUDIO
PAINT PRO
大家停下腳步，仰望遠處的天空，此一瞬間城鎮化為一體。
描繪眾人在夏日祭典中一起同樂的整體感。

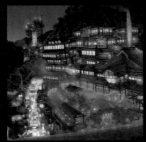

「山神的贈禮」
39p／原創作品／2011年／CLIP STUDIO
PAINT PRO、0.3mm自動鉛筆
從礦山遺跡噴出的溫泉是來自山神的禮物。
描繪療癒人心的溫暖柔和溫泉街。

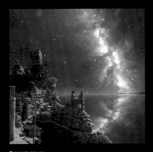

「凝視銀河」
40-42p／原創作品／2016年／CLIP
STUDIO PAINT PRO
一月一次的觀測會。全鎮熄燈，大家凝視銀河的片刻。
描繪天體觀測的城鎮，以及懷念星空的浪漫時刻。

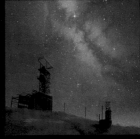

「與數千顆星星相伴」
43p／原創作品／2017年／CLIP STUDIO
PAINT PRO
即便被眾人所遺忘，數千顆星星仍然隨時守護著我們。
描繪星空溫柔守護著功成身退的廢墟及其靜謐對話。

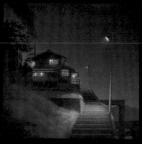

「月夜的路標」
44p／原創作品／2018年／CLIP STUDIO
PAINT PRO
靠著月色漫步在深山裡，突然眼前出現燈光。
表現出遠離塵囂的燈光所帶來的安心感。

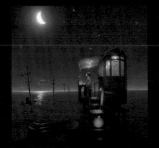

「月夜的廢電咖啡」
45p／原創作品／2017年／CLIP STUDIO
PAINT PRO、0.3mm自動鉛筆
被耳語般的海浪聲包圍，享受心靈平靜的時刻。
希望表現出溫柔的世界和自己獨處的時刻。

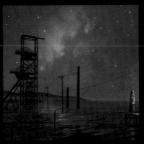

「遙遠的回憶」
46p／原創作品／2018年／CLIP STUDIO
PAINT PRO
遙遠的回憶，水平線對面的城鎮。銀河肯定連接著。
深覺在遠方城鎮努力的人們很了不起，試著去描繪。

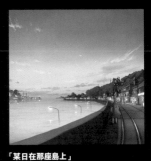

「某日在那座島上」
47p／原創作品／2018年／CLIP STUDIO
PAINT PRO
僅實現夢想的人才能居住的那座島，未來我也要通往。
從稻村之崎眺望的江之島景色，讓想像豐富。

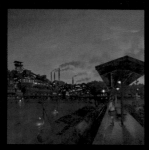

「湛藍之城」
48-49p／原創作品／2013年／CLIP
STUDIO PAINT PRO、0.3mm自動鉛筆
即使因海面上升被往上推，大家仍持續住在這個城鎮。
描繪包含對故鄉的強烈情感。

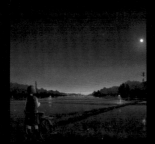

「記憶中的原始風景」
50p／原創作品／2015年／CLIP STUDIO
PAINT PRO
放學途中早已看膩的這個景色，便是我記憶中的風景。
試著把我實際觀看到的景色落入廢礦之城。

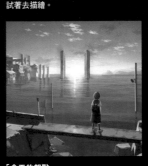

「今天的起點」
51p／原創作品／2018年／CLIP STUDIO
PAINT PRO
今天一大早上學。路上小心！溫柔的旭日為我送行。
表現因社團晨練而早起時所看見的日出及其特別感受。

「我專屬的秘密基地」
52-53p／原創作品／2017年／CLIP
STUDIO PAINT PRO
就算會被大家遺忘，這裡仍是我最重要的住所。
描繪自己一人獨處時的安逸感。

「夏日記憶」
54-55p／原創作品／2018年／CLIP
STUDIO PAINT PRO
沒什麼特別；但莫名感到印象深刻的夏日記憶。
即便沒有特別的意義，仍會觸動心弦，以詩種景象為此描繪。

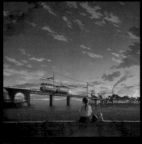

「歸途上的最愛」
56-57p／原創作品／2018年／CLIP
STUDIO PAINT PRO
誕生成長的那個城鎮，儘管何時離開，也都會張開雙手對我說：「歡迎回來」。
在熟悉往來的沿途上，猛然回想起自己

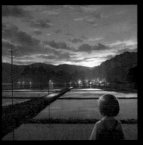

「夕陽西下」
58p／原創作品／2017年／CLIP STUDIO
PAINT PRO
一旦站在畫夜的交界處，瞬間讓人分不清是現實還是夢。
表現出夕陽的美好與短暫。

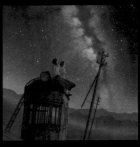

「銀河」
59p／原創作品／2018年／CLIP STUDIO
PAINT PRO
專屬於你我的秘密景色。
描繪寂靜、清透的深夜片刻。

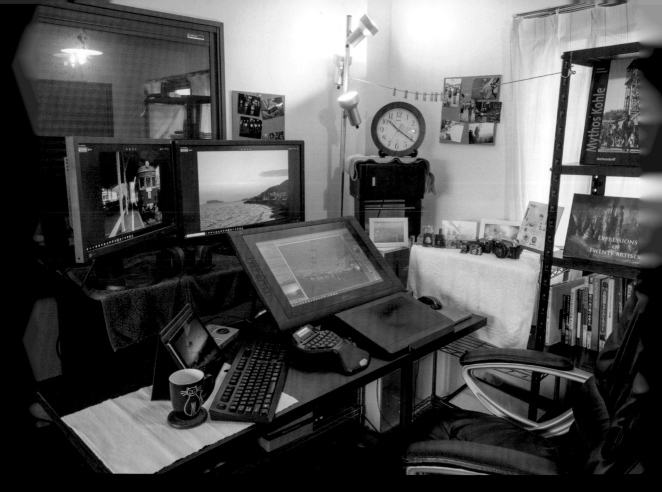

［自宅工作室介紹］

我的作業環境是由顯示器×2、液晶繪圖板、手寫繪圖板、左手鍵盤所構成。線稿使用液晶繪圖板，上色則用手寫繪圖板，所以進行線稿作業時，我會先把手寫繪圖板收起來，把液晶繪圖板拉到前面。右側的架子上放置資料等文件，再視情況需求，把資料或iPad等放在桌子的左側。右後方放置喜歡作家的畫冊及小東西，休息時觀賞。幼年期喜歡鋼琴，中學開始到大學期間則喜歡管樂和樂團，所以作業時，我會用從高中時期開始慢慢添購成套的家庭音響播放音樂。我認為作業環境的舒適度和效率一樣重要，所以便採用這樣的形式。

PC：Dospara Diginnos Monarch XT（CPU：Core i7-6700k／記憶體：32GB ／ OS：Windows 10 Home）顯示器：Iiyama ProLite XB 2776 QS（27吋） ／ EIZO FlexScan EV2335W（23吋）液晶繪圖板：Wacom Cintiq 22HD手寫繪圖板：Wacom intuos5（M尺寸）左手鍵盤：Logicool G13

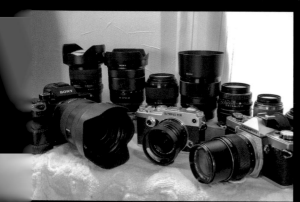

左：從星空拍攝到資料拍攝，最常拿來使用的照相機是SONY α 7 R III。悠閒街道散步時，則比較常拿小巧且拍攝容易的OLYMPUS PEN-F或膠卷相機 OLYMPUS OM-1。

右：經常使用的資料和用來參考的書冊等，則會整齊放置在桌子的右側。有許多劇場版動畫的設定資料集，以及街道、建築物等的攝影集。